예술가 사
미친놈 기
 꾼

미친놈 예술가 사기꾼

초 판 1쇄 2023년 04월 24일

지은이 김경섭
펴낸이 류종렬

펴낸곳 미다스북스
본부장 임종익
편집장 이다경
책임진행 김가영, 신은서, 박유진, 윤가희

등록 2001년 3월 21일 제2001-000040호
주소 서울시 마포구 양화로 133 서교타워 711호
전화 02) 322-7802~3
팩스 02) 6007-1845
블로그 http://blog.naver.com/midasbooks
전자주소 midasbooks@hanmail.net
페이스북 https://www.facebook.com/midasbooks425
인스타그램 https://www.instagram/midasbooks

©김경섭, 미다스북스 2023, *Printed in Korea*.

ISBN 979-11-6910-217-9 03600

값 **16,800원**

미다스북스는 다음세대에게 필요한 지혜와 교양을 생각합니다.

예술가

미친놈

김경섭 지음

사기꾼

미다스북스

거룩하고 거대한 권위에 대한 도전

 예술의 숭고함에 대해 찬양하고 그것의 아름다움에 황홀해하거나 그 안의 사유에 경탄하고 교양 지식수준과 예술적 감수성을 과시하는 목적의 책들은 이미 충분히 많이 있다. 그것들은 은연중에 예술신비주의와 예술숭배주의를 조장하고 부추기고 있다. 보이지 않는 사회적 계급과 그 속에서의 우월감과 열등감, 추종심 등을 형성해서 미술로 하여금 도에 넘치는 권위를 부여하고 있다. 하지만 그 이면에는 현대미술에 대한 많은 사람들의 의심과 불만 또한 잠복되어 있음을 느낀다. 허세와 기만으로 가득 찬 듯 하다고 생각하는 사람들도 많이 있다는 것이다. 현대미술은 사람들을 더 혼란스럽게 만들고 권위에 기대어 그것에 대한 복종을 강요하는 부분이 있다.

분명히 먼저 말하지만 예술을 전부 부정하거나 그것을 완전히 무시하자는 것이 아니다. 일단 나 자신이 직업 예술가이고, 예술에 대한 날 선 비판은 곧 그 안의 나를 향하기도 한다. 나만 비판의 대상으로부터 자유로울 수는 없기 때문이다.

예술은 우리의 삶에 있어서 분명히 큰 가치가 있고 소중한 것이다. 하지만 그것이 지나치게 신성시되고 성역화될 필요까지는 없다고 생각한다. 어떤 면에서 예술은 종교보다도 더 높은 지위를 누리고 있다. 종교에 대한 다른 시각과 신랄한 비판은 많이 존재하지만, 예술에 대한 비판은 거의 없기 때문이다. 비판이 있다면 그것은 대부분 약자를 향할 뿐이고 강자를 향한 비판은 숨어서 궁시렁거리는 게 거의 전부이다. 미술은 사회적 존재가 가지고 있는 두려움과 막강한 자본의 힘을 이용해 평범한 대중에게 좌절감과 복종심을 선물하고 부의 양극화를 더욱 극대화시키고 부채질하는 도구로 쓰이고 있다.

예술은 겉으로는 항상 다르게 보기와 새롭게 보기를 요구하지만, 속으로는 기존의 권위에 지배되고 함몰되어 새로운 목소리를 억압하는 모순과 이중성 또한 가지고 있다.

이 책은 현재 미술계를 장악하고 있는 패러다임과 주류적 목소리에는 위배된다. 하지만 어딘가에서는 항상 새롭게 보기와 다른 목소리를 분명히 갈구하고 있다고 본다. 불합리하고 억압적인 권위에 대한 소신 있는

비판과 새로운 목소리가 합리적 근거를 가지고 설득력 있게 제시된다면 귀기울여 들어볼 만한 충분한 가치가 있다.

책의 구성과 목적

책의 내용은 크게 세 부분으로 구성되어 있다. 첫 번째 "예술이란 무엇인가? 진짜로 예술은 사기인가?"에 대한 이야기. 두 번째 보통 예술가의 실제 모습과, 예술가를 꿈꾸지만 냉정하고 현실적인 조언을 얻고 싶은 이들에게 해줄 수 있는 이야기. 세 번째 이 세상에 태어나 머물다 가는 사람으로서 누구도 피해갈 수 없는 '꿈과 현실 사이에서의 고민과 선택'에 대한 이야기. 비중은 첫 부분이자 책 제목에 해당하는 내용이 전체 내용의 대략 70퍼센트를 이루고, 나머지 두 개의 내용이 후반부에 한 개의 큰 주제 밑에 전체의 30퍼센트 정도를 차지할 것 같다.

원고를 쓰고 보니, 추리고 추려도 도판을 빼고 글만으로도 책 세 권 정도의 분량이 되어버렸다. 이 긴 이야기들을 독자들이 다 읽어주긴 어려울 테니, 출판사와 상의 하에 너무 좀 세고 깊은 이야기들은 뒤로 미루기로 했다. 따라서 지금 이 한 권의 책에는 전체 내용의 3~40% 정도가 실릴 것이다. 이 한 권의 책이 독자들로부터 호응을 이끌어내지 못한다면

2, 3권은 없다는 것을 알고 있다. 냉정하게 평가해 달라. 물론 저자는 2권이 나오게 될 것임을 자신하고 있다. 하지만 예측은 항상 틀릴 수 있는 것이고 시장의 논리를 거역할 수 있는 힘이 내게는 없기에, 내가 할 수 있는 노력을 다 해본 후 결과는 겸허하게 받아들일 것이다.

"가장 위험한 사람은, 책을 읽지 않은 사람보다 한 권의 책만 읽은 사람이다."라는 말은 한 가지 시각에만 매몰되어 자기 세계에 갇히는 위험성에 대해 경각심을 주는 말이다. 그렇게 한 권의 책은 때로는 어떤 사람에게 지대한 영향력을 미치고 독선의 길로 친절하게 인도하기도 한다. 반대로, 긴 역사의 시간동안 이 넓은 세상의 여기저기서 쏟아져 나온 수많은 책들과 서로 대척점에 있는 다양한 의견과 주장들 속에서, 한 사람의 세계일 뿐인 한 권의 책이 얼마나 대단한 진실을 답보할 수 있겠는가 하는 회의감이 들기도 한다. 하지만 그렇게 치면 고전 명저가 된 위대한 저서들도 마찬가지의 한계성에서 벗어나지 못한다.

이 책이 불필요한 예술의 신비주의와 권위주의에서 벗어나 자신만의 입장과 시각을 정립하는 데 도움을 주고, 꿈과 현실 사이에서 고민하고 있는 많은 이들에게 조금의 영감이라도 줄 수 있다면 이 책의 역할과 의미는 있을 것이고 저자로서도 충분히 만족스러울 것이다.

2부 지금까지 알던 건 진짜 답이 아니다

일러두기

이 책에는 따로 도판을 싣지는 않는다. 궁금한 이미지는 PC나 스마트폰으로 찾으면서 책을 읽기를 권한다. 예시로 든 작가나 작품들은 가장 유명한 경우들이므로 포털 사이트에서 '작가 이름' 혹은 '작품명'으로 이미지 검색하면 어렵지 않게 찾을 수 있다.

1부

예술에게 묻는다

1 쉽게 할 수 없는 질문

진짜로 예술은 사기일까?

진짜로 예술은 사기일까?

"예술은 사기다." 백남준이 그렇게 말했다.

그런데 진짜로 예술이 사기일까? 그것은 한마디로 간단하게 정의하기 어려운 문제이다.

백남준이 이 말을 할 때도, 그렇게 달랑 한마디로 정의하지는 않았다. 그 말은 인터뷰 과정에서 예술에 대한 자신의 생각과 정의를 이야기하던 중에 들어가 있는 한 문장이다. 전체적으로 그의 인터뷰 전문을 보고 앞뒤의 문맥을 살펴보면 그가 말하는 바에 대해서 좀 더 가까이 다가갈 수 있을 것이다. 그 부분의 인터뷰 내용이라고 해봐야 그리 길지 않다. 한두 단락 정도 되는 분량이지만, 거기서 발췌해낸 짧은 한 문장보다는 좀

더 자세해지고 입체적이 된다.

앞뒤 문맥을 살펴본다고 반전이 일어나고 "본래 뜻은 그게 아니었구나!" 그렇게 된다는 것은 아니다. 한마디의 주장을 구체화시키는 쪽에 가깝기는 하지만, 한마디로 간단하게 정의하기에 담을 수 없는 것들이 있다는 것이다.

그리고 백남준이 말했다고 해서 정답이 되는 것은 당연히 아니다. 백남준이 세계적인 대가이기는 하지만, 한 명의 생각일 뿐이다. 수많은 대가들의 생각은 다 다르다.

쉽게 정의내릴 수 없는 어려운 문제에 대해서 사람들은 더 정확하고 심층적이지만 길고 복잡한 설명이 따라붙는 주장보다, 편협하고 부정확하더라도 간단하고 명쾌하게 설명하는 주장에 이끌리고 그 쪽에 힘을 싣는 경우가 많다.

복잡한 생각은 질색이고 그것이 자기를 쉽게 이해시켜주고 자신의 믿음과 비위에 맞는 것만 찾는 사람이라면 책 한 권의 분량은 부담스러울 것이다. 그런 사람이라면 권위를 가진 누군가가 툭 던진 한마디가 자신의 입맛에 부합하면 그 한마디로 결론을 내리면 된다. 그리고 그것이 불만족스럽다면 또 완전 반대 방향에서 O, X식으로 마치 정답인 것 마냥 간단하고 단호하게 말하는 주장도 있을 테니, 그 둘 중에 하나를 선택하면 된다.

"예술은 사기다." 이 한마디에 자신의 궁금증이 해결되는 사람들과, 그것을 받아들일 수 없는데 "예술은 존귀한 것이다." 이 한마디에 만족스럽고 불만이 없는 사람들이라면 이 책을 읽고 있지는 않을 것이다.

예술, 너 누구냐?

미술 대학을 졸업하고 작업을 한 지 거의 20여 년이 되어간다. 그런데 나는 미술 작가로서 내 작업에 대한 이야기보다 다른 작가들의 작품을 보는 감상자의 입장에서, 또한 나로부터 빠져나와 작업을 하는 나 자신을 바라보는 메타(meta) 시점에서 하고 싶은 이야기가 더 많은 것 같다.

어렸을 때 나는 '예술'과 '예술을 추구한다는 것'이 무척 멋있고 매력적으로 보였다. 그래서 부모님의 열렬한 반대를 무릅쓰고 미대에 갔고, 대학 시절에는 예술에 대해 열정적으로 진지하게 고뇌하는 동료들과 수많은 토론을 했다. 물론 항상 취한 상태였기는 했지만, 술기운 때문이었는지 세상 물정 모르는 학생이었기 때문이었는지 마냥 진지하고 바보스럽게 순수했던 것 같다. 예술이 진짜로 무엇인지, 나는 너무나 궁금해했었다. 질문을 던지고 바닥을 기며 여기저기 뒤져보며 답을 찾고, 별 생산성도 없는 그 일을 여태껏 반복하고 또 반복해왔다.

예술계 밖의 사람들이 궁금해하는 것들에 대해 예술계 내부의 한 구성

원으로서 작품을 만들어내는 생산자로서 질문에 대한 대답을 책임져야 하는 입장에서 말을 하려는 게 아니다. 그것보다는, 나 또한 예술작품을 대하는 감상자로서 예술가가 되기 전에 그 밖에서부터 내가 먼저 궁금해했고 답을 알고 싶었던 문제들에 대한 이야기를 하고자 한다. 나름 치열하고 집요하게 고민해오고 답을 찾아왔지만 막상 이야기를 하려니, '정답도 아니고 내 생각일 뿐인데, 내가 뭐라고…' 한 발 빼며 약간은 두렵고 겸손해지기도 한다. 하지만 미대에 입학한 후로 20년이 훌쩍 넘는 시간 동안 지금까지의 내 인생을 걸고 고민해왔던 만큼, 내 생각과 의견을 말해볼 수 있다고 본다.

많은 전문가들의 실체

그 누가 정확한 답을 말할 수가 있으랴? 나보다 더 고민을 많이 하고 공부를 많이 한 사람이라면 더 깊고 질이 좋은 이야기를 할 수는 있겠지만, 그 또한 여전히 정답인지는 알 수 없고 누구도 별 수 없다.

학위를 좀 더 화려하게 갖추고 사회적으로 인정받는 전문가의 타이틀을 획득해낸 사람이라면 더 정확할 것 같은가? 나는 그렇게 생각하지 않는다. 우리 사회 각 분야의 '전문가'라는 것들이 파헤쳐보면 결국 허상인 경우가 많다. 부풀려진 이미지와 도전하기 어려운 권위에 의존해 안주하

며 쌀로 밥 짓고 콩으로 두부 만든다는 식의 뻔한 이야기를, 전문가스러워 보이는 현학적인 단어와 자신도 이해 못하는 표현을 이용해 더욱 어려워 보이도록 전달해서 쉬운 것도 어려워 보이게 만들어버리는 경우가 허다하다. 별것도 아닌 것조차 보통 사람들이 겁을 집어 먹거나 포기하게 만들고, 그럼으로써 권위를 더욱 획득하고 격차를 더욱 벌리려는 이들이 전문가라는 자들의 태반이다. 공부를 많이 한 그들도 사실은 이해할 수 없기에 다른 사람들은 더더욱 이해하기 힘든 누군가의 말을 그저 기계적으로 달달 외워서 마치 자기는 이해한 것 마냥 읊어대고 인용하기만 하는 경우도 많다. 그런데 재미있는 것은 계속 파헤쳐 들어가서 그 원천까지 도달했을 때, 그 말을 처음 한 사람(대부분은 역사적으로 이름을 남긴 위대한 성인이나 철학자, 예술가, 평론가 등)도 그 말을 정확하게 이해하고 한 것인지 알 길이 없다는 것이다.

이렇게 세상을 지배하는 힘인 '권위'라는 것은 그것을 집요하게 파고들어가면 그렇게 정당하지도 않고 실체가 명확한 것도 아닌 허상과 같은 이미지인 경우가 많다. 그런데 그것들은 절대 허물어지지 않는 아이러니하고 강력한 힘을 가지고 있다.

실체보다 더욱 중요한 것은 결국은 이미지이고, 그것은 '시뮬라크르'라고 하는 단어로 이 책에서 반복적으로 다루어진다. 그것은 이 책의 전말을 관통하는 가장 핵심적인 단어라고도 할 수 있다.

용어 정리

오해를 최대한 줄이고 논의의 간격을 좁히기 위해 일단 몇 개의 용어 정리와 개념 제한부터 해야겠다. 여기서 말하는 '예술', 즉 백남준이 말한 "예술은 사기다." 라는 표현에서의 '예술'은, 무언가 거창하고 충격적이거나 알쏭달쏭하고 희한하거나 때로는 매우 허무하고 보잘 것 없어 보이는데 대단하다고 하는 그 뜻을 당최 알기 힘든 '현대미술'을 말하는 것이다.

'현대미술'이라는 것도 따지고 들어가면 정확한 표현은 아니다. 그것에 대한 개념과 정의─어디서부터 어디까지, 언제부터 언제까지를 현대미술이라고 할 것인지─가 학자들마다 다르고, 명확하게 통일되고 합의된 바가 없기 때문이다. 또한 '현대미술'이라는 표현보다는 시기적으로 그 다음 단계인 '동시대미술'이라는 표현이 미술사적으로 더 정확하고 적합한 표현일 것이다. 하지만 그 표현은 대중들에게 낯설고, 아직 넓게 받아들여지지지 않은 상태이다.

대부분의 사람들은 학계에서 분류하고 칭하는 '동시대미술'을 아직 '현대미술'이라고 부르고 인식한다. '동시대미술'이라는 표현이 더 한정되고 적확해질 수는 있겠지만 설명을 한 단계 더 거쳐야 하는 번거로움과 많은 사람들에게 와닿지 않는 단점이 있다. 그래서 다소 부정확하더라도 그냥 사람들이 더 직관적으로 이해하고 소통하기 쉬운 '현대미술'로 이야

미친놈 예술가 사기꾼

기해도 큰 문제는 없을 것이라 생각한다.

그리고

(예술, 아트, 미술, 현대미술, 동시대미술, 미술작품, 작품, 작업)

(예술가, 미술가, 작가, 화가, 조각가, 아티스트)

(비평가, 평론가, 이론가)

(감상자, 관람자, 관객)

(긍정론, 옹호론, 예찬론)

(혐오론, 부정론, 반대론, 비판론)

(레플리카, 복제품, 카피본)

…

이렇게 같은 지시체를 가리키지만, 단어만 바꿔서 말하는 것들이 있다. 엄밀히 따지면 의미가 조금씩 구분되는 것들도 있지만, 정확해지는 득보다는 복잡해지는 실이 클 것 같다. 괄호 안에서는 그냥 다 같은 의미라고 봐도 무방하다. 표현의 다양성 정도로 보면 된다.

2 미술의 특성

모두가 다중 인격이다

미술 지식의 단계

A라는 연예인의 재혼 기사가 뉴스 연예란에 떴다. 그것을 보는 사람들의 반응은 여러 가지이다.

① "어, A가 재혼하네?"

② "A가 언제 결혼했었어?"

③ "A가 누구야?"

④ 아예 관심이 없다.

어떠한 사안이든지 간에, 사람들이 가지는 그 사안에 대한 정보량은 제 각각 다르다. ①은 그 사건의 히스토리를 관심 있게 지켜봐오고 전말

을 알고 있는 경우이다. ②는 중간 중간의 정보가 빈 상태로 띄엄띄엄 알고 있는 경우이다. ③은 알고 있는 정보는 별로 없지만 그래도 관심은 있는 경우이다. ④는 그가 누군지 예전에 결혼을 했었든 지금 재혼을 하든 아무런 정보도 관심도 없는 경우이다.

미술에 대한 사람들의 지식과 관심도 이와 마찬가지이다.

① 관심을 갖고 공부를 해서 히스토리를 파악하고 있는 경우

② 제대로 공부를 하기엔 시간도 없고 어렵지만, 그래도 어느 정도의 관심은 있고 나름의 기준을 가지고 있는 경우

③ 모르면 왠지 좀 부끄럽고 알아야 할 것 같은데, 너무 어렵고 재미도 없고 별로 정보도 없는 상태에서 어떤 게 좋은 것인지 혼란스러운 경우

④ 그러다 보면 그냥 아예 포기하거나, 먹고 살기 바쁜데 뜬 구름 같은 소리나 하고 있는 것이 아무리 봐도 별거 아닌 것 같은데 거대한 담론을 만들어내는 것이 농락당하는 기분도 들고, 반감만 커지다 결국 아예 무관심해지는 경우

실제로는 세부적으로 더욱 다양화되고 입체적으로 복잡하지만, 쉽게 이해할 수 있도록 단순하게 평면적으로 분류해봤다.

사람들의 비율로 보면 ①은 소수이고, ②까지 해봐야 10% 이내일 것이

다. ③, ④의 경우가 대부분일 것이다. 그래서 미술은 '그들만의 리그'로 평가되기도 한다. 대중성이 결여돼 있고, 지식인들 중에서도 잘 모르는 사람들이 비율적으로는 훨씬 더 많다. 그러다 보니 잘 알지 못한다는 불안감과 그래도 알아야 하지 않나 하는 의무감, 꼭 알고 싶다는 성취욕 등으로부터 비교적 자유로운 분야이기도 하다. 하지만 관심이 없다고 해서 완전히 외면할 수 있는 것도 아니다. 미술과 그것에 대한 담론은 우리의 삶에 크고 작게 직간접적으로 연관되어 있고, 그것은 우리의 사회적 신분이나 문화 교양 수준과도 직결되기 때문이다.

①, ②, ③, ④ 사이에는 어떠한 공식적인 강요가 있는 것은 아니고 각자가 선택을 하는 것이다. 어떤 이는 그것이 너무 재미있어서 꽤 흥미로워하며 즐겁게 공부를 한다. 하지만 주변 상황과 본인의 특성에 따라, 분위기 때문에 억지로 공부를 하는 경우도 있다.

아름다움에 대한 저마다 다른 생각

아름다움이라는 것을 꽃과 같이 친근하고 본능적이고 1차원적인 것으로만 기준을 삼고 있는 사람들이 있고, 그런 아름다움의 기준은 지금 시대에 와서 이미 종말을 고했다고 생각하는 사람들이 있다. 공부를 하고

파고 들어가면 이미 그런 관점은 한참 전에 지나갔다고 한다. 그런데 모두가 그 정보를 공유하고 공감하는 것이 아니고, 그 정보까지 닿지 못한 사람들이 훨씬 더 많다. 작가들 역시도 그런 최신 정보와는 상관없이 그저 그냥 보기 좋은 아름다움을 추구하는 작가들 또한 여전히 많이 존재한다. 한마디로 뒤죽박죽 다 다른 정보의 단계, 그로 인한 저마다 다른 생각, 다른 시대를 살고 있는 것이다.

그렇다면 모든 사람들에게 이미 시대는 많이 진행이 되었고 여러 정보들이 업데이트 되었으니 공부 좀 하라고, 전문가들을 왜 무시하냐고 항변을 할 텐가? 그런다고 사람들이 수긍하고, "와 내가 모르는 사이에 많이 변했구나. 공부 좀 해야겠구나!" 하고 다 받아들이겠는가? 그런 사람도 있지만, "뭐가 그렇게 어려워? 예술이 꼭 그렇게 어려워야 하는 거야? 너네가 그게 예술이라고 하면 내가 따라야 되는 거야?" 이런 생각이 드는 사람이 더 많은 것이다.

과학은 보통 사람들이 쉽게 접근하기 힘들고 소수의 천재들이 파악하고 발전시키는 것에 대해서 사람들은 불만이 없고 그럴 수밖에 없음을 따로 설명 안 해줘도 다 안다. 하지만 예술이라는 것은 살면서 각자 나름의 방식으로 느끼고 이해해본 경험이 있는 것이고 저마다의 기준이 있을 텐데, 그것을 빼앗기고 주도권을 내주게 되는 것에 대한 반감이 많은 사

람들에게 있는 것 같다.

하지만 결국은 돈 있는 사람이 승리하는 것처럼, 예술도 결국 돈이 지배하기 마련이다.

미술에서는, 발 연기 배우도
명배우가 될 수 있다

예를 들어서, '발 연기'를 차별화 컨셉으로 하는 연기자가 있다고 치자. 실제 그런 예가 있었다. 아이돌 출신이 정극 연기를 한 경우였는데 연기가 매우 부자연스럽고 로봇 같았지만, 왠지 모르게 코믹하고 끌어들이는 맛이 있었다. '병맛' 기호 비슷한 것인데, 사람들은 그에게 정통적인 기준의 자연스러운 연기를 요구하지 않았고 그의 어설프고 특색있는 연기를 좋아했고 따라하며 환호했다.

인기가 지속성 있게 이어지지는 않았지만, 그런 인기가 더 높아지고 오래 갔다고 가정을 해보자. 그렇게 특이한 방식으로 모은 인기를 바탕으로 톱 배우의 반열에 올랐다고 가정을 해보자. 미술에서 장 뒤뷔페나 키스 해링, 바스키아 등을 그런 경우에 빗댈 수 있다. 현대미술의 제왕인 피카소나 앤디 워홀 또한 그런 경우라고 봐도 무방하다. 미술은 기존의

관습과 방식을 타파하고 새로움을 추구하는 것이기에, 그런 식의 발 연기 배우들이 인기를 얻고 대가가 되는 것이다.

그런데 그 맥락을 모르는 사람들이 그 배우의 연기를 보고 연기가 형편없는데 왜 이렇게 유명하고 출연료가 높냐고 불평하는 상황이 벌어진다. '벌거벗은 임금님'인 거 같은데 사람들이 옷이 너무 멋지다고 칭송한다며 사람들의 위선과 가식을 비난하는 것이다.

그것은 안타깝게도 번지수를 잘못 짚은 것이다. 전체 맥락을 모르니 하는 실수이다.

하지만 그럼에도 불구하고 그들의 말이 전부 틀렸다고 할 수는 없다. 발 연기 배우를 좋아한다는 사람들 모두가 다 그 맥락을 알고 진짜 팬으로서 즐기는 것이 아니고, 사람들이 그 배우를 왜 좋아하는지 모르지만 분위기를 보고 임금님 옷이 멋있다는 식으로 좋아하는 척 묻어가는 사람들이 훨씬 더 많기 때문이다.

여러 시대가 동시에 혼재한다

미술은 여러 시대가 동시에 혼재한다. 각자가 다른 시계를 차고 있는 것이다. 미술계 밖의 사람들과 안의 사람들과의 시차가 크고, 미술계 안

에서도 작가마다 또는 평론가마다 또는 다른 구성원들도 저마다 시차가 큰 것이 현실이다.

보고 있는 지점이 다르다는 것은 원하는 것이 다르다는 것이다. 결과적으로 다른 방식과 결과물을 추구하고 도출하게 된다.

예를 들어 각 공모전들마다의 분위기가 매우 다르고 각각의 미술관들의 분위기도 많이 다르다. 현대미술의 흐름을 발 빠르게 반영하고 수익성 추구(작품 판매)로부터 자유로운 국립현대미술관과 지방의 한 문화예술회관을 같은 날 방문한다고 해보자. 아마도 지방의 문화예술회관은 한 30여년 전 쯤의 시계에 시간이 맞춰져 있을 것이고, 국립현대미술관은 가장 최신 내지는 미래 시계에 시간이 맞춰져 있을 것이다. 국립현대미술관은 워낙 방대하고 큰 전시들이 동시에 진행되기 때문에, 과거의 시계부터 미래의 시계까지 다양하게 존재하기는 한다.

그래서 더욱 파악하고 판단하는 기준이 다양하고 애매하고 어려운 것이 미술이다.

새로움에 대한 강박

현대미술은 항상 새로움에 대한 강박과 집착이 있는데, 그것에 의해

발전해온 역사라고 해도 과언이 아니다. 긴 시간 동안 굳어져온 통념과 고정관념을 깨고 새로운 시각과 표현방식을 제시하며 미술사의 장면은 전환되어왔다. 세잔을 현대미술의 아버지로 추켜세우는 것도 피카소를 불세출의 천재 작가로 추앙하는 것도, 그들이 기존의 사고와 시각을 장악했던 관습체계를 부숴버리고 새로운 관점과 방식을 제시했기 때문이다.

그런데 아무리 좋은 말도 세 번 이상 하면 듣기 싫어지는 법이다. 새로움을 위한 새로움, 파괴를 위한 파괴가 난무하는 시대에 그런 것들이 피로해지기도 한다. 어느 순간 어떤 사람들에게는 새로운 생각들과 이미지들이 또 다른 강요성과 폭력성을 갖게 되기도 한다.

모든 사람들이 같은 정보를 같은 시점에 공유하고 생각이 같다면, 사람들이 새로움을 원할 때는 일괄적으로 새로움을 제공하면 되고, 그 새로움에 피로를 느끼고 지쳤을 때는 진부함으로 돌아가면 된다. 그런데 그럴 수가 있나? 사람들은 각기 다른 정보들을 저마다 다른 시점으로 접하고 모두가 생각이 다르다. 이미 기존의 새로움이 지겨워져서 또 다른 새로움을 원하는 사람이 있고, 새로움이 지겨워져서 진부함으로 돌아가고자 하는 사람이 있고, 그 새로움을 이제야 받아들여서 한창 만끽 중인 사람도 있고, 새로움을 아예 거부하고 기존의 것에 만족하고 그것을 계속적으로 추구하는 사람도 있고, 새로움이 닿지 못해 그냥 예전의 상태

에 머물고 있는 사람도 있다. 그렇게 각자마다 원하는 것이 다른 상태에서, 분위기를 장악하고 트렌드를 이끌며 대중이 눈치를 보고 기호를 맞추게 하는 '권력자들'이 존재한다.

패션이나 음악은 같은 정보와 트렌드를 훨씬 더 많은 대중들이 동시에 흡수하고 대규모의 생각들이 동시에 움직인다. 하지만 미술은 그것들에 비해 대중들에게 전달 속도가 훨씬 더 느리고 국부적이다. 결국 미술의 트렌드는 대중에게 수직하방으로 주입되고 만다.

3 정말로 궁금한 것들
피카소가 위대한 진짜 이유

현대미술은 '벌거벗은 임금님'인가?

요즘 학생들은 상상하기 힘든, 사랑이라는 이름의 체벌과 폭력이 난무하던 시절이 있었다. 지금으로부터 35년 전 예전 국민학교 시절에, 반에서 단체 기합을 받은 적이 있다. 모두가 책상 위에 올라가 무릎 꿇고 손을 들고 벌을 서고 있었다.

시간이 흐르면서 어깨 근육이 아프기 시작했다. 여기저기서 아이들의 팔이 중력을 이기지 못하고 쩔쩔매고 있을 때, 선생님이 말씀하셨다.

"정말로 잘못을 뉘우친 사람은 칠판 위에 붙어 있는 태극기 그림에서 별이 보일 것이다."

잘못을 진정으로 뉘우치고 그 증거로써 별이 보이는 사람은 팔을 내리

고 의자에 내려가 앉아도 된다고 하셨다. 얼마간 시간이 흐른 후, "어? 진짜 별이 보이네?" 하며 손을 내리고 의자에 앉는 누군가가 있었고, 곧 이어 소수 몇 명의 아이들도 자기도 별이 보인다고 신기하다며, 손을 내리고 의자에 내려앉았다. 그렇게 몇 명의 아이들은 별이 보인다며 고통의 시간으로부터 탈출을 했다. 잘못을 충분히 반성한 나머지 아이들은 땀을 뻘뻘 흘리며 제발 눈 앞에 별이 나타나길 기도하며 버티는 중이었다. 선생님은 그 즈음 단체 기합을 중단하고, 그때까지 내려가지 못하고 버티던 아이들을 의자에 앉게 했다. 그리고 별이 보인다는 학생들을 다시 앞으로 불러냈다. 그리고 그 애들은 이번에는 손바닥 난타의 제물이 되었다. 그 시절에는 초등학생 귓방망이도 다반사였는데, 진짜로 별을 보게 된 것이었다.

이 우스운 광경을 현대미술을 감상하는 사람들의 풍경에 빗댈 수 있다. '벌거벗은 임금님'과 비슷한 이야기이다. '벌거벗은 임금님' 이야기는 임금님의 옷이 선한 사람들의 눈에만 보인다고 하는 사기꾼 재봉사들에 의해 어리석은 사람들이 속고, 내 어린 시절의 기억은 잘못을 뉘우친 사람에게만 별이 보인다는 선생님의 거짓말 유혹에 순진한(?) 아이들이 넘어간 것이다.

"현대미술은 '벌거벗은 임금님'이다."라는 말은, "이것을 느끼지 못하고 이해하지 못하면 교양이 없는 사람이다."라는 분위기 때문에 사람들은

짐짓 이해한 척하고 감동을 느낀 척을 한다는 것이다. 현대미술 혐오론자 입장에서는, 그렇게 생각할 것이다.

하지만 얼마 가지 않아 그렇게 간단한 문제가 아님을 깨닫게 된다. 계속해서 시치미를 뚝 떼고 찬양하는 사람들을 보며, "혹시 진짜로 임금님이 옷을 입은 건가?… 내 눈에만 보이지 않는 건가?" 하고 불안해지기 시작한다. 현실은 동화보다 더 복잡하고 문제는 임금님의 옷처럼 명확하게 밝혀낼 수가 있는 것이 아닌 한 차원 더 높은 문제이기 때문이다. 동화에서는 임금님이 실제로는 옷을 입지 않았다는 것을 증명할 수 있지만, 현대미술은 '임금님이 벌거벗었다.'는 것을 완벽하게 증명할 수가 없는 문제이다.

미술에서는, 임금님이 진짜로 멋있는 옷을 입고 등장할 때도 있고, 전혀 멋있지 않은 옷을 입고 등장할 때도 있고, 난해한 옷을 입고 등장할 때도 있고, 벌거벗고 등장할 때도 있고, 벌거벗고 등장했지만 마음의 눈으로 보라고 할 때도 있다. 그 외의 모든 다양한 경우의 수가 있는데 그 경우들을 명백하게 구분할 수가 없다. 그 지점이 미술의 특성이고 본질이다. 각 경우들의 경계선이 없고 붙어 있어서 어떠한 경우라고 확언하기가 애매해진다. 작품을 보면서 사람들은 생각을 보고 믿음을 보는 것인데, 그것을 아무것도 안 보이면서 보이는 척 한다고 딱 잘라 말할 수가

없게 되는 것이다.

동화에서는 아이를 제외한 모두가 거짓말을 하고 있는 것이지만, 현실의 미술에서는 일부는 거짓말을 하는 것이 아니게 된다. 현대미술을 간단하게 정의할 수 없는 '귀납법의 한계'가 등장하는 것인데, 이에 대해서는 나중에 더 자세히 이야기하도록 하자.

그럼에도 불구하고 동화가 가지는 힘은 여전히 있다. 여전히 많은 사람들은 눈치를 보며 솔직하게 말하지 못하기 때문이다. 다만 현실은 더 복잡하기 때문에 동화처럼 단정 지을 수가 없다.

어? 벌거벗은 것이 아닌가 보네…

현대미술이 '벌거벗은 임금님' 광경이라고 생각하는 사람들이 있다. 꽤 많이 있고, 미술을 좋아하는 사람들도 경중이 다를 뿐이지 완전히 부정하는 사람은 별로 없을 것이라고 생각한다. 그렇게 생각하는 사람들끼리 인터넷에서 모여 "나만 그렇게 생각하는 것이 아니었구나." 교감하고 위로받고, 나름 공부 좀 하고 깊이 있게 파고드는 동지의 너무나 반갑고 공감 가는 논리를 공유한다고 해도, 그것은 그들 내부에서만 또는 중립 지대에서 갈팡질팡 혼란스러워하고 있는 사람들에게만 먹힐 뿐이다. 현대

미술 찬양론자들의 견고한 성 앞에서는 바위에 던져진 계란처럼 허무하게 깨져버리고 만다.

"너희는 벌거벗은 임금님을 찬양하는 위선적인 거짓말쟁이일 뿐이다." 의 일갈에, 진실을 들킨 듯 부끄러워하며 흠칫 조금이라도 절 줄 알았는데, "무식한 니가 보기엔 그렇겠지." 더욱 자신감에 찬 경멸 섞인 미소와 흔들림 없는 확신을 본다면, 주춤 또 흔들리며 위축이 될 수밖에 없다. 그냥 막무가내로 우기는 수준이 아니다. 이해하기 어려운 현란한 논리의 향연을 과시하고, 권위가 가득 실려 바짝 쪼그라들게 만드는 근거들이 제시된다. 이 작가가 얼마나 세계적으로 인정받고 있는지와, 내로라하는 유수의 미술관에서의 전시 경력과 기록적인 경매낙찰가 등을 근거로 들이댄다.

힘의 크기가 차원이 다른 절대 강자 앞에서는 아무리 내가 옳다고 해도 결국 무조건 무릎을 꿇어야 하는 것처럼 위축이 될 수밖에 없다. 세상이 이미 그를 대가로 인정했고 현란하게 이유를 설명하는데 내가 그것을 거부할 수가 없게 되는 것이다.

대부분의 현대미술 대가들이 평범한 사람들에게 주입되는 보통의 풍경이다.

그리고 그것을 먼저 인정하고 추종하듯 예술적 미감에 흠뻑 빠져 있다고 은근히 과시하는 사람들은 대부분 나보다 돈과 사회적 자산을 더 많이 가진 사람들이다. 그러다 보면 나의 현대미술에 대한 분노는, 익명이 보장되는 인터넷 공간 정도에서만 그것조차도 아주 소수만 분출할 수 있을 뿐, 현실 세계에서는 거의 꺼낼 수가 없게 된다.

현실과 동화는 다르다

그렇게 현실은 동화처럼 만만치 않다. 동화 속에서는 거짓말을 한 사람들의 위선이 들통이 났고, 내 어린 시절의 경험에서도 거짓말한 아이들은 더 혼구녕이 났다.

현대미술 부정론자들은 우리들의 삶에서도 그렇게 되기를 바라겠지만, 현실에서는 별이 안 보인다고 하는 사람들은 무식하고 교양 없는 사람 취급을 당하기 일쑤다. 아무리 곤욕스러워도 별이 안 보인다고 하는 사람들에게는 그게 왜 안 보이냐고, 공부 좀 하라고 이야기한다.

현대미술은 그렇게 간단하게 결론이 지어지지 않고 진짜로 별이 보인다는 사람들이 존재하고, 그들은 소수이지만 자본과 자신감이라는 힘을 가지고 분위기를 주도한다.

'본다.' '보인다.'는 것의 개념이 확장되기 시작한다. 눈으로 보는 것만이 보는 것의 전부가 아니고 마음으로 보는 것도 보는 것이다. 눈을 감고 보라고 하면 더더욱 그것을 부정하기 힘들어진다. '본다'는 것의 기준은 사람마다 다른 것이며 누군가는 그것을 보고 싶은 마음이 간절해지면 진짜로 별이 보일 수도 있는 것이다.

벌거벗은 임금님 우화는 여전히 확실히 고전명작이고 그 안에는 시대를 가로지르는 날카로운 통찰과 풍자가 있다. 눈치를 보며 거짓말을 하는 사람들은 언제나 무더기로 존재하기 때문이다.

하지만 단순하고 평면적이다. 세상은 그것보다 더 입체적이고 고차원적이다. 거짓말하는 사람들이 많이 있다고 해서, 거짓말을 안 하는 것일 수도 있는 사람들을 모조리 다 거짓말쟁이로 몰수는 없는 법이다.

그 고전 명작 동화가 세상의 90%를 담아내고 정곡을 찌르는 면이 있기에 시대를 넘어 사랑받고 사람들은 손뼉을 치지만, 담아내지 못하는 10%의 세상이 있다. 다시 말해서 정말로 임금님 옷이 보이는 사람들이 존재한다는 것이다.

그것이 진짜로 보이는 것인지, 보인다고 믿는 것인지, 보이는 척하는 것인지에 대해서는, 더 자세히 이야기해보기로 하자. 이런 모호함 속에서 미술은 존재한다.

'임금님 옷'과 '별'은 "그것이 거짓이다."라는 주장에 힘을 실을 때 사용되는 메타포이다. 그런데 현실에서 미술은 그렇게 명확하게 참과 거짓을 구분할 수 있는 것을 소재로 삼지 않는다. 그것을 구분하기 어렵거나 불가능한 것들이 현대미술의 소재이다. 도저히 알 수 없고 신비스러운 것들. 그 이유는 그저 거짓임을 들키지 않기 위해서가 아니다. 그런 것들이 정말로 중요하다고 생각하고 흥미 있는 화두를 던지기 때문이다.

그리고 무언가가 유명해지면 그것을 따라한 사이비가 필연적으로 필수적으로 등장한다. 아주 천연덕스럽고 자연스럽게 자본의 마사지를 받고 더 위용을 갖춰 등장하는 경우도 많다. 그것은 때로는 너무나 조악하고 딱 봐도 임금님 옷이나 별인 것으로 파악이 될 때도 있지만, 때로는 진짜보다 더 진짜스럽게 보여서 사람들을 현혹할 때도 있다. 중요한 것은 사람들마다 다르게 판단한다는 것이며, 인간의 불완전함은 꽤 자주 가짜를 진짜로 판단하기도 하고 진짜를 가짜로 확신하기도 한다는 것이다. 이것을 우리는 '확증 편향'이라고도 한다. 더 중요한 것은 그것을 정확하게 판단할 기준과 근거는 파고 들어가보면 점점 흐려지고 결국 존재하지 않는다는 것이다.

미술과 허무 개그

똑같은 허무 개그를 보고 어떤 이들은 재미없다고 투덜거리며 거부하고, 어떤 이들은 박장대소를 하고 환호한다. 또 어떤 이들은 사람들이 웃는 이유를 모르면서도 일단 함께 웃는 게 더 나을 것 같으니까 억지로 웃음을 연기한다.

그런데 어떤 허무 개그의 가격표는 정말 놀랍다. 반대론자들은 바싹 약이 오르는데 복수를 할 수가 없는 패배자처럼 더욱 분노가 끓을 것이다. 찬성론자들도 "근데 이 정도까지의 가치가 있는 것인가…?" 하고 계면쩍어하면서도, 시장의 논리와 결과는 받아들이는 수밖에 달리 방도가 없다. 처음에 받아들이는 것이 조금 어려울 뿐이지, 일단 받아들이고 나면 그 후로는 아무런 불만도 없고 충분히 더 이해가 가고 확신이 생기는 단계로 간다. 원래 모든 것이 처음이 어려울 뿐이다.

허무 개그 대가들의 얼굴에서 보이는 엄숙함과 무오류성은 반대론자들에게 조롱과 구토의 대상이겠지만, 찬성론자들에게는 근엄과 권위의 대상이다. 어느 분야를 막론하고 그 정도의 당당함은 있어야 성공하지 않겠나?

이런 건 나도 할 수 있겠는데?

"이런 건 나도 할 수 있겠는데?" 위대하다는 현대미술 작가의 작품을 보고 그런 생각 다들 한 번쯤 해본 적이 있을 것이다. 맞다. 그런 정도의 작업은 누구나 할 수 있다. 하지만 그런 정도의 작업을 가지고 위대하다고 인정받는 것은 아무나 할 수 없다. 그 지점이 바로 그가 위대한 이유이다.

르네상스, 근대 미술을 한참 지나 현대에 와서는 '위대한 작품'이라는 것이 보통 사람들은 할 수가 없는 신기의 기술을 보여주는 그런 것이 더 이상 아니다. 아무나 할 수 있는 그저 가장 먼저 깃발을 꽂을 뿐인 일을, 화려한 논리를 동원해 대단한 것으로 만드는 그 능력에 위대함이 있는 것이다.

사람들이 쉽게 할 수 없는 일을 하는 것이 아니다. 하지만 그것은 쉽게 할 수 없는 일이다. 사람들이 쉽게 할 수 있는 일을 가지고, 그 대수롭지도 않아 보이는 일을 결국 대수롭게 만드는 일. 그것은 사람들이 쉽게 할 수 있는 일이 아니다.

이것을 말장난으로 볼 것인가? 아니면 깨달음과 지적인 사유로 볼 것인가? 보는 사람 나름이고, 세상이 예술이 그러한 것 아닌가?

반대로 너무나 놀랍고 대단해 보이는 작품인데, 작가가 전혀 유명한 작가가 아니고 누구의 작품인지 알 수 없었던 적은 없는가? 그런 경우도 찾아보면 굉장히 많을 것이다.

피카소가 위대한 이유

육상의 우사인 볼트, 농구의 마이클 조던, 축구의 메시가 각 종목에서 가장 위대한 스포츠 선수들임을 부정할 수는 없다. 취향이나 의견이 개입될 여지보다 객관적 데이터로 드러나는 것이기 때문이다. 하지만 미술은 전혀 다른 분야이다.

미술에서 시대와 지역을 통합해 가장 위대한 단 한 명의 예술가를 대라고 하면 아마도 피카소일 것이다. "미술은 몰라도 피카소는 안다."라는 말도 있지 않은가? 하지만 동시에 대부분의 사람들이 그 이유는 정확히 모르는 문제이기도 하다.

재수하면서 미술을 처음 시작했을 때 미술학원에서 수채화 시간에 그림을 봐주시는 선생님께 그런 질문을 했었다. "피카소의 작품은 왜 명작이고 그토록 극찬을 하는 건가요? 미술을 공부하면 그 이유를 이해하게 되나요?" 선생님은 내가 너무 애송이라 설명을 해도 이해를 잘 못할 것

이라고 생각을 했던 것인지, 아니면 본인도 별로 할 말이 없었던 것인지, 그냥 잔잔하게 웃으면서 얼버무리듯 넘어갔었다.

"도대체 피카소의 작품을 왜 대단하다고 하는 거야?"의 의문은 지금 현재에도 많은 사람들이 가지고 있지만 대놓고 쉽게 말하지 못하고 앞으로도 계속해서 그러할 것이다. 많은 사람들이 그런 생각을 하지만 모두가 생각을 그대로 말로 표현하지는 않는다. 임금님이 벌거벗은 것 아니냐고 질문할 수 있는 사람보다, 임금님 옷이 너무 멋있다고 동감하는 척하면서 고개를 끄덕이는 사람들이 세상에는 훨씬 더 많다.

임금님이 벌거벗었다는 것이 아니다. 미술은 동화에서처럼 그렇게 간단한 문제가 아니다. 어떤 사람들에게는 진짜로 임금님 옷이 보인다고 할 수도 있는 문제이다. 하지만, 여전히 더 많은 사람들 눈에는 임금님 옷이 안 보이고 혼란스럽다. 그럼에도 불구하고 혼란스러움을 솔직히 표출하는 사람은 별로 없다. 그럴 수 있는 분위기가 아니고 해봐야 통할 것 같지 않은 까마득한 벽을 직감적으로 느끼는 것이다.

피카소가 왜 위대한지 제대로 된 번지수에서 질문을 한다면, 답변은 충분히 마련되어 있다.

똑같이 잘 그리는 것에 집착하던 전통적인 방식에서 벗어나 새로운 시각과 표현 방식을 개척해냈기 때문이다. 미술의 패러다임을 완전히 바꾸

고 '큐비즘'(입체주의: 여러 시점에서 본 형태를 조합한 그림)을 창시한 장본인이다. 주지할 만한 사실은 그가 기술이 부족해서 그렇게 그린 것이 아니라는 것이다. 정통적인 그림 기술은 이미 초년 시절에 거의 완벽하게 마스터 해버렸다. 피카소가 어렸을 때 그린 그림들을 보면 누구보다도 더 뛰어나며 기술적 완성도는 이미 그때 방점을 찍었다.

피카소 스스로도 그 때 당시에 아직 인정받지 못한 자신의 화풍을 펼치기 전에, 기존의 관례적인 방식대로 그릴 것인지 새로운 방식에 도전할 것인지 커다란 고민을 해야 했다. 그리고 이것은 당시에 큰 위험이 따르는 것이어서 굉장한 결단력과 모험심을 필요로 했다. 그 누구도 하기 힘든 용기 있는 도전을 했고 결국 성공했다.

피카소가 기술이 부족했던 것도 아니고 기존의 관습대로 놀라운 묘사력을 보여주는 그림에 머물렀다면, 결코 그는 지금의 자리에 오르지 못했을 것이다.

예전에 어떤 라디오 방송에서 "미켈란젤로나 레오나르도 다빈치 같은 천재는 다시 나올 수 있지만, 피카소 같은 천재는 다시 나올 수 없다. 큐비즘은 피카소가 아니면 만들어낼 수 없기 때문이다." 라고 이야기하는 것을 들었다.

이쯤 되면 마치 "태양은 동쪽에서 뜬다!" 같은 절대 진리처럼 주입식 명제가 되고, 이미 충분히 이해가 간 상태이거나, 그럼에도 불구하고 왠

지 찝찝한 사람들조차도 "나는 안 그렇게 생각한다!"고 더이상 말할 자신과 근거가 없어지는 것이다. 이럴 때 가장 안전하고 외로워지지 않는 방법은 그대로 받아들이고 대세에 묻어가는 것이다. 그냥 우기는 것도 아니고 저렇게 충분한 근거도 있는데 말이다.

나는 그를 좋아하지 않는다

피카소가 가장 위대한 이유에 대해서는, 사실 판단과 가치 판단이 섞여 있는데 무조건적 사실로만 구성된 것 마냥 강요하는 것이 나는 좀 못마땅하다. 왜냐하면 피카소만큼 혹은 더 뛰어난 사람들이 다 피카소만큼 성공하지는 않기 때문이다. 피카소의 생각이 그 정도로 위대한 것인지도 난 잘 모르겠고, 더 용기 있는 선택을 하고 기발한 생각을 하는 사람도 많은데 그 정도로 잘 되지는 않는다. 피카소가 정통적인 그림 기술이 이미 뛰어났고 매우 용기 있는 선택을 해서 성공을 일궈냈다는 사실은 충분히 알겠고 인정한다. 하지만 그와는 별개로 그의 작품을 별로 좋아하지는 않는다. 내 취향이 아니기 때문이다. 왜 위대한 작가인지 충분히 알겠고 인정하지만, 그럼에도 불구하고 절대 명제인 것처럼 주입하고 강요하는 그 위압적 분위기가 나는 맘에 들지 않는다.

그의 작품은 인식의 대상이자 기념비적인 분기점에 해당한다고 본다. 그런데 감상의 대상으로까지 억지로 등극시켜서 그것을 강요하고, 대세에서 소외되지 않기 위해 그의 작품을 이해하는 척하거나 좋아하려고 애쓰는 분위기에 나는 거부감이 생긴다.

피카소에게서 가스라이팅

정교하고 완성도적으로 훌륭한 웰메이드 영화들을 많이 보다 보면, 사람의 용량이라는 것이 한계가 있고 좀 질릴 때가 있어서 갑자기 정말 B급 감성의 어처구니없는 병맛 영화가 땡길 수도 있다. 마침 그런 영화가 있는데, 감독이 멍청하고 기술이 부족해서 그렇게 만든 것이 아니다. 이미 기본기는 한참 전에 충분히 증명한 천재 감독인데, 과감한 실험 정신으로 누구도 한 번도 시도해보지 않은 파격적인 아방가르드 방식으로 그런 영화를 만들었단다. 근데 봐보니 이 병맛 영화가 묘한 매력과 유머가 있다. 그 영화의 가치를 충분히 인정해줄 만하다.

그러면 거기까지면 되지 않나? 한 번 히트 쳤다고 비슷비슷한 그런 영화를 계속해서 만들어낸다면 이미 수도 없이 보여준 비슷비슷한 또라이 짓인데 처음에나 참신했지, 계속해서 보여주면 지겨워지지 않는가?

한 번은 웃기지만 유통 기한이 정해져 있는 똑같은 유머를 계속해서 반복해서 봐야 한다면 그것 또한 곤욕 아닌가? 나에게는 피카소의 작품이 그렇게 느껴진다.

피카소는 인간들이 가지고 있는 욕망과 허영심과 두려움을 꿰뚫어 봤고, 그것들을 이용해 판을 깊숙이 읽고 주도권을 송두리째 가져갔다는 점에서 게임의 진정한 최후 승자인 것은 맞다. 아무 생각 없이 막 휘갈겨 그린 자기 작품들을 경외감과 탐구심 가득한 눈빛으로 진지하게 관람하고 그 안에서 인생의 비밀이라도 발견한 듯 엄지손가락 치켜세우는 사람들을 그는 어떻게 바라봤을까?

이우환이 대가인 이유

대한민국에서 현존하는 미술 작가 중 가장 유명하고 작품 값이 비싼 작가는 단연 '이우환'이다. 이중섭, 박수근, 김환기는 이미 한참 전에 작고했으니 생존하는 작가 중에서 말이다. 미술을 잘 모르는 사람도 작품은 본 적이 있거나 들은 적이 있을 것이다. 흔히들 말하는 '점 하나 찍은 작품'의 주인공이다. 점 하나 찍은 작품이 수십억이 넘는다. 어떤 사람은 "어떤 바보 멍청이가 속아 넘어가서 저런 작품을 그 돈을 주고 사느냐?"

고 하고, 현대미술은 말장난에 사기일 뿐이라고 분노하기도 한다.

물론 반대편에는 그의 팬임을 자처하고, 작가와 작품의 위대성에 대해 충분히 인정하고 존경하는 사람들도 존재한다.

나는 왜 그를 그렇게 칭송하고 그의 작품이 대단하다고 하고 비싼 것인지 항상 의문을 가지고 있었다. 하지만 자신 있게 나의 의견을 말하기에는 내가 너무 무식한 것 같고 그냥 우기는 것이 아니고 논리의 엄청난 분량이 있는 것 같은데, 좀 어렵기도 하고 그닥 와닿지도 않고 해서 불만만 머금은 채 그냥 혼자서 투덜거리며 조용히 찌그러져 있어왔다.

그러다가 그 진짜 이유가 너무 궁금해서 참을 수 없는 지경에 이르렀다. 그래서 그에 대해 공부를 했다. 여기저기 자료들을 뒤져서 읽고 또 읽고 인터뷰와 강의 동영상들을 찾아서 몇 번씩을 돌려 봤다. 도서관에서 그에 대한 책도 빌려서 읽었다. 책 한 권을 읽으면서 육백 번이 넘게 졸기는 했지만, 어쨌든 중간에 포기할 수 없어서 꾸역꾸역 끝까지 읽고 또 읽었다. 그가 대가인 이유를 로봇처럼 줄줄줄 외우고 있는 그에 대한 전문가만큼은 아니지만, 그래도 좀 더 깊이 있게 이해하고 싶어서 나름 노력을 했다. 무슨 이야기를 하려하는 것인지 알 것 같았다.

그린 것과 그려지지 않은 것과의 관계. 그것들이 부딪혀 일어나는 울림. '만남'의 관계에서 오는 현상학적인 지각의 세계. 점 하나가 텅 빈 공

간과 맞물려 발생해내는 고요한 에너지. 1mm만 비켜 찍어도 전혀 다른 그림이 되고 완전히 다른 느낌이 되는데, 적확한 그 지점을 찾기 위한 숨막히는 집중력. 어디에 어떻게 찍어서 그 긴장감과 생명력의 에너지를 유지할 것인가 끝나지 않는 작가의 고뇌….

산업사회의 상징물인 '철판'과 자연물의 상징인 '돌'의 만남과 대립 그리고 조화. 그것들에서 생성되는 분위기와 에너지….

그림을 그리거나 무언가를 깎고 만들어서 제시하는 것은 기존의 방식이고 고정관념이다. 그는 그것에서 벗어나 새로운 방식을 제시하는 것이다. 인위적인 개입 말고 최소한의 손길을 거쳐서 있는 그대로의 상태를 제시하며 사물에 존재성을 부여하고 사물과 사물, 사물과 인간, 그것들과 공간 사이의 관계를 강조한다. 만드는 것이 아니라 있는 그대로의 상태를 직접 제시한 것이다. 서로 어울리게 한다거나 그것이 어떻게 생겼는지 재검토 해본다든지 그런 식으로 물건을 차용해오는 것이다.

가장 단순하고 원래부터 있던 것들을 가지고 이런 사유의 깊이와 길이와 분량을 만들어내는 재주에 대해서는 인정을 안 할 수가 없다. 그렇게 대단하다고 하니 부정하기는 힘든데, 하지만 나에게는 크게 매력적이지가 않다. 그냥 내 취향이 아닌 것이다.

그런데 그런 것들이 그저 허세라고만 치부하고 넘어가기엔, 그렇게 간단하지가 않다. 달걀이 함락할 수 없는 바위 성의 견고함이라는 게 그렇

게 허술할 리가 없다. 그냥 시치미 뚝 떼고 우기는 정도가 아니다. 인정하려하면 인정할 수밖에 없는 이유와 논리는 그의 작품가격 만큼이나 가득 채워났다.

일명 '점 하나 찍은 작품'으로 세계적인 작가가 되었는데, 그게 쉬울 것 같은가?

"점 하나 찍는 것은 나도 하겠다." 내지는 "그렇게 해서 작가가 될 수 있다면 나도 충분히 작가가 될 수 있겠다."는 말들을 많이 한다. 맞는 말이다. 그렇게 해서 작품 하나 완성하는 것은 누구나 할 수 있다. 작가가 무슨 고시나 전문직 시험을 거치고 자격증을 획득하는 것도 아니고, 아무나 작가가 될 수 있는 것 맞다. 그냥 적당히 전시 한번 치르고 작가라고 스스로 생각하고 공표한다면 특별히 반대할 사람 없다. 그냥 자신이 스스로를 작가로 규정하면 작가인 것이다.

하지만 거기까지다. 거기까지 하는 것은 쉽지만, 이우환처럼 대가가 되는 것은 어렵다. 그래서 이우환이 대단한 것이다.

예를 들어서, 최첨단 기능이 갖추어진 성능 좋은 자동차를 1억에 파는 사람과 아무런 기능도 없고 싸구려 부품들로 만들어진 단순한 손수레를 1억에 파는 사람이 있다고 가정해보자. 어떤 일이 더 어려운 일일까? 누가 더 대단한 사람인 것일까? 당연히 손수레를 파는 사람이 훨씬 더 대단

한 사람이다. 손수레를 1억에 파는 것을 보고, 그런 일은 나도 할 수 있는 일이라며 비슷한 손수레를 만들어서 팔아본다고 치자. 참 쉬운 일이다. 그렇게 해서 파는 일은 누구나 다 할 수 있는 일이다. 하지만, 손수레를 만들어다가 가격표를 붙이고 판매하겠다고 하는 일까지는 쉽고 누구나 할 수 있는 일이지만, 실제로 판매를 성사시키는 일은 아무나 할 수 있는 일이 아니다. 그 지점이 바로 그가 대단한 이유이다.

"어떤 말기술과 신기를 발휘했는지는 모르겠지만, 손수레를 1억에 팔았다면 사기가 아닌가?" 하고 말을 할 수도 있다. 만약에 어떤 어리숙하고 돈만 많은 사람이 화려한 말솜씨에 속아 넘어가서 1억을 주고 손수레를 샀는데, 그것의 가치를 다른 사람들로부터 인정을 받지 못하고 되팔 수가 없다면 그는 사기를 당한 것이 맞다. 하지만 그 한 사람만 그것을 산 것이 아니고, 전 세계에 돈이 아주 많은 다른 사람들도 그것을 산 사람들이 많이 있다. 그리고 그것을 나중에 더 높은 가격에 내다 팔 수도 있다. 그렇다면 그것을 간단하게 '사기'라고 말할 수가 있겠는가?

그것의 가치를 인정하는 사람들이 존재하고 그들은 비율적으로는 소수이지만 자본이라는 막강한 힘을 가지고 있는 세상의 기득권자들이다. 그러면 이야기는 달라진다.

첨단 무기들이 난무하는 전쟁터에서 작은 칼 하나 들고 살아남는 것으

로도 예를 들어볼 수 있을 것 같다. 그 정도의 무장만 하고 전쟁터로 뛰어드는 것은 누구나 가능하다. 하지만 전쟁이 시작되자마자 거의 다 곧바로 죽을 것이다. 하지만 그는 살아남았다.

그 칼 한 자루를 가지고 총과 탱크들을 제압하는 신공을 발휘한 것인지, 아니면 알고 보니 한참 전투가 치열할 때는 방호소에 숨어 있었는지, 아니면 말을 너무나 잘해서 적들과 친구가 되고 자기만 좀 살려주도록 잘 부탁했는지, 어떤 일이 있었는지는 깊은 내막은 알 수가 없다. 하지만 그런 것들의 총합이 결국은 실력인 것이고, 그는 살아남았다. 1~2년짜리 단기전이 아니다. 평생에 걸치는 수십 년의 장기전에서 죽지 않고 살아남은 것이다.

정말 저 사람이 진정성이 있는 것인지 사기를 치는 것인지 판단하기가 어려울 때는, 그 사람이 그 일을 해온 시간을 보면 좀 더 짐작이 가능할 것이다. 아주 긴 시간에 걸쳐서 변하지 않고 많은 어려움에도 불구하고 일관성을 견지해왔다면, 아무래도 진정성일 확률이 높다. 그런 경우에 사람들은 마음을 열고 받아들이게 돼 있다. 그것은 그의 진정성을 뒷받침하는 핵심 논리가 된다.

평생의 긴 시간을 어려워도 불굴의 정신으로 버텼는지, 아니면 교수직을 가지고 안정적으로 뜨신 밥을 먹으며 그 힘으로 작업을 지속해왔는지

는 모르겠다.

현실적으로 교수들 정도가 작업을 포기하지 않고 이어간다. 그들의 작업이 더 뛰어나거나 그들이 더 끈기가 있어서가 아니다. 상황 상 그들은 그렇게 하는 것이 가능한 것이고 그 외의 작가들은 의지와 상관없이 상황 상 불가능해져서 포기하게 되는 것이다. 오랜 시간이 지나 더욱 인정받는 대가들을 살펴보면 90% 이상이 교수 출신일 것이다.

어쨌든 그는 살아남았고, 대가가 되었다.

교수였으니까 말도 안 되는 소리를 계속 할 수 있었고, 그가 대기업 총수와 학연 지연으로 연결돼 있는 끈끈한 관계이고 삼성의 전폭적인 지원과 입김이 있었기 때문에 가능한 것 아니었냐고 애써 인정하지 않으려 할 수도 있다. 하지만 그런 운도 그의 것이고 그런 상황을 만들 수 있었던 것도, 자신의 실력이든 주변의 도움이든 그가 가진 능력의 일부이다. 자본의 입장에서도 아무나 픽하지는 않는다. 세상 어떤 큰 성공이 주변의 도움과 천운 없이 그저 순수하게 한 사람의 노력만으로 된 것이 있는가?

페기 구겐하임과 레오 카스텔리가 없었다면 잭슨 폴록이 있었겠는가? 찰스 사치가 없었다면 데미안 허스트가 있었겠는가? 루이비통의 아르노 회장이 없었다면 무라카미 다카시가 있을 수 있었겠는가? 그 누가 혼자의 힘만으로 큰 성공을 이룬 경우가 있는가?

그렇게 생각하면, 받아들이게 된다.

그래도 개인적으로 나는 그의 작품을 좋아하지는 않는다. 내 취향은 내 자유이니까. 하지만 내가 그의 진품(이라고 규정되어진 것)을 갖게 된다면, 나는 굉장히 소중히 여기고 아낄 것이다. 그게 얼마짜린데.

이 작가는 왜 위대한가?

피카소뿐만 아니라 앤디 워홀, 잭슨 폴록 등의 현대미술 거장들을 도대체 왜 위대하다고 하는지 이해가 안 가는 사람들이 많을 것이다.

기존의 관념을 혁파하고 새로운 방식을 제시했다는 가장 공통적이고 기본적인 이유외에도 결정적인 이유를 말하자면, 위대해서 위대한 작가가 된 것이 아니라 위대한 작가가 되었기 때문에 위대하다고 하는 것이다. 말장난 같지만 더 설득력 있는 이유를 못 찾겠다. 강한 자가 살아남는 것이 아니고 살아남은 자가 강한 것이라는 말과 똑같은 이치이다.

각자의 신공을 자랑하는 무림의 고수들이 일인자를 가린다고 상상을 해보자. 구척장신 관운장이 청룡언월도를 휘두르며 적의 병사들 100명의 목을 단숨에 쳤다는 소문이 있고, 천마신궁의 흑풍광무, 북해빙궁의

빙백신장, 신지의 초마검기 등드리 등등 극강의 무술들이 난무 한다. 거기다 저 멀리 바다 건너서 도장을 깨겠다고 북두신권의 켄시로가 나타났다. 에네르기파로 달을 날려버린 전력이 있는 무천도사도 합류한다고 한다. 타이슨과 효도르도 합숙훈련에 들어갔다는 소문이다. 한국의 싸움짱인 최배달도 매일 팔굽혀펴기를 삼천 번씩 하며 지옥 훈련을 하고 있다고 한다.

이들이 맞붙는다면, 공정하게 무공의 강약을 겨뤄서 강한 순서대로 살아남을까? 물론 아주 압도적으로 막강하다면 살아남을 확률이 그만큼 높아지기는 할 것이다. 하지만, 협공을 당해서 죽을 수도 있고 반칙이나 간교한 술수에 휘말려서 죽을 수도 있다. 교만하게 방심하고 건들거리다가 예상치 못한 일격에 죽을 수도 있고, 아니면 자기가 만든 함정을 까먹고 있다가 실수로 자기가 걸려서 죽을 수도 있다. 갑자기 급성 불치병에 걸려서 죽을 수도 있고, 여색을 너무 좋아해서 복상사로 죽을 수도 있고, 불행하게도 대형 재난에 휩쓸려서 죽을 수도 있다. 어떻게 죽든지 간에 죽으면 끝나는 것이다. 아무리 강력한 무공과 압도적인 실력을 가지고 있어도, 그냥 그렇게 허망하게 갈 수도 있는 것이 인생이다.

무공은 좀 약하지만 사회성이 좋고 남을 웃기는 능력이 있어서 살아남든, 반칙을 쓰거나 함정을 파서 야비하게 살아남든, 단호하고 과감하게 마치 조조처럼 후환의 싹을 다 잘라버리고 경쟁자들을 독살시켜서 살아

남든, 결투 중 대결 상대가 어제 밤 식중독으로 인한 설사 때문에 제 컨디션이 아니어서 발을 접질리는 바람에 운 좋게 승리해서 살아남든지 간에, 살아남은 자는 강호를 호령하며 승자로 기록되는 것이다.

그렇게 강한 자가 살아남는 것이 아니라, 살아남은 자가 강한 자가 되는 것이다. 마찬가지로 위대해서 위대한 작가가 되는 것이 아니라 위대한 작가가 되었기 때문에 위대하다고 하는 것이다. 살아남기 위해 진화한 것이 아니라, 살아남은 개체가 진화한 것이 되는 것이라는 이야기와 똑같다. 결국은 생존에 적합한 개체들이 살아남은 것이다.

거기에다가, 합리화 잘하고 사람들 설득시키는 데 소질이 있어 "종교를 하나 창시해야 하나…" 하고 고민하고 있는 '말씀' 선수들과 가스라이팅의 유단자들 섭외해서 합숙 훈련하며 연구 개발하도록 지원해주고 결정적으로 입금 두둑히 해주면, 어떠한 개소리나 사이비 종교라고 할지라도, 사람들을 충분히 감동시키고 믿게 할 만한 논리는 매우 훌륭하게 만들어낼 수가 있다.

완전히 없었던 일을 있었던 일로 둔갑시키는 것도 아니고, 일정 정도의 팩트와 좀 더 극적으로 다듬어서 신화화시키기 적당한 스토리, 그리고 증거가 될 작품들이 있다면, 선수들이 모여서 조미료 좀 더 치고 더 아름답게 포장해서 히트 상품으로 만들어내는 것은 어렵지 않다. 실체보

다 곱하기 X의 위대한 작가가 되는 것이다. 거기다가, 어떤 임계점을 넘으면 자동으로 자가 번식하며 기하급수적으로 몸집을 부풀리게 되는 것처럼, 작품의 가격까지 탄력이 붙어 천정부지로 올라가게 되면, 그 위상의 견고함은 일부 몇 명의 반대 의견 정도로 어떻게 할 수가 없을 정도로 막강한, 명실상부 천하무적 위대한 작가가 되는 것이다.

위대한 작가라는 것이 완전히 허구라는 것까지는 아니다. 과장되고 미화되는 부분이 분명히 있다는 것이다. 그렇게 살아남아 왕관을 쓰고 위대해진 작가 한 명과 실패하고 쓸쓸하게 죽음을 맞이하며 사라져간 무명작가 수만 명 사이에는, 결과론적으로는 하늘과 땅 만큼의 차이가 있다. 하지만 결과가 나오기 전의 시점으로 뒷걸음질해 돌아가보자면, 실제의 실력이나 예술성 면에서는 깻잎 한 장 차이일수도 있다는 것이다.

이 작품은 왜 대단한 것인가?

위대한 현대미술 작품을 보고 대체 이것이 왜 위대하냐고 하는 질문을 자주 접할 수가 있다. 르네상스 시대 대가들의 작품을 보고 이들이 왜 천재냐고 이것이 왜 위대한 작품이냐고 묻는 사람은 없다. 그냥 그런 질문이 생기기 전에 모두가 공감하고 인정하게 된다. 하지만 현대에 와서 쟉

슨 폴록이나 로이 리히텐슈타인, 재스퍼 존스 등의 작품을 보고 그런 질문을 던지는 사람은 많다. 그리고 앞으로도 많고 그것은 끊임없이 반복될 것이다.

교육과 지식이 필요 없이 직관적으로 아는 것과 교육과 지식을 통해서만 알 수 있는 것의 차이라고도 할 수 있는데, 과거에는 예술이라는 것이 기술의 의미에 국한됐었다. 예술가는 과거에는 그냥 기술자였는데, 철학과 의미를 담아내는 신비스런 멋이 풍기는 예술가의 지위를 획득한 것은 르네상스 이후로도 한참 더 지나서 18세기 이후부터이다. 추상 미술이 등장하고 철학이 미술의 주도권을 가져간 것은 그 이후로도 또 한참이 지나서 근대가 지나가버린 시점부터이다.

과거에는 추상미술도 없었고 작품에 심오한 철학 같은 것도 없었다. 고대 미술은 주술적인 목적과 열망에 부응하는 도구였을 뿐이고, 중세 이후로는 그림을 통한 정보의 전달과 종교적 목적의 성취 그로 인한 아우라의 형성 그리고 기술의 뽐내기 등이 있었을 뿐이다. 작품에 이야기와 메타포 정도까지는 있었지만, 현대미술처럼 꼬아서 숨겨놓은 철학 같은 것은 없었다는 것이다.

그런데 그 작품이 왜 위대한 것인지 모르겠다는 말은 과거의 기준으로 그 작품을 이해하려 하기 때문이다. 기술적인 수준과 정교함 말이다. 그

것은 배우지 않아도 가장 기초적이고 본능적인 것으로 누구나 다 알고 있다. 하지만 현대미술을 판단하는 기준은 여러 가지로 분화되었고 복잡해졌다.

현대에는 왜 미켈란젤로나 레오나르도 다빈치 같은 천재는 나오지 않을까? 하고 궁금해할 수 있다. 그런 천재들이 현대에 환생한다면 지금 시대에 맞춘 다른 유형의 작품을 만들어낼 수밖에 없다. 〈다비드〉, 〈피에타〉 상이나 〈천지창조〉 천장화 또는 〈모나리자〉나 〈최후의 만찬〉 벽화보다 더 정교하고 놀랍게 만들고 그려낸다고 해도 그것들은 지금에 와서 가치를 가지지 못한다. 지나가버린 시대의 가치인 것이다. 그런 기술을 가진 사람이 지금은 안 나오는 것이 아니라 그런 기술로 만들어내는 작품이 지금 시대에 와서는 의미와 가치를 가지지 못하기 때문에 안 만드는 것이다.

작품이라는 것은 시대와 함께 패키지로 묶어서 감상하는 것이다. 그냥 아무런 예술적 목적하고 상관이 없는 사진이라도 일단 몇십 년쯤 지나면 묘한 신비감과 느낌이 배는 것처럼, 몇백 년 전의 것이라 하면 일단 시간의 아우라가 형성된다. 그리고 지금 같은 자료와 기술들이 없는 상태에서 만들어진 그것들에 감탄하게 되는 부분이 있다. 그리고 결정적으로 그때였으니까 그때의 기준에 따라 만들어져 인정받고 가치를 획득하고

지금까지 각광을 받는 것이지, 지금 더 뛰어나게 그런 것들을 만들어낸다고 해도 가치를 형성시키기는 힘들다.

그것을 아니까 현대의 예술가들이 이상한 작업들을 하고 새로움이라는 가치에 목을 매는 것이다. 사실 나에게 시간과 공간과 재료와 여건이 허락된다면 로댕이나 베르니니만큼 (까지는 아니고 그 근처 정도까지는…) 인체 상들을 만들어낼 자신이 있다. 인체 조각에 자신이 있는 조각가들은 그 정도 자신감이 있는 사람들 많다. 그와 동시에 지금 만들어봐야 별 가치를 생성시키기 힘들다는 것도 안다. 만들어봐야 공간만 차지하는 처치 곤란 애물단지가 된다는 것을 아는 것이다. 지금의 기준은 다른 것을 원한다.

여러 성공에는 여러 이유가 있다

여러 유형과 여러 예의 성공이 있고 그 이유는 제각각이고 여러 가지이다. 공부를 잘해서 성공할 수도 있고 운동을 잘해서 성공할 수도 있고 성실하게 열심히 노력해서 성공할 수도 있다. 그런 것들을 보통 좁은 범위의 '실력'이라고 한다. 수려한 외모를 타고나 그것으로 성공하는 경우도 있고, 타고난 입담과 재치로 성공하는 경우도 있다. 부모 잘 만나 이

미 성공한 상태로 태어나는 사람도 있고 운이 좋아서 성공하는 경우도 있다. 인간관계와 사교성이 좋아서 성공하는 경우도 있고, 기죽지 않는 담대함과 타고난 뻔뻔함으로 성공하는 사람도 있고, 수단과 방법을 가리지 않는 과감한 판단력과 결단력으로 성공하는 사람도 있다.

여하튼 성공을 하는 원인들은 그렇게 여러 가지가 있고, 그 요인들 중 하나 혹은 몇 개의 조합만으로도 성공을 할 수가 있다.

미술도 마찬가지다.

현대미술을 평가하고 판단하는 기준은 여러 가지가 있다. 성공한 작가는, 작품이 매우 아름답거나 내용에 깊이가 있어서일 수도 있고, 파격성이 있거나 참신하고 독창적이어서일 수도 있다. 작가가 말을 잘하거나 좋은 네트워크에 속해 있어서일 수도 있다. 영업 능력이 좋고 기죽지 않고 계속 덤비고 사교성이 좋아서일 수도 있고, 돈이 많아서 이것저것 다 투자하고 홍보를 매머드하게 할 수 있어서일 수도 있고, 운이 좋아서일 수도 있다. 그것들의 총합이 실력이다. 그리고 성공한 작가에게는 논리와 서사가 부여된다. 논리와 서사가 있어서 성공하는 것이 아니라 성공한 작가에게 논리와 서사가 부여되는 것이다.

다른 분야에서도 성공하는 이유가 물밑에 여러 가지가 있을 수 있듯이, 미술도 마찬가지이다. 그런데 기존에 알고 있던 한 가지의 기준으로

그것을 판단하려고 하니 그렇게 질문이 던져지는 것이다. 이미 본능적이고 직관적인 이유에서 여타 다른 종합적인 이유로 넘어왔고 그것을 모르는 것이 아닌데도, 다듬어지고 길들여지지 않은 순수한 기대와 미련 때문인지 왜 이것이 위대한 작품이냐고 묻게 되는 것이다.

사실 나도 이렇게 잘난 척 설명을 하고 있어도 어느 순간 또 어떤 위대하다는 작품을 만나면 나도 똑같이 그러고 있다. "근데 도대체 왜 이게 위대하다는 것이야?" 알면서도 물어보는 것은 정말로 궁금해서 그런 것일까? 그 이유는 대충 알겠는데, 그냥 왠지 모를 불만과 주입되거나 낼름 받아먹기는 싫은 자존심이나 그 무엇 때문일까?

4 미술의 실체

위대함은 과대평가되기 마련이다

위대한 예술가가 되는 것은 결국 운이다

위대한 예술가가 되는 것은 마치 어떤 사람이 운명의 사람을 만나게 되는 것과 비슷하다. 한마디로 '운'이라는 이야기다. (실력은 당연히 기본값이고.)

당신이 결혼하게 되는 어떤 사람을 만나게 될 때 그 대상이 될 수 있는 모든 후보자들을 다 파악하고 장단점과 우열을 판단해서 필연적인 바로 그 딱 한 사람을 택하는 것이 아니지 않나? 당신이 존재하고 있는 어떤 특정한 시기에 특정한 장소에서 누군가를 만나게 되면, 그가 괜찮은 사람이다 싶으면 자신만의 상상과 오해와 기대 등을 점점 확대시키면서 그 사람과 교제를 하게 된다. 물론 양다리, 다다리를 걸칠 때는 몇 명을 두

고 고르기도 하지만, 그런다고 해도 모두를 검증할 수는 없다. 그렇게 연인이 되기도 하고 헤어지기도 하고 결혼을 하기도 하면서 사람들의 짝은 결정된다. 첫사랑과 결혼을 하든 많은 연애 후에 결혼을 하든, 이 세상에 존재하는 수많은 사람들을 다 만나볼 수 없다는 점에서 극히 제한적이라는 것은 결국 마찬가지이다. 그리고 결혼을 통해 짝이 결정이 되고 나면, 더 좋은 사람이 나타난다고 해도 원칙적으로는 그 사람의 자리가 없는 것이다.

위대한 작가라는 것도 마찬가지이다. 미술이라는 것이, 올림픽의 선발 과정을 거치듯이 모든 작가들을 대상으로 어떠한 명확한 기준을 가지고 우열을 가리는 것이 불가능한 영역이다. 그냥 누군가(중요한 사람)의 앞에 그 당시에 나타난 매력적인 작가라면, 그 자격을 획득하는 것이 되며 잘 해내면 되는 것이다. 이미 누군가가 선점한 자리는 더 뛰어난 실력을 가지고 있다고 해도 웬만해서는 탈환하기가 힘들다.

그렇다면 그 누군가가 누구일까? '권력자들'이라고도 표현을 했었는데, 그것은 미술계의 '큰 손'이라고 할 수 있는, 작가를 띄울 수 있는 힘을 가진 사람들일 것이다. 스타를 결정하고 공급하는 메이저 갤러리일 수도 있고, 막강한 재력을 갖춘 파워 컬렉터일 수도 있다.

그렇게 예술가는 겉에서 보기에 고고하게 독립적이고 자존심을 가지

고 가는 것 같지만, 실제로는 자본에 의해서 선택당하는 존재이며 독립 변수가 아니라 종속변수일 뿐이다.

그러니 위대한 작가를 보며, 너무 큰 신비감과 존경심을 가지지 않아도 된다는 것이다. 왜 이렇게 유명한 것인가 필연적인 이유를 찾을 필요도 없다. 당신이 그와 결혼한 필연적인 이유가 있는가? 결혼을 해야 할 시기에 그럭저럭 마땅한 상대가 당신 앞에 있었던 것이며, 그가 아니라면 당신이 결혼을 안 했겠는가? 다른 사람과 결혼을 했을 것이다.

마찬가지이다. 이 작가가 위대해야 하는 필연적인 이유는 없는 것이며 (물론 공식적으로는 수도 없이 만들어내지만), 그가 아니었다면 그 자리를 채울 다른 수많은 작가들이 있는 것이다.

대가의 기본 조건과
사람들의 기대 그리고 실체

한국 미술사에 대가로 등재된 위대한 작가들의 공통점은 대부분 그들이 유복한 환경에서 태어나 성장하고 보통의 사람들과는 비교도 할 수 없을 만큼의 기회를 제공 받았다는 것이다.

백남준, 이중섭, 김환기, 천경자, 장욱진, 유영국, 이성자… 대부분은

둘째가라면 화낼 만한 부잣집에서 태어나, 그 시절에 보통 사람은 꿈도 못 꾸었을 유학을 경험하고 미술을 공부했던 사람들이다. 정말로 빈곤했고 제대로 된 교육을 받지 못했지만 어려운 환경을 극복하고 대가가 된 사람은 내가 아는 한에서 박수근 정도 밖에 없다. 가난과 싸우며 고통을 극복했다는 이야기가 전해지는 이중섭이나 김환기의 경우도 나중에 많이 각색되고 윤색된 것으로 나는 알고 있다.

그렇지 않나? 사람들은 '위대한 예술가' 하면 가난하고 불우한 어린 시절을 극복했기를 바란다. 그렇지 않다면 이상한 배신감을 느끼고 감동은 줄어든다. 그래서 스토리와 함께 패키지 상품인 예술에 그런 입지전적이고 고난극복의 스토리가 과장되어 추가되는 것이다. 그래야 더 잘 팔리고 사람들이 더욱 좋아하니까. 그렇게 각색되고 없던 사실도 추가되는 것이다.

우리에게 아주 가난하게 살았다고 주입된 이중섭은 대지주의 집안에서 태어나 일본 유학을 하며 공부했고, 아내도 가난 때문에 도망간 것이 아니고 일본의 대형 물류회사 사장인 아버지의 유산 상속을 위해 간 것이다. 돈이 없어서 은지에 그림을 그린 것이 아니라 새로운 재료에 대한 탐구로 그렸다는 해석도 있다.

가난과 고독 속에서 예술혼을 불태웠다는 김환기는 광복 후에 서울대

교수를 했고, 1950년대에 파리에서 수년간 거주했으며 돌아와서 홍대 미대의 학장을 지냈다. 1960년대에는 뉴욕에서 거주하며 작업을 했다.

후기 인상주의의 거장 빈센트 반 고흐를 떠올리면, 음울한 분위기의 밀밭에서 까마귀가 푸드덕 푸드덕 날아오르고 마치 내가 독한 압생트에 취한 것처럼 세상이 빙글빙글 도는 것 같은 기분이 든다. 어디선가 고흐의 절규하는 소리가 희미하게 들리는 것도 같고 비릿한 피 냄새가 나는 것 같은 공감각적 착각도 든다. 전 세계적으로 가난함과 광기의 대명사인 빈센트 반 고흐도 그 이미지가 우리에게 주입된 것은 아닐까?

동생에게 경제적으로 의존하고 지원을 받으며 작업을 했다는 것은 굉장히 자존심 상하고 미안하고 궁핍한 일이었을 것이다. 우리는 그의 괴로움과 절망감에 충분히 감정 이입이 된다. 하지만 우리가 스스로 판단하기 전에 이미 강력하고 거역할 수 없는 어떤 이미지가 우리를 지배해 버리는 것은 아닐까?

냉정하게 정신 차리고 찬찬히 생각해보면, 고흐 정도면 굉장히 감사하고 다행인 상황으로 볼 수도 있다. 모든 형제 관계가 그처럼 돈독하지는 않다. 나도 형이 있고 형에게 정신적으로 많이 의지하고 우애가 좋은 편이지만 고흐처럼 그렇게 경제적으로까지 의존할 수는 없다. 형도 형의 삶과 가족이 있기 때문이다.

보통의 작가들의 삶을 약간의 애정과 관심을 가지고 들여다보면 고흐보다 더 절박하고 절망적인 상황에 내몰리게 되는 사람들은 많다. 다르게 생각해보면, 고흐의 상황은 그렇게 나에게 도움을 줄 가족은 없고 자신이 책임져야 하는 가족만 있어서 예술을 포기해야만 하는 평범한 많은 작가들에게는 굉장히 부러운 상황일 수도 있는 것이다.

이른 나이에 자살로 생을 마감했다는 것 또한 사람들의 관심을 집중시키고 더욱 예술적이고 신비스러운 분위기를 형성시킨다. 우스갯소리지만 많은 예술가들이 세상의 냉대와 생활의 고문 속에서, '나도 고흐처럼 비극적으로 삶을 끝내면 유명해질 수 있을까?' 하고 한번쯤은 고민을 해보고 유혹을 느낀다는 것이다.

한 사람의 비극적인 죽음이 스토리의 임팩트와 완성도를 높이고 그런 작품에 사람들이 더욱 열광하고 감동을 느낀다면, 예술이라는 것은 얼마나 잔인한 것인가?

예술은 인간을 위한 것이지, 인간이 예술을 위한 것은 아니다. 목숨을 걸고 예술을 하는 것까지야 꼭 그렇게 하겠다면 말릴 수 없지만, 목숨과 맞바꾼다면 그것은 좀 아니지 않은가? 아무리 대단한 예술 작품이라고 해도 이 세상 그 누구의 생명보다도 위에 있지 않다. 예술보다 사람이 더 중요하다.

스스로 귀를 잘라냈다는 일화는 더욱 충격적이고 비범한 광기의 이미지를 생성시킨다. 실제로는 자학을 하다가 귀에 상처가 나거나 뜯기거나 베인 정도가 아니었을까? 하고 합리적 의심을 해본다. '잘라냈다'는 단어가 주는 임팩트와 공포감과 상상력이 있는데, 얼마만큼 다친 것인지 깐깐하게 따져 들어가면, 아마 정확한 팩트를 밝힐 수 있는 증거는 없을 것이다. 정황과 부풀려진 소문과 이미지만 남게 될 뿐이다.

나도 어렸을 때 친구들과 놀다가 발목을 삔 적이 있는데, 나중에는 다리가 부러졌다고 소문이 나기도 하고, 병원에 입원했다고 소문이 나기도 하고, 불구가 되었다고 소문이 난 적이 있다. 어떤 한 친구는 대학을 졸업하고 예술 고등학교에 미술 강사로 취직해서 일을 했는데, 그거 얼마나 번다고, 사람들이 "걔가 돈을 갈퀴로 긁어모으고 있다!"고 말하는 것을 여러 번 봤다. 그렇게 많은 일들은 사람들의 입을 거치면서 거품이 섞이고 부풀려진다.

결국은 이미지인 것이고 세상은 '시뮬라크르'가 지배한다.

고난은 주관적인 것이다

모든 사람은 자기가 겪은 고통이 가장 크고 자신이 든 한 개의 짐이 남

이 든 열 개의 짐보다 더 무겁고 힘들게 느껴지는 법이다. 누구도 조금의 어려움도 겪어보지 않은 사람은 없을 테고 부족함을 전혀 느껴보지 못한 사람은 없을 것이다.

부자의 기준은 어디서부터인가? 그것은 매우 주관적인 것이다. 어떤 사람은 10억을 가지고 있으면 그 정도면 넉넉하다고 생각할 것이고, 어떤 사람은 100억을 넘게 가지고 있어도 저런 그지같은 놈이라고 생각할 수도 있다.

마찬가지로 가난함의 기준도 매우 주관적인 것이다. 예전에 대학에 다닐 때, 남들이 보기에는 충분히 넉넉하고 남들보다 걱정이 없을 만한 환경인데도, 엄청 자신이 불우한 환경인 것처럼 생각하고 의지를 불태우며, 힘든 형편을 벗어나기 위해서 더 거친 일을 해야 할 수밖에 없다고 말을 하는 동료가 있었다. 그를 보며, '가난이라는 것은 참으로 주관적인 것이구나.' 하고 생각했던 적이 있다. 강남의 부유한 집에서 태어나 온갖 기회를 제공받고 넉넉한 환경에서 자라온 어떤 동료도 돈 때문에 힘들고 자기 고생하고 있다는 이야기를 하는 것을 봤다. 그렇게 가난과 어려움, 고통이라는 것은 주관적인 것이고, 모두가 결핍과 자신에 대한 안쓰러움의 기억을 가지고 있다.

결론은, 미술을 하려면 돈이 필요하다는 것이다. 넉넉한 환경이 절대

적으로 유리하다. 아무리 뛰어난 재능과 능력과 의지력을 가지고 있어
도, 상황이 허락지 않으면 접어야 하는 경우는 부지기수다. 아무리 천재
적인 재능도 기반이라는 기본값이 주어지지 않으면 꽃 피우기 매우 힘들
다는 것이다. 그런 면에서 나는 상황주의자에 가깝다. 불굴의 의지로 어
려운 상황을 극복했다는 이야기는 신화화되고 과장된 이야기일 공산이
매우 높다고 보는 것이다. 물론 전혀 없다는 것은 아니다. 그것은 우리가
생각하는 것보다 훨씬 더 적고 매우 어렵다는 이야기이다.

"배고파야 예술이 나온다."는 말은 힘든 상황을 극복하고 있는 예술가
가 자위하기 위해, 혹은 사람들의 고난 극복 기대 수요에 의해 만들어져
주입된 편견이자 환상이다. 왜 그런지 모르겠지만 왠지 그래야 할 것 같
고 사람들이 그렇게 이야기하니까 그런가보다 하는 것이다.

위대한 작가는 과대평가되기 마련이다

모든 위대한 작가들은 어느 지점을 넘어서면 과대평가되기 마련이다.
"이 작품을 정말로 대단한 작품이라고 할 수 있는 것인가?", "진짜로 그
런 것인가?", "개개인 모두가 그것을 꼭 받아들여야 하는 것인가?", "다
른 시점에서 바라보고 그것이 대단한 것이라는 것에 대해 다르게 생각해

볼 수도 있지 않은가?"의 고민과 의심과 질문과 탐구는 더이상 하면 바보가 되는 분위기가 된다. 일단 "이 작가는 위대한 작가이다.", "위대한 작가의 작품은 당연히 위대한 것이다.", "위대함에 대해서는 더이상 의심할 필요가 없고, 이제부터 우리는 그 위대함을 합리화시켜줄 이유와 명분만 찾으면 된다."의 전제에서 시작하기 때문이다. 위대함을 위한 위대함의 찬양이 되어버리는 지점에서는, 예술가가 식사 후 입을 닦고 버린 냅킨마저도 성물로 모셔질 지경에 이른다.

그리고 그렇게 거대한 권위를 바탕으로 하는 안락하고 든든한 확신 위에서, 더욱 큰 감동을 바라고 그것을 자가발전해내는 언어 표현의 마술사들은 기상천외한 표현 방식으로 찬양하고 분칠을 하며 거품을 점점 더 집어넣고 있는 것이다. 나는 그들이야말로 무에서 유를 만들어내는 진정한 창조자들이라고 본다.

과대평가와 과소평가

모든 미술은 결국 과대평가되거나 과소평가된다. '승자 독식'의 의미와도 상통하는 것인데, 0.1초의 차이로 승자는 모든 것을 얻고 패자에게는 아무 것도 없듯이, 한 문제 차이로 합격과 탈락이 결정되고 천국행과 지

옥행이 결정되듯이, 아주 미세한 차이 내지는 때로는 어처구니없는 이유로 (사실 명확하거나 일관된 기준도 없지만) 명작과 범작이 정해지기도 하고, 그 이후에 빈익빈부익부 가속화 현상처럼 명작의 위상은 점점 더 올라가고 범작은 처치 곤란과 폐기의 처지가 되고 만다.

사실 세상의 모든 것들이 거의 그렇지만, 그 중에서도 미술이 단연 압도적이다. 그 말은 지금 우리가 추앙하는 걸작이라는 것들은 갖은 립 서비스와 펌프질 작업에 몸집과 아우라가 천재 사업가의 통장 잔고처럼 잔뜩 부풀려져 있다는 것이고, 반대로 수많은 안타까운 작품들은 간택되지 못해 제대로 평가받지 못하고 결국 폐기처리 되어야 할 비참한 운명이라는 것이다.

좋은 작품은 주입되는 것이다

좋은 작품인데 알려지지 못하고 사장되는 경우와, 그저 그런 작품인데 유명해지는 경우는 얼마든지 있다. 작품의 내용과 수준만으로 공정하고 엄정하게 평가되어져서 살아남는 것이 아니기 때문이다. 좋은 작품이 제대로 노출되고 조명을 받는 방법을 몰라서 어딘가 구석에서 잠깐 열려졌다가 또는 그 정도의 기회도 얻지 못한 채 스르륵 부끄러운 소녀처럼 사

라지는 경우는 많다. 또한 그저 그런 작품이 언론 플레이를 통해 엄청 대단한 작품인 것처럼 부풀려지고 홍보되어 궁금한 사람들이 막 모여들고 사람들에게 주입되고, 밴드웨건 효과로 영문도 모르고 같이 추종하고 찬양하는 사람들이 많아져서 결국 좋은 작품으로 평가되는 경우는 많다. 그렇게 올라간 작가의 위상에 의해 기반이 확보되면 작업의 동력과 자금이 생기고, 그러다 보면 결국 진짜로 좋은 작품이 나오게 될 때도 있다. 하지만 좋은 작품도 아니면서 끝까지 좋은 작품이라고 우길 때도 많다. 명확하게 판단할 수 없는 많은 사람들은 뭔가 꺼림칙하고 불만스러워하면서도 분위기와 미술 시장의 결과 때문에 어쩔 수 없이 받아들여야 하는 경우는 많다.

미술은 '좋다', '나쁘다'를 판단하는 것이 참 어렵고 애매한 문제이므로, 좋은 작품임의 논리를 잘 만들어서 사람들에게 성공적으로 주입시켜가며 살아남아야 한다. 그것이 홍보이고 그것이 실력이고 그것이 작업인 것이다.

컬렉터들의 철칙이란 게 있다고 한다. "컬렉팅은 니 눈에 좋은 것을 사는 게 아니다. 절대로 니 눈을 믿지 말고 니 맘에 든다고 사지 마라. 가격이 오를 작품을 사고 싶다면 공부해라." 이 말은 미술은 각자의 느낌을 존중해주는 척하지만 그것은 감상할 때까지만이고, 돈을 지불하고 작

품을 사는 단계에서는 각자의 기준과 취향은 별로 중요하지 않다는 말이다. 다시 말해서 좋은 작품은 선택하는 것이 아니라 주입당하는 것이다.

작가에게 오는 어떤 기회

예를 들어서 세계적인 케이팝 그룹의 멤버 누구라든지, 사회적으로 꽤 영향력을 가진 어떤 유명 인사가 어떤 한 작가의 작품을 구입했다는 기사가 났다고 하자. 한 명의 의견과 취향을 가졌을 뿐일 한 사람이 작품을 산다고 해서, 그 작품이 뭐가 달라지냐는 말이다. 갑자기 없던 작품성이 생기는 것도 아닐 테고. 하지만 분위기는 달라지고 사람들은 관심을 갖는다. 따지고 보면 그것이 비합리적이라는 것을 알지만, 인간은 이성보다 본성, 생각보다는 감정이나 사회적 분위기에 이끌리기 마련이다. 그런 것들로 인해서 작품에는 아우라와 권위가 생기게 된다. 참으로 우스운 일이 아니라고 할 수가 없다.

자존심 강한 예술가인 나에게 만약 그런 일이 생긴다면, 나는 어떻게 할 것인가?

나의 작품을 사겠다는 그 유명 인사에게 예술가의 자존심이 실린 각도 89도의 감사 인사를 올릴 것이다. 굽히지 않는 나머지 1도는 아티스트의

마지막 자존심이다.

만약 그가 어깨가 결리다고 한다면, 매우 아픈 것이 확실하다면, 나는 아프지 않게 시원하도록 딱 적당한 강도의 심혈을 기울인 악력으로 주물러서 그의 어깨 근육을 풀어줄 용의까지는 있다. 그 이상은 안 된다. 나는 자존심이 센 예술가이기 때문이다.

이때에 나의 경쟁자인 이재복 작가가 돼지 꼬리 모양 초식의 앞구르기로 무릎꿇기를 시전해서 자신의 작품을 그냥 바치는 식으로라도 내 기회를 갈취해갈 것이라고 하는데, 그렇다면 나는 또 다른 경쟁자이자 동료인 최원열 작가에게 뒷돈을 조금 찔러주고, 앞구르기 판에 순간 강력 접착제를 발라놓게 할 것이다. 그러고 나서 내가 직접 나서기에는 민망하니까, 날 도와줄 주변 사람들에게 술이라도 좀 사며 소문을 퍼뜨려 달라고 부탁하는 수밖에.

앤디 워홀의 실체

작품이 좋아서 위대한 작가가 되는 것인가? 위대한 작가가 되었기 때문에 작품에 힘이 실리는 것인가?

앤디 워홀의 작품을 처음 보면, "이게 뭐야?" 하는 생각과 함께, 위대

한 작가가 되었기 때문에 작품에 힘이 실리는 것 같다는 생각이 들 것이다. 하지만 미술사를 공부하고 그에 대해서 파보면, 그것만이 아님을 알게 된다. 그를 왜 위대한 작가로 기록하는지 이해하고 인정하게 되는 부분이 있다.

일단 유명세를 만들어내는 그의 연예인적인 신비성과 사업가적 재능은 차치하고, 그의 압도적 에너지와 쿨한 이미지를 들 수가 있다.

에너지라는 것이 전투력이 뿜어져 나오는 역동적이고 이글거리는 그런 게 아니다. 굉장히 차갑고 시크하면서 기존의 권위에 쫄지 않고 자기 멋대로 하는 그런 것 말이다. 앤디 워홀은 그 동안의 미술의 모든 규칙을 다 깨버린 장본인이다. 피카소가 그랬던 것처럼.

"야, 미술 뭐 있어? 진지 빨지 말어. 뭘 그렇게 대단한 것이라고. 고급미술과 저급미술의 구분이라는 것이 존재하는 거야? 그거 우습지 않아? 그냥 나는 이렇게 대충 하련다. 이것도 미술이라면 미술인거지." 이런 식으로 말하며, 고급 미술의 위상을 일거에 무너뜨려버렸다. 그렇다고 미술의 위상이 진짜로 무너진 것은 아니지만, 어쨌든 기존의 방식과 권위에 항거하며 기존에 대단한 예술 축에 끼지도 못하던 싸구려 방식을 기존의 콧대 높은 작품들의 방식들과 맞먹게 했다. 그렇게 함으로써 예술의 진지함과 심각함을 조롱하고 위상을 끌어내리려고 한 것인지는 모르

겠다. 그의 의도는 여러 각도에서 해석이 될 수가 있다.

어쨌든 결과적으로는 기존 미술의 권위가 내려오기보다는 워홀의 싸구려 방식이 위대한 미술이라는 권위를 등에 업고, 기존 미술의 권위 위로 동등하게 또는 더 높이 올라가버렸다. 미술이 뭘 그렇게 대단한 것이냐고 저항하며 권좌에 등극해 결국 자신이 더 대단한 것이 되어버리는 이 아이러니.

예를 들면 싸움장과 아주 허술한 방식으로 맞장 떠서 그의 별 볼일 없는 실체를 폭로하고 조롱하려 했으나, 싸움장과 맞장 뜬 사람만 더 신화화되고 더 높은 계열로 올라가버린 셈이다. 누가 그렇게 헐렁하고 당시로서는 천박하게 여겨졌던 판화 방식으로, 그냥 손쉽게 사진을 이용해서 대충 제작하고 천연덕스럽게 작품이라고 제시할 수가 있었겠는가? 분명 천박하고 재기발랄하며 쿨하게 일을 처리해버리는 카리스마가 있다.

그 당시 보통의 관념은, "에이 어떻게 초상화를 사진을 이용해서 그렇게 조잡하게 처리해? 그건 예술이라 할 수 없어. 기술적으로도 하이 테크닉도 아니고, 조잡한 싸구려 기술일 뿐이야. 무릇 예술이란 작가의 혼과 손맛, 그리고 정성이 담겨야 해…" 이런 식이었을 것이다.

누가 작품의 소재로 〈달러 사인〉(1982) 같은 인간의 본질적인 욕망이지만 천박하게 취급되기 쉬운 것들을 그려낼 수가 있었는가? 긴 세월 동

안 만들어진 위선적인 권위 앞에서 위축되지 않고, "야 이것도 작품이야. 사실 인간들 본질적인 욕망 이거잖아?" 하고 심드렁한 표정으로 아주 조잡하고 조악해 보이는 방식으로 뻔뻔하게 툭 던져 제시하는 그 위대함. 다들 예술의 고귀함과 신성함에 대해 이야기하며 필사적으로 감추는 돈에 대한 욕망을 아무렇지도 않게 툭 까놓는 그 대범함. 작업실의 신비감을 유지하려고 대단한 비밀이라도 있는 것 마냥 작업 공정과 조수들의 존재 공개를 꺼리는 다른 작가들과는 달리, 자신의 작업실을 '팩토리'라 이름 짓고, 자신은 아이디어를 제시하고 일을 시키는 사업가일 뿐이라고 당당하게 밝히는 쿨함. 근엄하고 엄숙한 진지충들(헉. 나?…)에게 날리는 일침 같은 작업들.

항상 하는 생각이지만 그런 건 노력해서 되는 것이 아니다. 그저 그렇게 타고나는 것이다. 두려움을 극복하고 용기를 내려는 처절한 용기와는 차원이 다른, 그냥 두려움 자체를 모르는 용기.

과거 대학 시절에 술자리에서 후배들에게, "아유 이 짜식들아. 두려움을 못 느끼는 것은, 강한 것이 아니라 둔한 거야. 두려움을 극복하는 것이 정말로 강한 거란다." 하고 겉 담배 은은하게 피우며 인생을 좀 아는 선배인 척 폼을 잡은 적이 있다. "형 멋있어요!", "와 오빠, 감동이에요!" 존경의 눈빛을 보내준 몇몇 순수했던 고맙고, 붙잡고 꼰대 짓해서 미안한 동료들이 생각난다.

두려움을 극복하는 강함 정도는 게임이 안 되는 타고난 강함이 있다. 앤디 워홀이 그런 경우이고, 우리는 가끔씩 그런 강자들을 만나고 기에 눌린다. 제프 쿤스, 데미안 허스트, 마우리치오 카텔란, 마리나 아브라모비치 등이 그런 경우이다. 그들의 뻔뻔스러움과 대담함은 노력해서 되는 것이 아니다. 본투비인 것이다. 영화 〈타짜〉에서 압도적 카리스마를 가진 도박 제왕들 – 아귀, 마귀 같은 캐릭터들과도 비슷한 느낌이다.

그건 마치 벌거벗고 아무렇지도 않다는 듯이 지나갈 수 있는 뻔뻔함보다 더한 뻔뻔함과 당당함이다. 〈캠벨 스프〉(1962)나 〈브릴로 박스〉(1964) 등의 작품도, 너무나 뻔뻔스럽고 황당한 작품 제시일 수 있는데, 바꾸어 말하면 누가 그만큼 뻔뻔하고 용감할 수 있겠는가? 그냥 뻔뻔하고 용감하기만 한 것도 아니다. 논리와 설득력이 환상적이다. 콜럼버스의 달걀과 같이 고정관념을 파괴해버리는 혁신적이고 파격적인 무언가가 있다.

아 말하다 보니 앤디 워홀의 위대함에 반기를 들기가 점점 더 어려워지네 이거.

그런데 그것이 필연적인 위대함이라고 할 수가 있을까? 그 정도의 뻔뻔함이 있으면 다 위대한 작가로 인정해주는가? 그것은 아니다. 이미 앤디 워홀은 위대하다고 결론을 내리고 우리가 그것을 합리화시킬 명분을 찾고 있는 것은 아닐까? 정답은 알 수가 없다. 하지만 그의 유명세와 천

문학적인 작품 가격에 의해서 그의 위대함이 더욱 튼튼해지는 것만은 부정할 수 없다. 그를 이해하려고 하다 보니 더 미화되고, 더 위대한 논리가 그럴듯하게 만들어지는 부분도 분명히 있다. 그의 작품 속에 내재되어 있는 '시뮬라크르'의 의미까지 그가 정교하게 의도한 것일까? 나는 그렇게까지는 아닐 것이라고 생각한다. 대가의 작품을 최대한 더 좋게 해석을 하고 평론을 하고 포장을 하다 보니 소름끼치도록 절묘하게 맞아떨어지는 부분이 아닐까 하고 나는 추측해본다. 그럴 때 작가는 노나는 것이다. 본인이 치밀하게 의도하지는 않았지만 어떻게 하다 보니 더욱 환상적인 논리와 명분과 만나게 되는 것이다. 그런 경우는 어느 지점을 넘어서면 무궁무진하게 더욱 과대평가되는 모든 위대한 작가들의 경우 어느 정도는 다 있다고 생각한다.

만약에 똑같은 작품을 앤디 워홀이 아니고 다른 작가가 했다면 지금의 결과와 같을까? 아닐 것이다. 그 때도 그렇고 지금도 그렇고, 색 다른 시도를 하고 고정관념을 깨는 작업을 하는 작가들은 찾아보면 많이 있다. 별거 아닌 것처럼 보이지만 관심을 갖고 들여다보면 놀라운 통찰과 아이디어를 가지고 있는 경우는 많고, 별거처럼 보이지만 알고 나면 별거 아닌 경우도 많다. 관심을 갖고 감정 이입을 하느냐의 문제인데, 애정을 갖고 작품 속으로 들어가면 보석 같은 이야기와 가치를 품고 있는 작품들은 많다. 그런데 이들 모두가 앤디 워홀처럼 되는 것은 아니다.

이미 앤디 워홀은 연예인보다 더 유명 인사였고, 무슨 일을 하든지 관심과 해석의 대상이었다. 앤디 워홀이 아니었다면 그 작품들이 그렇게 미술사에 남는 작품이 안 되었을 수도 있고, 앤디 워홀이라면 그런 작업들 말고 다른 작업들을 했어도 그는 성공할 확률이 매우 높았다는 것이다. 예술가와 정치인은 유명세가 깡패이기 때문이다.

앤디 워홀은 적어도 그래도 서사가 꽤 탄탄하다. 납득을 시켜주는 미덕이 있다. 훨씬 더 많은 다른 위대한 작가들은, 그들에 대해 파보고 작업에 대해 공부해봐도 나로서는 도무지 이유를 알 수가 없다. 그저 위대한 작가이기 때문에 작품에 힘이 실리는 작가들일 뿐이다.

그래도 내가 앤디 워홀을 싫어하지 않는 이유는, 그가 애써서 자신의 작품에 과도한 펌프질을 하지 않고 자신의 작품에 대해서 건조하고 시크하게 말하기 때문이다. 이우환은 점 하나 찍는 것이 절대 쉽게 할 수 있는 것이 아니고(아무리 봐도 엄청 쉬워 보이는데…) 엄청난 것들이 들어있다고(나는 잘 모르겠는데…) 하는 반면에, 자신의 작품에 별 내용이 없다고 말하는 그 쿨함이 나는 좀 멋있게 느껴지는 것 같다. "만약 당신이 앤디 워홀에 대해서 알고 싶다면 나의 그림의 표면과 영화, 그리고 나를 보기만 하면 된다. 거기에 내가 있다. 그 배후에는 아무 것도 없다." 이렇게 말하는, 애써 꾸미지 않는 그의 단순함과 솔직함이 멋있다. 그렇게 본

인은 별거 없다고 이야기하지만, 그럴수록 사람들은 별거 있다고 생각하는 역설적인 상황도 부럽다. 나를 비롯한 대부분의 작가들은 안간힘을 다해, 우주의 논리와 예술가의 혼 등에 대해 이야기하기 때문이다.

게임을 다시 시작하면 결과는 바뀐다

어떤 작가라도 성공할 이유 50개 이상과 실패할 이유 50개 이상은 가지고 있다. 앤디 워홀도 성공할 수밖에 없었던 이유가 50개가 넘지만, 만약에 실패했다면 실패의 이유 또한 충분히 있다는 것이다. 따라서 어떤 작가는 성공할 수밖에 없었고 어떤 작가는 실패할 수밖에 없었다는 것은 말이 되지 않는다. 성공한 작가는 결과적으로 성공한 것이고 실패한 작가는 결과적으로 실패한 것일 뿐이다.

주사위를 다시 던진다면 전혀 다른 숫자가 나올 수 있듯이, 다트를 다시 던진다면 전혀 다른 데 꽂힐 수가 있듯이, 판을 다시 시작하고 원래의 구성원들의 위치를 랜덤으로 섞어서 다시 리셋 버튼을 누른다면 전혀 다른 결과들이 나올 것이다. 아마 90% 이상의 명단이 바뀔 것이다. 피카소와 앤디 워홀이 사라지고 전혀 다른 이름들이 등극할 수도 있다는 것이다. 역사에서 가정이라는 것은 의미가 없기는 하지만, 그러한 가정은 미

술의 특성과 본질을 더욱 깊이 이해하게 해준다.

5 미술의 비밀
작품이 당신을 보고 있다

미술은 기존의 권위를 전복시키고 나서,
결국 그것을 따라간다

팝아트는 우리가 일상적으로 사용하는 물건들이나 흔히 마주할 수 있
는 장식물들도 예술이 될 수 있다며, "고급미술과 저급미술의 차이가 무
엇이냐? 과연 그런 것이 존재하느냐?" 질문을 던지며 나온 장르이다. 예
를 들어서 앤디 워홀의 〈브릴로 박스〉(1964)는 이제 예술이 더이상 비평
가들의 고급 예술, 고급 취향을 가진 소수 예술 애호가들의 예술일 필요
가 없고, 아무런 권위도 지니지 않은 평범한 일상속의 사물도 예술이 될
수 있다는 의미를 전달해주고 있는 것이다.

그런데 아무런 권위도 지니지 않았던 평범한 일상 속의 사물도 예술로

인정받고 나면, 엄청난 권위를 획득하게 되는 아이러니가 발생한다.

미술은 기존의 권위와 관념에 저항하고 항상 다르게 보기와 새로움을 추구하는 것을 최고의 목표와 가치로 삼는다. 그렇게 실험 정신을 가지고 도전하여 권위를 획득하고 난 후 미술관에 걸리고 대가의 작품이 된 후에는 결국은 어떠한 권위와 관념적인 분위기를 형성하고 그렇게 생각하거나 느끼지 않으면 안 될 것 같은 위압적인 힘을 가진다.

물론 대놓고 강요하지는 않는다. 자유롭게 생각해도 된다고 말은 한다. 하지만 진짜 자유롭게 생각하고 말하면, 눈을 떴을 때 혼자서 외딴 섬에 남게 되는 고독과 외로움으로 가는 길 임을 사람들은 직감적으로 알고 있다.

작품과 감상자 사이에 형성되는 '막'

작품이라는 것은 미술관이나 갤러리에 걸리는 순간 다른 아우라를 생성하고 어떤 권위를 획득한다. 하물며 그냥 입구에서부터 최고 권위를 꽂고 시작하는 국립 내지는 세계 유수의 유명 미술관등에 입성했을 때는, 그 느낌이 완전히 달라지는 마법을 부리기 마련이다.

장 뒤뷔페 나 바스키아 등의 팝아트 작가들은 기존 미술의 권위에 주눅들지 않고, "미술 뭐 별거 있어?" 하며 심드렁한 표정으로, '날 것'의 토대 위에 제작된 그들의 대충 막 쳐 바른 듯한 작품들을 완전 뻔뻔스럽게 (또는 진정 멋있고 당당하게) 꺼내놓은 작가들이다.

만약 그들의 작품이 미술관으로 입성하기 전이었다면, 작품의 의도가 오히려 설명 없이도 더욱 강하고 정확하게 전달이 되었을 수도 있다. '작품'이라는 권위를 획득하기 전이었다면 오히려 사람들은 작품과 관객사이에 형성되는 보이지 않는 막이 없는 채로 작가의 그림을 감상할 수 있을 것이고, 있는 그대로 날것의 생동감과 익살스러움을 느낄 수도 있을 것이다. 짓궂고 능청스러운 그들의 표현에 피식 웃거나 킬킬거릴 수도 있고 그야말로 진정한 예술 감상이 이루어지는 순간이 될 수도 있다.

그런데 전시장에 들어서지 않았기 때문에 어떤 이들에게는 더욱 있는 그대로 순수하게 다가갈 수 있지만, 어떤 이들에게는 그저 아무나가 한 끄적거림 같은 가치 없는 대상으로 치부될 수 있는 이중성 또한 발생한다.

아무튼 그런 작품들이 번듯한 미술관이나 갤러리에서 전시되면, 작품이라는 아우라가 생성되고 관객과의 사이에 몇 겹의 보이지 않는 막이 형성된다. 그 막의 개수는 사람마다 다르다. 막이 형성이 안 되는 사람도 있다. 그런 사람이라면 그저 작품의 원래 의도나 아니면 감상자 스스로

의 주관적인 느낌을 있는 그대로 받아들이고 즐길 것이다.

물론 아무것도 안 느껴지는 사람이 훨씬 더 많을 것이고 그것도 이상한 것은 아니다. 너무나 다양하고 자극적인 이미지들이 범람하는 혼돈의 시대에, 어느 순간 어떤 한 이미지의 의도나 느낌이 자신에게 와닿지 않는다고 자책할 필요 없다. 그게 정상이고 평균이고 사실상 대부분이다. 나도 대부분이 그렇다.

어쨌든 그렇게 작품이 미술관에 걸려서 막이 형성된 순간, 많은 사람들에게 그것은 심오한 무언가가 있을 것이라는 신비감과 기대를 가지게 하고, 작품의 본래 의도와는 다르게 결국 사람들과 멀어지고 어려운 대상이 되고 만다.

나와 어제까지 치고받고 뒹굴며 놀고 살색 가득한 음담패설과 거친 쌍욕을 아무렇지 않게 주고받던 친구가 신분을 감추었던 재벌 회장의 아들임을 알게 된 순간, 갑자기 그가 어렵고 멀게 느껴지는 것과 비슷할 것 같다. 그냥 편하고 진짜로 친한 친구가 하는 농담이라면 웃기면 웃으면 되고 안 웃기면 면박을 주며 갈굴 수도 있는데, 어려운 직장 상사가 하는 농담이라면 안 웃겨도 무조건 웃어야 되는 그런 상황.

쉬운 미술임에도 불구하고 많은 사람들에게 그렇게 편견과 막을 형성하고 멀어진다. 그렇게 되니 그 편견을 없애고 본래의 의도를 알기 위해 설명을 들어야 하고 공부를 해야 한다.

더 나아가서 그들 작품이 아주 유명해지고 작품 가격이 상상할 수 없는 수준에 이르게 되면, 사람들에게는 경외감이라는 더욱 두껍고 강력한 막이 한 겹 더 형성이 된다.

딱딱하고 허영심과 권위의식 가득한 기존의 미술을 조롱하고, 쉬운 미술 날 것의 미술을 의도하고 추구했던 작품들이, 그들 역시 미술의 권위를 얻게 되는 순간서부터는 결국 대중들과 멀어진다. 이것에 대해서는 다른 시각과 의견이 존재할 것이다. 예전보다 많은 사람들에게 인지도가 높아졌다는 점에서는 대중과 가까워졌다고 할 수도 있다. 하지만 작품을 보는 개개인에게는 결국 권위의 대상이 되어버린 역설적인 상황을 말하는 것이다.

"미술이 꼭 그렇게 진지해야 돼? 나는 이렇게 막 한다! 그런데 이렇게 막 한 것들과 기존의 대단한 미술들과의 차이는 무엇이냐?"고 반항적 질문을 던지고 기존 미술의 허세적 권위에 조소를 날려 그 용기와 전복성을 인정받아 가치가 형성된 작품들이 결국 범접하기 힘든 권위의 대상이 되고, 또 어떤 이들에게는 "아무나 할 수 있는, 이런 장난치는 듯한 것들도 대단한 예술인 양 행세하는 것이냐?"하는 상황이 되는 것이다.

"다섯 살짜리 우리 아들보다도 못 그린 이런 허접한 낙서 수준 그림이 수백억이라고 하고, 대단한 예술인 양 추앙하는 것이 사람 농락하는 것도 아니고, 참으로 현대미술은 알 수가 없는 것이네!"

참으로 아이러니할 뿐더러 이것이 비극인지 희극인지 모르겠다.

그 맛에 미술을 하는 건지도.

아이러니의 끝판왕, 뱅크시

2018년 영국의 소더비 경매장에서 한 작품이 15억이 넘는 가격에 낙찰되었다. 그런데 곧 작품이 작가가 작품 속에 설치해놓은 자동 파괴 장치에 의해 현장 실시간 생방송으로 파손되는 해프닝이 발생했다. 이 사건은 바로 전 세계의 언론을 통해 대서특필 되었다. 작품은 훼손되었음에도 불구하고 유명세에 의해 가치가 더욱 올라갔다. 총알이 관통해서 훼손된 앤디 워홀의 작품이 유명한 에피소드와 사람들의 관심에 의해 더욱 가치가 올라간 것처럼 말이다. 사건과 작품의 주인공은 얼굴 없는 화가이자 현대예술의 테러리스트라 불리는 뱅크시이다.

기존의 난감하고 허세로 가득한 미술의 권위에 대해 반기를 들고, 쉽고 강하게 이해되는 직설적 화법의 스텐실 작업으로, 거리의 벽면에다 그래피티 작업을 재빠르게 하고 도망치는 방식으로 유명해진 작가이다. 일단 그의 작품은 포스터처럼 대중들이 직관적으로 이해할 수 있을 만큼 직설적이며 쉽고 풍자가 있고 강렬하다. 예를 들면 화염병 대신 꽃을 던

지는 남자, 베트남 전쟁으로 벌거벗은 채 울며 도망치는 소녀의 팔을 잡고 있는 미키마우스와 맥도날드의 삐에로 등을, 스프레이를 분사하는 스텐실 기법으로 그렸다. 그럼으로써 반전주의와 반자본주의의 메시지를 직설적으로 전달하고 대중들로부터 큰 관심과 반향을 이끌어냈다.

기존의 대가들처럼 상부에서 제작되어 밑으로 툭 떨어지며 퍼진 것이 아니라, 마치 유튜브 스타처럼 밑에서부터 호응을 얻고 인기를 쌓아서 대가가 된 역방향 수퍼스타 작가이다.

그 후로도 그는 유명 박물관과 미술관에 몰래 잠입해서 가짜 작품을 진짜 작품들 사이에 슬쩍 진열해놓고 관람객으로 하여금 그것을 진지하게 감상하게 만든다거나, 길거리에서 배우를 고용해 자신의 진품 작품을 아주 싼 가격에 판매해도 잘 팔리지 않는 몰래카메라 퍼포먼스를 했다. 그렇게 함으로써 현대미술과 미술관의 권위를 조롱하고 사람들로부터 폭발적인 반응을 이끌어냈다. 확실히 연예인적인 쇼맨십과 대중들이 반응하고 좋아할 만한 메시지와 스타성을 갖춘 독보적이고 매력적인 작가이다.

그런데 그렇게 부패한 예술계와 예술의 상업성을 비판하면서도 어느새 그것들을 십분 활용해 유명세를 얻고 막대한 부를 창출해내고 있는 것이다. 거품이 잔뜩 낀 미술의 상업화를 비판하는 작업을 하면서 온갖 관심을 집중시켜서 정작 자신의 작품값을 최대한 끌어올리고 있고, 예술

의 권위주의를 비판하면서 그 토대 위에서 자신 또한 가장 큰 권위자가 되어 있는 것이다. 익숙하고 씁쓸한 광경이지만 그것을 가장 극단적이고 가장 아이러니한 방식으로 실행하고 있는 것이다.

이것을 어떻게 봐야 할까? 뱅크시는 그가 가지고 있는 극단적인 이율배반성 만큼이나, 열광적인 팬들과 그를 아주 싫어하는 안티들을 동시에 가지고 있는 매우 독특한 작가이다.

참으로 예술은 아이러니하다. 그 극점에 바로 뱅크시가 깃발을 꽂고 있다.

미술에서 대중이라는 단어가 적합할까?

'대중'이라는 단어를 썼는데, 미술의 특성상 어폐가 있는 단어이기는 하다. 영화나 음악 또는 문학 등의 예술이라면 대중이라는 표현이 적합하지만, 미술은 다르다. 뱅크시 같은 경우는 대중이라는 단어가 들어맞기는 하지만 그것은 매우 희귀한 경우이고 예외에 해당한다. 그 지점에서 뱅크시가 확보하는 가치는 매우 독보적이다.

하지만 대중이 좋아하지 않아도, 결국에는 위대한 작가로 등극하고 대

중은 받아들여야만 하는 작가들이 존재한다. (사실 대부분이 그렇잖아?) 이런 작가들이 예술성 면에서 더 인정받고 더 상위 급의 작가로 자리매김한다. 미술 씬에서 이름값 확보한 대가들은 대부분 이런 경우이다.

대중은 미술 감상의 기준을 오롯이 자신들의 취향으로 세우지 못한다. 미술계를 접수한 유명 예술가들이 제시하는 그들의 취향과 미술 권력자들이 제시하는 것에 맞추기 마련이다.

미술은 0.1을 백만으로 불리는 마법이다

현대미술은 0.1을 백만으로 또는 무한대의 수량으로 변환시키는 마법이다. 0과 0.1의 차이는 실로 엄청나다. 0에서는 무엇이 더해지지 않는 이상 그것 자체로 부터는 0을 벗어날 수가 없다. 하지만 0.1 아니 0.0001이어도 그것 자체로부터 증폭될 수 있는 가능성은 무한대이다.

그 아주 미세하고 섬세한 것을 잡아낸다는 것. 그것을 보고 "뭐야 그래 봤자 거의 없는 것이나 마찬가지인 아주 사소한 거잖아? 그게 그래서 뭐가 어떻다고. 뭐 하러 그걸 잡아내고 있는 건데?" 이렇게 말하고 바라볼 수도 있다. 하지만, "이야 정말 대단하다! 이걸 어떻게 잡아냈어? 맞아 아주 작지만 분명히 존재하는 것이야. 우와 이걸 잡아냈어! 소름끼쳐."

이렇게 정반대의 시각으로 받아들일 수도 있는 것이다. 0.1이 백만으로 확장되는 마법의 순간은 이렇게 깨우침과 받아들임이 있을 때 가능하다. 이렇게 발상의 전환과 인간의 상상력이라는 것은 위대한 것이다.

위대한 마법의 예

르네 마그리트는 파이프를 그린 그림의 제목으로 〈이미지의 배반 : 이 것은 파이프가 아니다〉(1929)라고 붙였다. 그것은 그저 파이프를 그린 그림이고 이미지일 뿐이지 실물 파이프가 아니라는 것이다. (!)

그리고 또 해석의 지평은 열려 있다. 더 다채롭게 해석할 수 있고 그래 도 된다. 그래주면 더욱 고맙다.

루치오 폰타나는 아무 것도 그리지 않은 캔버스에 주욱 칼자국을 냈 다. 그리고 '공간주의'(1949~1968)를 창시했다. 캔버스는 그림을 그리는 매체이고 평면이라는 기존의 관념에서 벗어나 새로운 차원의 공간을 작 품에 부여한 것이다. 고전적인 방식으로 캔버스에 무언가를 '더해서'가 아니라 '빼서' 작품을 만들어냈다는 것이 포인트이다.

그리고 작가는, "나는 구멍을 뚫는다. 무한함이 그곳을 통해 지나가고, 빛이 지나간다. 그릴 필요가 없다. … 모두들 내가 파괴한다고 하지만 그

렇지 않다. 나는 파괴하는 것이 아니라 만들어내는 것이다!" 라고 했다.

이우환은 엄격한 자기 호흡 수련을 거쳐서, 커다란 캔버스에 혼신의 힘을 모아 점을 하나 찍었다. 아무렇게나 찍은 점이 아니다. 텅 빈 공간에서 점 하나를 찍는데, 점 하나가 텅 빈 공간과 맞물려야 되고 상호작용으로 버티는 어떤 힘이 나와야 한다. 그러기 위해서는 오랜 시간의 연습과 연구를 거쳐 나름대로의 모든 힘과 지혜를 총동원하지 않을 수 없다.

그렇게 찍은 그 점은 그린 것과 그려지지 않은 것을 '관계' 짓는 행위이다. 때로는 두 개 혹은 세 개 또는 그 이상을 찍기도 한다. 점의 위치와 크기가 조금만 달라져도 그것은 완전히 다른 점이 되고 느낌은 전혀 달라진다. 사람들은 이 점이나 저 점이나 똑같다고 생각할지 몰라도, 그것들은 '다른' 것이다. 생각해보라. 당신이 어제 먹은 짜장면과 오늘 먹은 짜장면은 같은 것이 아니고 분명히 다른 것이다!

이제 우리는 그의 점과 선 그리고 여백의 캔버스 앞에서 순간적이며 초월적인 경험과 만나게 된다. 여기서 이우환이 의도하는 '만남'이란 대상과 마주하는 일차원적인 것이 아니다. 그것은 언어와 대상을 넘어선 일체감이자 인간과 물질, 안과 밖이 상호 공존하는 열린 세계, 즉 '탈아의 경지'이다. 그렇게 그는 작품을 통해 자아와 세계와의 일체감을 자각하는 일회적 경험을 열어준다.

작가는 "나의 관심은 이미지나 물체의 존재성보다 '만남'의 관계에서

오는 현상학적인 지각의 세계에 있다." 라고 말했다.

자. 후두부를 가격하는 엄청난 깨달음이 밀려오는가? 소름이 돋고 무릎을 탁 치게 만드는가? 사유가 열리고 온 몸의 세포가 깨어나는가?….
예술은 그것을 이해하고 상상하고 느끼며 감탄하는 사람이 더 우월한 사람이라는 분위기를 만들어내는 것이다.

이들은 확고부동한 세계적 거장들이다

르네 마그리트, 루치오 폰타나, 이우환. 이 작가들은 미술사에 수록된 확고부동한 세계적인 거장들이다. 마그리트는 초현실주의의 색채가 강하지만 개념주의 미술에도 큰 영향을 미치며 기반을 닦았다. 그의 작품을 아무것이라도 한 점 본다면 대부분의 사람들이 "아! 이 작가!" 할 정도로 매우 유명한 작가이다. 폰타나는 '공간 개념'을 창시하고 르네상스부터 이어진 전통적 회화를 탈피했다는 평가를 받았다. 이우환은 서구의 미니멀리즘을 동양적으로 수용해낸 한국의 대가이다.

이들의 작품은 미술사의 한 페이지를 이미 장식하고 있는 엄청 중요한 것들이다. 작품 가격은 수십억 또는 수백억, 그 이상이다.

대부분 마법은 통한다

돈이 매우 많고 지식도 많고 자신감 가득하고 당당한 사람이 있다. 그에게 우호적인 팬들 앞에서 전문 용어들을 섞어서 자신의 미술 지식을 뽐내가며 이 작품들을 청산유수의 달변으로 소개한다고 해보자. 사람들은 어떻게 받아들일까?

그보다 돈과 지식이 부족하고 왠지 모를 열등감과 추종심을 가지고 있기도 한 많은 사람들은, 가뜩이나 사는 세상이 다른 '그사세'의 그 사람을 부러워하고 질투하기도 하고 흠모하기도 하고 있는데, 우아하고 고급스러워 보이는 미술작품을 소개하며 이해하기 어려운 용어들로 화려하게 설명한다. 무언가 대단한 대상을 마주한 것처럼 위축되기도 하고 좌절감이 생기기도 한다. 나는 닿지 못하는 지적이고 신비한 어떤 세계에 닿고 있는 것 같은 그 사람에게, 존경과 동경과 부러움의 시선을 보낼 것이다.
이런 일은 우리 주변에서 자주 일어나는 일이다.

마법이 항상 통하는 것은 아니다

미술 쪽에는 큰 관심과 지식이 없지만 지적 능력과 유머 감각이 매우

뛰어난 사람들이 있다. 큰 인기와 그로 인한 권위가 있고 자신감과 자리의 주도권을 가지고 있다. 손님이자 미술전문가 패널인 젊은 미술학도가 미술 교양 코너에서 이 작품들을 열심히 소개한다고 해보자. 그들은 이 작품들을 어떻게 받아들일까? (압도적 재미, 〈매불쇼〉에서 실제 있었던 일이다.)

"음… 너네는 막 손뼉치고 감탄하고 그러냐?… 이야 대단하다. 대단해. 너희들이야말로 정말 대단하다. 예술가들이 굉장히 한가한 것만은 확실한 것 같다. 근데 정말로 궁금해서 그러는 건데, 저런 주제 중 한 개를 가지고도 논문 한 편을 쓰기도 하고 책 한 권을 만들어내기도 하잖아? 그것도 정말 대단한 능력이라는 것을 인정하기는 하는데, 그러고 나면 끝나고 집에 가서 혼자 있을 때 현타 오고 막 그러지는 않냐? 난 그것이 진짜로 더 궁금하다."

이렇게 반응을 할 수도 있는 것이다. 실제로 그랬다. 그 자리에서 을의 입장인 미술전문가 패널은 '이것은 우리에게는 매우 대단한 일'이라고 멋쩍게 웃으며 인정하는 수밖에 없었다.

우리는 두 상황에 다 충분히 공감하고 감정 이입이 된다. 똑같은 작품인데, 왜 그 마법이 어디서는 통하고 어디서는 통하지 않는 것일까? 두 상황의 차이는 무엇일까?

그것은 바로 분위기의 차이이다. 누가 그 상황의 주도권을, 누가 힘과 권위를 가지고 있느냐이다. 냉정하게 좀 더 극단적으로 말하자면 상대방이 만만할 때 통하는 것이다. 자기보다 직급이 훨씬 더 높고 자신의 생사여탈권을 쥐고 있는 직장 상사 앞에서, 그가 잘 모르지만 나는 잘 알고 있는 무엇에 대해서 어려운 단어들을 사용해 잘난 척하며 설명할 수가 있을까?

예술작품은 그저 소재일 뿐이고 밑에서는 보이지 않는 힘의 논리가 작동하고 있는 것이다. 결국 예술은 주도권 싸움, 기 싸움이 되어버리고 만다. 본질은 파워 게임인 것이다.

미술은 수직하방으로 주입된다

영화나 음악은 대중의 평과 소비가 모여 그것의 생명력을 결정한다. 그리고 개개인의 호불호가 모여서 평균적인 대중의 의견을 형성한다. 이것도 깊이 들어가면 다른 시각과 잘 드러나지 않는 진실이 있기는 하지만, 적어도 미술에 비해서는 분명히 대중의 의견이 영향력을 가진다. 그래서 권력을 대중이 갖고 있다고 보는 것이 대체로 맞을 것이다. 하지만 미술은 대중의 의견과 평이 별로 중요하지 않다. 다른 요인들이 훨씬 더 크게 작동하는 것이다. 일단 대부분의 사람들은 작품으로서의 미술에 별

관심이 없다.

영화나 음악의 소비는 실패해도 타격이 크지 않다. 잘못 고른 망한 영화나 잘못 구매한 음원이나 CD라고 해도 그냥 "에이 돈 날렸네." 하고 넘어가면 그만이다. 큰 부담 없이 자신의 취향이나 구매욕에 따라 선택할 수 있는 상품들이다.

하지만 미술품을 사는 것은 일단 보통의 사람들에게는 딴 세상 이야기다. 어느 정도 이상의 경제력을 갖춘 소수의 사람들에게 해당되는 이야기인데, 어지간히 돈이 많은 사람이라고 해도 영화나 음악처럼 직관적으로 자신의 취향에 충실하게 선택하고 부담 없이 지를 수 있는 소비재가 아니다. 큰 돈이 들어가고, 자기 맘에만 든다고 끝나는 것이 아니라 여러 단계를 더 거쳐야 한다. 영화나 음악은 감상가치로서 끝나지만 미술작품은 투자가치가 개입되기 때문이다. 자기 맘에 들어서 작품을 사려 하는데 배우자가 동의하지 않는다거나, 그 작품이 맘에 드는데 작가가 유명하지 않고 다른 사람들은 알아주지 않을 경우에도 흔들린다. 나는 뭐가 좋은지 모르겠는데 다른 사람들이 좋다 좋다 하니까 나도 좋아해야 하는 것 같고, 나는 모르겠다고 하면 교양 없고 무식한 사람처럼 보일 것 같아서 다른 사람들의 취향이나 의견에 나를 대입하는 경우는 많다. 나의 만족으로 끝나는 것이 아니라 남들로부터도 인정을 받아야 하고 그로 인해 다시 되팔 수 있어야 하기 때문이다.

작품을 투자 대상으로 보지 않고, 다시 말해서 가격이 오르거나 되파는 것까지 생각하지 않고 그저 순수하게 작품이 좋아서 작품을 사는 사람도 존재하기는 한다. 하지만 그런 사람들은 매우 소수이다.

음악이나 영화에서도 자신의 취향이나 느낌에 당당하지 못하고 다른 사람들의 취향과 목소리에 묻어가는 경우가 있기는 하다. 하지만 미술에 비하면 훨씬 더 남들의 눈을 신경 쓰지 않고 자기 만족도에 충실한 편이다. 그리고 그것을 구매할 때, 실패의 부담 또한 훨씬 적다. 하지만 미술의 경우에는 완전히 다르다.

아트페어에서 작품을 사는 사람들의 의견은 '수퍼스타' 작가를 만드는 데 별로 중요하지 않다. 그들도 이미 대중이 아니고 소수로 추려진 부자들인데 말이다. 수퍼스타 작가는 아트페어에 걸리기도 전에, 정보력과 자본력을 더 많이 가진 더 소수의 사람들에게 이미 다 팔려 있는 경우이다. 수퍼스타 작가는 수요가 공급을 창출하는 것이 아니고, 공급이 수요를 창출한다.

근래에 와서는 예전보다 아트페어에서 작품을 사는 사람들의 취향의 영향력이 예전보다 중해지기는 했다. 아트페어 판매 실적을 통한 '스타' 작가도 심심치 않게 배출되기는 하니까. 하지만 '수퍼스타'라고 할 수 있는 초일류 작가들은 밑에서부터 사람들이 반응해서 단계적으로 올라간

사람들이 아니다.

미술은 주입되고 강요된다. 그냥 위에서 결정되어 대중들에게는, "그냥 이게 진리이니 닥치고 받아들여라잉." 하는 식으로 툭 떨어진다. 그위가 어디인지는 정확하게 콕 찝어 이야기하기는 어렵다. 공식적으로 그들이 드러내고 활동을 하는 것이 아니기 때문이다. 그냥 미술계의 흐름을 핸들링 할 수 있는 파워맨 그룹 정도로 막연하게나마 이야기할 수 있겠다. 보이지는 않지만 분명히 존재하는 힘이다. 그것은 판을 흔들 수 있을 만큼의 재력과 힘을 갖춘 수퍼 컬렉터일 수도 있고, 초 메이저 갤러리일 수도 있고, 유수 미술관의 권력자일 수도 있고, 입김 발휘하는 저명한 평론가일 수도 있다. 그런 소수의 권력자들에 의해서 결정되고 가치가 정해져서 대중에게는, 그냥 위에서 결정된 것이니 너는 거부할 수 없다는 친절한 안내와 함께 일방적으로 전달된다.

그 권위라는 것은 실로 엄청나서, 보통의 사람들은 이게 뭐냐고 숨어서 빈정거리면서 투덜거릴 수는 있어도 그 작가의 위상을 거절할 수 있는 힘이 없다. 이미 막강한 권위와 당최 알아들을 수가 없고 반박하기가 힘든 휘황찬란한 기적의 논리들로, 보통의 사람들이 가지고 있는 '무지가 탄로 날 것에 대한 두려움'을 이용해 그냥 함락한다.

순진한 기대와 믿음의 끝은
실망과 허탈함이다

김어준의 『건투를 빈다』책에서, 배낭여행 중 미술관에 들어가 피카소의 대작 〈게르니카〉(1937)를 보고 기대에 못 미쳐 실망했다는 경험담을 본 적이 있다. 레오나르도 다빈치의 〈모나리자〉(1503)처럼 가장 유명한 대가의 가장 유명한 작품이라 그 이미지는 이미 책이나 인터넷 등에서 많이 본 것이다. 하지만 조그만 책자의 인쇄물이나 모니터에서 보는 것과는 다른, 대작 원본의 감동이 분명히 있을 것이라고 기대를 했던 것 같다. 그런데 생각보다 아무런 감동이 없었고, 실망한 그는 그 원인을 이미 지나가버린 감수성 때문이라고 생각하는 것 같았다. 작품을 보고 그득하게 느낄 수 있는 때는 나이를 먹어가면서 어떤 시점으로 한정돼 있고 그래서 제대로 감상하기 위해서는 그것을 접해야 하는 적합한 타이밍이 있다는 이야기였다.

한때 굉장히 감동스럽고 재미있게 봤던 영화가, 시간이 지나 다시 보면 전혀 그 때의 느낌이 안 살아날 때가 있다. "왜 내가 이걸 재미있게 봤었나?" 내가 수준이 높아진 건지 아니면 세상에 찌들어 닳고 닳아서 그러는 것인지, 그때 나에게 감동을 주었던 대사와 장면들이 이제는 너무나 유치하고 진부하며 허공의 외침처럼 들리는 때가 있다. 그런 경험들

은 누구나 가지고 있을 것이다. 김어준의 그런 생각도 충분히 일리는 있고 그런 이유도 있을 것이다.

하지만 그보다 더 큰 원인은 다른 데 있다. 그것은 원래 그저 감동이 안 오는 작품일 뿐이다. 그것은 감동을 강요하고, 그런 분위기에서 어쩔 수 없이 그냥 적당히 그런 척 해주는 작품이라는 것이다. 만약에 감성의 예민함이 최고조일 때 그 작품을 봤다면 울면서 뛰쳐나갔을 지도 모른다. 더 열 받아서.

피카소의 작품은 원래 감동이라는 기준으로 감상하는 작품이 아니다. 그것은 전통적인 감상 방식과 감동의 기대를 가지고 접근하는 것이 아니다. '현대미술'이라는 것은 새로운 시각을 가지고 새로운 표현 방식을 개척해내는 것이며, 피카소라는 이름의 무게는 전 미술사를 통틀어 가장 압도적인 것이니, 이해가 안 가고 불만이 좀 생겨도 적당히 이해하는 척 고개 끄덕이면 되는 것이다. 혹시라도 '극장의 우상'(권위에의 호소)에 반대하고 솔직히 이게 뭐하는 짓이냐고 장난치는 것 아니냐고 했다가는, 개망신 당하고 미술도 모르는 무식하고 교양 없는 사람이 될 것이니 그냥 적당히 고개 끄덕거리는 액션 정도 취해주면 무난하다. 혼란스럽다면 나와서 실망스럽고 복잡한 마음 달래며 담배 한 대 피워주면 되는 것이다.

이것은 대책 없이 불평하고 비판만 하기 위해서 하는 말이 아니다. 그냥 우리에게 스며들어 있는 미술 엄숙주의와 신비주의 등에서 빠져 나와도 괜찮다고 하는 말이다. 원래 감동을 주는 것이 목적이 아닌 작품인데 감동의 요소를 찾고 있는 것은, 일식집에 가서 짜장면 주문하고 있는 것과 같은 것이다.

엄청 대단한 무엇이 숨겨져 있을 것 같지만 아무리 찾아봐도 그런 것은 없다. 숨바꼭질 놀이를 하는데 술래가 열심히 진지하게 구석구석 숨은 피카소를 찾아봐도, 피카소는 이미 한참 전에 엄마가 밥 먹으라고 불러서 집에 들어갔을 뿐이다. 그것도 모르고 나는 순진하게 계속 찾고 있었던 것이다.

포장지는 예쁜데
내용물이 별거 없는 경우는 많다

세상에는 무언가 대단한 것이 있을 것처럼 포장돼 있지만 알고 보면 별거 없는 경우들이 굉장히 많다. 반대로 별거 없을 것 같은데 무언가가 있는 반전의 경우도 있지만, 전자의 경우가 더 많다.

예전에 한 라디오 방송에서, 공부를 꽤 많이 한 지식인이었는데도 불

구하고 자신은 미술에 대해서는 문외한이라며 자신 없어하고 겸손하게 미술품 감상 경험담을 말하는 것을 들은 적이 있다. 이런 경우는 아주 흔하게 볼 수 있다. 그럴 필요 없는데 말이다. 그만큼 미술은 많은 사람들에게 막연한 경외감과 권위 부여의 대상이다. 아무튼 얘기인즉슨 대략 400억 정도 하는 국보급 미술품을 봤는데, 이런 대작을 봤는데도 자신의 교양과 안목이 얕아서인지 뭐가 좋은 것인지 모르겠더라는 것이었다. 그런 저열한 안목을 가진 자신을 책망하며, 나중에 미술 공부를 더 하고 많은 작품을 감상하고 안목을 키운 후에 다시 그 작품을 다시 한 번 꼭 감상해보고 싶다는 내용이었다.

공부라는 것은 별거 없다. 그 작품이 왜 위대한 작품인지 현학적 단어들로 작품에 펌프질 하는 비문 표현을 반복해서 읽으며, 당연히 이해가 갈 수 없으니 표현 자체를 그냥 외워버리는 것이다.

미술 감상을 보물찾기 놀이에 비유하자면, 보물찾기 쪽지가 원래부터 없는데, 숨겨놨으니 찾으라고 해서 매우 최선을 다해서 찾고 있는 것이다. 답이 있을 리 만무한 아무렇게나 찌끄린 무책임한 문제를 받고, 정답을 도출하기 위해 영혼을 바치고 있는 것이다.

눈치가 빠른 사람들은 "아 이 게임은 그냥 이렇게 하는 것이구나!" 그

냥 문제를 막 던지는 재미로 그 맛에 하는 것임을 이해하고, "아 이것은 그냥 막 던진 문제이니 답을 찾아봐야 별 소용이 없겠구나!" 하고 파악하는 것이다. 어떤 진지한 사람들은, "그럼 사기잖아?" 하고 생각할 수도 있지만, 속여서 이익을 취하려는 것이 아니다. 게임의 룰을 오픈하고 서로 인지한 상태에서 지적인 유희로서 그것을 하고 그것의 가치를 인정하고 향유하는 사람들이 있다. 받아들이고 행하는 방식은 실로 다양하다.

문제는 그 게임의 룰을 잘 모르고 진지한 답변을 찾는 사람들이 많다는 것이다. 더 큰 문제는, 그런 진지하고 기대에 찬 얼굴들과 질문들에 차마 찬 물을 끼얹을 수가 없어서 기대에 부응하는 답변을 더 이해하기 힘들게 만들어서 제시한다는 것이다.

꿈보다 해몽, 해몽보다 주입

알고들 있겠지만 미술은 꿈보다 해몽이다.

피카소나 앤디 워홀 또는 우리의 박수근이나 이중섭 같은 가장 유명하고 위대한 작가들의 작품에 대한 평론가들의 찬양의 텍스트들이 많이 있다. 만약에 그들의 작품을 아직 본 적이 없다고 가정을 해보자. 그들의 작품이 왜 그토록 대단한 것인지에 대한 필연적 이유와 눈물이 줄줄 흐

르는 감동과 경건한 찬양의 글을 먼저 본다면, 얼마나 훌륭한 작품이기에 그러는 것일까 매우 궁금하고 기대감이 생길 것이다.

인터넷 시대에 이미지를 찾아보는 것은 매우 쉬운 일이고, 아마도 십중팔구는 실망하고 상상과 기대에 한참 못 미칠 것이다. 상상력이 풍부하고 기대를 크게 한 사람일수록 더욱 그럴 것이다. 실망감과 함께 자괴감이 생기기도 한다. "내가 이상한 건가? 내가 모자란 건가?" 그렇게도 대단하다는데 내게는 전혀 그렇게 보이질 않으니, "내가 감성이 메말랐거나 교양 수준이 낮아서 그런 건가?" 하고 위축되고 혼란스러워진다. 그러다가 눈치를 보아하니 남들도 비슷한 것도 같고, 적당히 무언가 느껴진다는 반응을 하면서 적당히 인정과 찬사를 보내며 가장 무난하고 안정적인 액션을 취하게 된다.

그래도 교육을 받았는데, 남들은 뭔가 대단하다고 하는데 나는 잘 모르겠다고 표현하는 것은 어려운 일이다. 모두가 임금님 옷이 참 멋지다고 하는데, 임금님이 벌거벗지 않았냐고 하면 무식하고 답답한 사람 취급 받을 분위기이다. 혹시라도 용기내서 그렇게 말해보면, 몇몇 사람은 공감하지만, 미술에 대해서 좀 안다고 하는 사람들은 "니 수준이 뭐 그렇지." 하는 승자의 눈빛으로, "아는 만큼 보이는 것"이라 한다.

이우환은 점 몇 개 찍거나 선을 죽죽 긋거나 아무렇게나 휘갈긴 자신의 작품에 대해 하루 종일 유려하게 논리적으로 설명할 수 있다. 무슨 소리인지 알듯 말듯 한데 반박하기가 힘들다. 만약에 반박을 한다면 더 이해하기 힘들고 웬만해서 더는 추궁하기 힘들어지는 답변을 들어야 할 것이다. 방법은 고개 끄덕거리면서 "이제 나도 알 것 같다!"는 표정을 짓는 것이 최선일 것이다.

무슨 소리인 것인지 이해는 가지만 공감이 안 되는 경우도 있다. 그렇다면 "근데? 그래서 어쨌다는 건데?" 하고 튕겨내는 방법이 있다. 그런데 사회생활하면서, 특히나 까마득한 권위를 가진 대상에게 그렇게 말하고 행동하는 것은 매우 어렵고 무례한 행동이다. 속으로는 그렇게 생각할지 몰라도 겉으로는 이해하는 척 공감이 가는 척 무난하게 행동하는 것이 가장 안전하다.

그냥 적당히 공감하는 척하면서 함께 고개 끄덕이며, "아. 그렇구나, 진짜 그러네!" 하고 하나마나 한 소리 정도 보태면 큰 문제없이 상황에 대처하는 것이 된다.

권위에의 호소와 의도 확대의 오류

우리가 현실에서 미술을 감상할 때 은연중에 사회적 힘의 논리가 작동

한다. 그것은 국어시간에 배운 '권위에의 호소'를 말하는 것이기도 하고, 프란시스 베이컨이 말한 '극장의 우상'에 해당되기도 한다. 속되게 말해서 '분위기로 조지는 것'인데, 거기서 솔직하게 발언하고 자유롭게 행동할 수 있는 사람은 거의 없다.

이것이 가장 극명하게 발휘되는 예는 사이비 종교 집단의 내부이다. 밖에서 보면 정말 어처구니가 없다. 어떻게 저렇게 허술하고 말도 안 되고 조잡하고 천박한 것에 몰입하고 완전히 지배되고 장악 당하는지 이해가 안 간다. 그런데 그 안으로 들어가면 분위기가 달라진다. 먼저 교주가 절대자임을 자칭한다. 그리고 정치인, 박사, 교수, 법률가, 의사, 성공한 사업가 등 사회 각 층의 유명하고 쟁쟁한 사람들이 그 앞에 엎드린다. 서울대, 고려대, 연세대와 세계적 명문대 출신의 화려한 스펙을 가진 이들과 세련되고 매력적인 외모 권력을 가진 이들이 확신을 가지고 필사적으로 경쟁적으로 충성한다. 교주부터 그 밑의 추종자들까지 모두가 대단한 권위를 가진 자들이다. 그렇다면 저들과 비교도 안 되는 초라한 내가 의심을 하고 다른 목소리를 내는 것은 말도 안 되는 것이 된다. '저렇게 대단한 사람들도 저러는데 내가 뭐라고….'

그렇게 사이비 종교 내부의 사람들은 거역할 수 없는 분위기에서 엄청난 권위에 완전히 지배당해 있다. 밖에서 보는 관찰자들은 멀리서는 답답해하고 욕하고 비판할 수 있을지 몰라도 가까이서는 그렇게 하기 힘들

다. 그들의 광기에 어떠한 봉변을 당할지 모르기 때문이다.

물론 미술이 사이비 종교와 같다고 할 수는 없다. 하지만 미술에 그런 부분들이 없다고 할 수 있을 텐가?

'감상은 감상자의 몫'이라는 말은 그저 매가리 없는 허공의 외침이 될 뿐이다. 자신의 솔직한 느낌과 비판적 견해를 드러낼 수 있는 분위기가 아니다.

괜히 비판했다가 망신만 당할 것을 직감하기 때문에, 아예 엄두를 못 내는 것이다. 누가 그렇게 하겠는가? 기껏해야 질문 몇 번 하다가, "아 하!" 하고 이해가 가는 척하는 수 정도밖에는 없다. 그렇게 억누른 분노 는 주로 보통 아직 권위를 획득하지 못한 힘없는 작가들에게 향하기도 한다. 사장한테 뺨맞고 김대리한테 화 푸는 것처럼 말이다.

본질은 실체가 없다

'본질'이라는 단어와 그것의 개념만큼 불확실하고 무책임한 것은 없다. 베일에 가려져 있는 그것을 궁금해하고 추적하고 그것에 다가가려하는 일이 예술가들이 하는 일일 것이다.

어떤 경우에는 약간의 통찰력만 가지고 사물이나 상황을 주시하면 그

것의 본질이 드러나기도 한다. 하지만 어떤 경우에는 본질을 찾으려 하면 안개에 싸인 듯 더욱 불확실해지고 몽롱해진다.

예를 들어서 의자의 본질, 필기도구의 본질, 의복의 본질, 광고의 본질 등은 어렵지 않게 알 수 있고, 사람들마다의 의견 차이가 거의 없다. 답의 개수가 복수일 때도 있지만, 대체로 평면적이고 일차원적인 것들이라는 점에서 더 깊이 파고 들어갈 필요는 없다. 하지만 나무의 본질, 사랑의 본질, 세상의 본질, 예술의 본질 등은 쉽게 알 수가 없고 정의 내리기도 힘들다. 정의 내린다고 해도 사람들마다 생각의 차이가 크고 무엇이 정답이라고 할 수가 없는 것들이다.

미술은 후자의 경우를 소재로 삼는다. 모호하고 알려 할수록 더 깊은 수렁으로 빠지게 되는 것들 말이다.

본질은 이것이다

모네를 비롯한 인상주의자들은 사물의 본질이 순간적인 색채에 있다고 생각했다. 동 터오는 새벽녘에 보는 성당과 노을 빛 낀 저녁에 보는 성당은 완전히 다르다는 것이다. 나이트 조명 아래에서 보는 그녀의 얼굴과 햇빛 아래 드러난 얼굴이 완전히 딴 사람인 것과 같은 이야기이다.

인상주의자들과 어울리던 사과 덕후 세잔은 계속해서 사과의 본질에 대해 고민했다. 사과는 먹는 것이 아니고 보는 것 또는 그리는 것이라면서 (그냥 내가 한 말이니 어디 가서 세잔이 그랬다고 하지는 마시길.) 입체주의의 다시점 그림을 처음으로 그리기 시작했다. 그러다가 그림이 꼭 소재의 묘사에 그쳐야 할 이유는 없다며 조형성만으로도 그림이 될 수 있다는 중요한 단서를 제공했다. 추상 미술로 가는 트리거 역할을 한 것이다. 더 나아가서 대상의 본질에 닿겠다면서 근원적이고 기하학적 형태인 구, 원뿔, 원통 등으로의 환원에 도착했다. 얼굴은 달걀이고 팔, 다리는 원통이고, 산은 원뿔이라는 것이다. 대상을 단순화시키고 구조화시키면서 본질에 닿고 있다고 세잔은 생각한 것이다.

쉽게 이야기하면 세잔은 인간의 본질이 졸라맨이라는 이야기를 하고 있는 것이다. 인간의 형상을 단순화시키면 졸라맨이 된다고 하는 것인데, 그것을 우리가 몰랐던 것인가? 원래 알고 있었던 것이다. 미술은 이렇게 원래 알고 있었던 것을 몰랐다고 착각하게 만들고 새롭게 환기시키는 일이다. 봤던 영화를 너무 잘 기억하면 또 볼 필요가 없지만, 무슨 내용인지 까먹었다면 결국 처음 보는 것과 마찬가지이고 새로운 영화가 되는 것이 아닌가?

그런데 이것은 지금 시대의 우리에게는 알고 있던 것을 새롭게 환기시키는 것이겠지만 그 시대의 사람들에게는 충격적이고 깊은 깨달음이었겠다는 생각도 든다. 이렇게 시대에 따라서 다른 기준과 토대 위에서 받

아들여질 수밖에 없기에 그 시대의 기준과 패러다임으로 보려하면 더욱 그 미술에 대해 가까이 가고 더 깊이 이해하게 될 것이다.

피카소를 비롯한 입체주의자들은 2차원 평면에다가 3차원 공간을 점하고 있는 사물의 본질을 정확하게 표현할 수 없다고 생각했다. 그래서 많은 실험 끝에, 육면체를 펼쳐서 전개도로 보여주듯이 입체 대상이 가지고 있는 여러 면들을 각각의 시점에서 본 것처럼 펼쳐서 그렸다. 컨셉은 그런데 정교하게 그것을 실행한 것은 아니고 사실은 그냥 막 그린 것에 더 가깝다. 그리고 그것이 사물의 본질이라고 주장했다. (우겼다.)

칸딘스키는 미술의 본질은 점, 선, 면, 색채에 있으며 그것들만으로도 미술은 충분히 성립한다고 생각했다.

몬드리안은 사물의 본질에 다다르기 위해서는 자연적인 개념과 외형에서 완전히 벗어나야 한다고 생각했다. 그래서 선과 면, 삼색이라는 근원적인 조형요소를 통해 세상의 본질을 담을 수 있다는 신조형주의를 주창했다.

말레비치는 입체주의는 2차원 캔버스에다가 아무리 재주를 부려도 3차원의 모습을 온전히 담아낼 수는 없다고 생각했다. 그리고 가장 본질적인 것이 무언인가 계속해서 고민했다. 마침내 그는 사각형과 검은색이 가장 본질적인 것이라는 위대한 결론을 내렸다.

미니멀리스트들은 사물의 본질이 '그냥'에 있다고 생각했다. 가장 절제되고 극단적인 방법으로 '그냥'을 추구한 것이다.

이렇듯 미술에서 추구하는 '본질'이라는 것은 실체가 없는 것들이다. 그것은 정답이 없다는 것이며, 정답이 없다는 것은 아무렇게나 말해도 된다는 것이다. 정확하기가 애초에 불가능하기 때문에 그럴 듯한 논리와 설득력이 있으면 된다. 더욱 중요한 것은 그것이 받아들여지는 분위기를 만들어내는 능력에 있는 것이다.

미술은 암기 과목이다

사람들은 수십년간 엉터리 미술 교육을 순순히 받아들이기만 해왔다. 물론 그것들이 모두 엉터리라고 단언할 수는 없다. 완벽한 대안은 없고 비판은 쉽기 때문이다. 여하튼 엉터리와 안 엉터리가 섞여 있을 터인데 그것을 분별해내는 것은 어려운 문제이다. 공부를 하고 사유를 한 후에는 각자마다의 기준이 생길지 몰라도 먹고 살기 바쁜 사람들이 미술 공부에 많은 시간을 투자하는 것은 한계가 있기 때문이다.

어쨌든 미술이 결국엔 암기 과목이고 주입식인 것은 맞다. 처음에는

아닌 척하면서 시작하지만 끝에 가서는 결국 일방향의 권위 주입으로 귀결된다.

그렇다고 우리의 상황만 탓하고 우리보다 더 문화 선진국은 다를 것이라는 사대주의적 생각을 가질 필요도 없다. 미술이 끝에 가서는 권위에 의존하고 결과적으로 암기 과목인 것은 어딜 가나 비슷하다.

6 당신이 보는 게 진실일까?

미술은 믿음이다

미술과 종교의 공통점과 차이점

현대미술에 대해 공부를 하고 이해를 해보려고 노력을 하다가 어느 순간, 내가 제주도에 가서 펭귄을 찾고 있다는 것을 깨달았다. 코미디 영화를 보며 왜 교훈과 감동이 없냐고 툴툴대고 어린이 영화를 보며 베드신을 기대하고 있었던 것이다.

'내가 이해의 대상이 아닌 것을 이해하려고 노력을 해왔구나…' 하는 생각이 들었다. 그것은 이해의 대상이 아니고 받아들임의 대상이었던 것이다. 그리고 믿음의 대상이다. 그런 면에서 미술은 종교와 상당 부분 흡사한 지점들이 있다.

종교와 미술은 본질적으로 비슷한 특성을 가지고 있다. 믿는 사람들에 의해서 가치가 형성이 되고 지탱이 된다는 것이다. 그런데 큰 차이점들도 존재한다.

종교는 믿는 사람과 믿지 않는 사람들 사이의 중간층이 비교적 얇고, 선택을 함에 있어서 미술에 비해 훨씬 더 주체적이고 솔직하며 남들의 눈치를 덜 본다. 물론 완전히 그럴 수는 없다. 때로는 두렵기도 하고 혼란스럽기도 하고 다른 사람들은 어떻게 생각하는지도 보고 듣고 영향을 받기도 하고 분위기에 휩쓸려가는 부분이 완전히 없을 수는 없다. 인간은 다른 사람의 생각들을 통해 자신의 생각을 형성하고 분위기에 지배당하는 동물이기 때문이다. 하지만 미술에 비해서는 그런 부분이 훨씬 더 적다.

미술은 그것을 믿고 가치를 인정하는 사람들과 반대편의 사람들 사이에 중간층이 압도적으로 꽤 두텁다는 특징을 가지고 있다. 알쏭달쏭해하면서 혼란스러워하는 사람들과, 이해한 척하면서 가치를 인정하는 척하는 사람들이 굉장히 많다는 것이다.

종교는 신자들과 비신자들의 진영이 각각 건재하고 각자의 논리가 탄탄하게 정립되어 있다. 물론 서로간의 반목이 크고 서로 말이 안 통하고 각각 각자의 테두리 안에서만 통하는 논리이기는 하지만, 양 진영이 서

로 비등하게 대립하며 평행선 싸움을 이어나간다. 같은 편끼리 뭉치는 힘은 신자들이 훨씬 강하지만 비신자들 또한 자기 논리에 당당하고 자신감이 충분하다.

하지만 미술은 교주들과 신자들의 파워가 압도적으로 우세하다는 차이점이 있다. 그 비율은 소수일지라도 자본과 권력을 거의 다 가지고 있다. 비신자들은 그저 믿지 않을 뿐이지 거의 논리가 안 만들어져 있다. 판을 바꿀 수 있는 힘이 없으니 그저 숨어서 불평만 할 뿐, 거의 아무런 영향력도 행사하지 못한다.

종교와 미술의 이런 차이는 왜 생기는 것일까? 나는 계급론과 관련이 있다고 본다. 종교에 있어서는 선택을 할 때 계급론은 거의 관여하지 않는다. 지식의 많고 적음과 부의 많고 적음에 따른 경향성이 거의 없다. 그런 것들은 선택의 원인이 안 된다. 공부를 아주 많이 하고 지식 수준이 높은 사람들 중에서도, 신의 존재를 믿고 종교를 가지는 사람들이 있고 아닌 사람들도 있다. 배움과 지식의 양이 적은 사람들 중에서도, 이쪽도 있고 저쪽도 있고 마찬가지이다. 돈이 많은 사람들 중에서도 그렇고 가난한 사람들 중에서도 그렇다. 신의 존재에 대한 믿음 선택에서 그런 것들은 원인이 되지 못한다. 다른 원인들이 더 크게 비중을 차지하는 것이다.

하지만 미술에서는 입장을 선택을 할 때 계급론이 절대적인 비중으로 작동한다. 미술을 향유하고 그것의 가치를 인정하는 태도를 취하고 더 나아가 미술품을 사는 사람들은 99퍼센트 이상이 부자들이다. 그리고 또한 배움과 지식의 양이 많은 사람들이 반대의 사람들보다 대체로 삶 속에서 더 미술과 가까이 있다. 돈과 미술 사이의 관계에서 돈은 충분조건은 안 되더라도 필요조건은 충분히 된다.

다시 말해서, 돈이 많고 지식의 양이 많은 사람들이 모두가 다 미술을 좋아하고 즐기고 인정을 하는 것까지는 아니지만, 미술을 좋아하고 즐기고 미술품을 사기도 하는 사람들은 거의가 돈과 지식과 정보와 남는 시간의 양이 상대적으로 더 많은 사람들이다.

자 그러면 어느 정도 감이 잡히기 시작한다. 미술에 있어서 정말 그것을 이해하고 좋아하는 사람도 있을 테지만, 그런 척하는 사람들이 훨씬 더 많은 이유가 계급론을 대입하면 쉽게 정리가 된다.

'아비투스', 사람들이 미술을 이해하는 척하는 이유

프랑스의 사회학자 피에르 부르디외는 '아비투스(habitus)' 개념을 주

창했다. 나는 거기서 (어떤) 사람들은 (억지로) 미술을 좋아하고 이해하는 척하는 이유를 읽어낼 수가 있었다.

'아비투스'는 인간이 사회로부터 체득한 특징의 총체를 말한다. 즉 귀속 집단에 의해 형성된 성향, 사고, 인지, 판단 등의 행동 체계를 의미한다. 부르디외는 사회적 조건과 배경이 한 인간의 의식과 실천을 결정한다고 분석했다. 마르크스 주의, 유물론과도 통하는 말이다. 인간의 정신이 사회를 결정하는 것이 아니고, 물질(하부 구조, 속해있는 사회)이 관념(상부 구조, 정신)을 결정한다는 것이다. 신분에 따라 취향이 결정되고, 부자들은 눈에 보이는 경제 자본(물질)뿐만이 아니라 잘 보이지 않는 사회 자본(인맥), 상징 자본(명성), '문화 자본(취미)'까지 대물림 한다. 상류층의 사람들은 '아비투스'를 자식에게 전수하는 것이다. 그리고 같은 집단 내에 존재하는 동일한 아비투스는 연대와 동질감을 형성하고, 서로 다른 집단의 아비투스는 상호간의 혐오를 만들어낸다.

"취향이야말로 인간이 가진 모든 것, 즉 인간과 사물 그리고 인간이 다른 사람들에게 의미할 수 있는 모든 것의 기준이다. 이를 통해 사람들은 스스로를 구분하며, 다른 사람들에 의해 구분된다. 취향은 피할 수 없는 계층 간 차이의 실제적인 확증이다." – 피에르 부르디외, 『구별짓기』

미술이라는 '아비투스'를 통해 상류층은 물질적 잉여와 정신적 잉여를

과시하고 그것은 결국 계급간의 구별 짓기 결과를 만들어낸다.

작가의 입장에서는 그렇게까지 생각을 하고 작업을 하지는 않는다. 작품을 향유하는 감상자나 컬렉터 입장에서도 꼭 그런 의도를 가지고 접근하는 것만은 아닐 것이다. 하지만 결과는 그렇게 된다.

미술이라는 '아비투스'를 제대로 소비(감상을 넘어 소유하는 단계) 할 수 있는 사람은 소수이지만, 많은 사람들은 그 안으로 들어가길 원하고 동경한다. 이것이 이해가 가지 않는 작품을 이해하는 척하고 억지로 좋아하는 척하는 이유이다.

오해의 소지가 있는 것이, 돈이 많거나 지식의 양이 많은 사람들은 진짜로 미술을 좋아하는 사람들이고 보통의 사람들은 그런 척 한다는 말이 아니다. 미술품을 사는 사람들이 대체로 부자들인 것이 맞는데, 나는 어떤 프레임에 대해서 말을 하고 있는 것이다. 경제적으로 여유가 있고 지적 수준이 높은 사람은 고급 취미를 가지고 있을 것이고 가장 고급 취미는 미술이라는 프레임. 그것은 팩트와 프레임의 사이에 걸쳐져 있다.

돈이 많고 지식의 양이 많은 사람들 역시 실제로는 미술을 이해하고 좋아하는 척하는 사람들이 더 많다고(보통의 사람들과 같은 비율로) 본다.

사실 다 알지만 명쾌하게 정리되지 않고 쉽게 할 수 없는 이야기들을,

학문적 근거를 빌려와서 좀 더 아는 척을 하며 상기했을 뿐이다.

온갖 '척'들의 종합 경연장

한참 전에 대학생일 때였던 것 같다. 한 갤러리 대표가 쓴 책에서, 갤러리를 하는 즐거움과 그 이유에 대해서 본 적이 있다. 예술을 진정으로 사랑하는 순수하고 맑은 사람들을 만날 수 있다는 것이었다. 그 대목을 보며 공감하기도 하고 부러워하기도 하고 동경하는 마음과 존경심이 생기기도 했던 기억이 있다.

세상의 아름다움과 경이로움을 찬양하는 많은 말들과 예술작품들이 존재한다. 그것들이 거짓을 말하는 것은 아니다. 그것은 세상의 한 부분이다. 하지만 일면일 뿐이지 전부는 아니다. 세상은 단순하지 않고 복합적이고 입체적이고 모순적이다. 그 아름다움의 이면에는 온갖 추잡하고 아이러니한 면들이 숨겨지거나 위장된 채로 있고 때로는 노골적으로 드러나기도 한다.

아름다운 예술작품들이 전시되고 보여지고 거래되는 갤러리나 미술관 등에, 그 갤러리 대표의 말처럼 아름답고 좋은 사람들만 있을까? 당연히

아닐 것이고, 그 대표 또한 그것을 숨겼다기보다는 굳이 어두운 부분까지 이야기할 필요가 없었을 것이다.

사람은 누구나 기억을 왜곡하고 편집하며 자기가 보고 싶어하는 부분을 확대해서 본다. 긍정적인 사람은 부정적인 부분을 애써 외면하고 축소시키려 할 것이고, 부정적인 사람은 또 그 반대이다. 그리고 더 나아가서 인간은 그렇게 단순하지 않아서 '욕구의 욕구'와 '욕망의 욕망'도 존재한다.

예를 들어서 골초이지만 담배를 끊으려 하는 사람의 진짜 욕구는, 담배를 피우고 싶은 욕구인 걸까? 담배를 끊고 싶은 욕구인 걸까? 1차적이고 본능적인 욕구는 담배를 피우고 싶은 욕구이다. 하지만 2차적이고 의지적인 욕구는 담배를 끊고 싶은 욕구이다. 그렇게 모순되는 2차 욕구가 담배를 피우고 싶지만 담배를 끊고 싶은 '욕구의 욕구'이다. 공부는 하기 싫지만 좋은 대학에 가고 싶은 사람의 욕구는, 공부는 하기 싫지만 공부를 하고 싶은 사람이 되고 싶은 욕구의 욕구이다. 책은 읽기 싫지만 지적인 사람이 되고 싶은 것도 욕구의 욕구이고, 어떤 미술이 별로 좋지는 않지만 좋아하고 싶은 것도 욕구의 욕구이다. 인간의 겹을 하나 하나 벗기고 나면 그렇게 모순되는 욕구와 욕망이 남는다.

밝고 긍정적인 사람 중에는, 낙천적이고 긍정적인 성격을 타고나서 그

저 자신의 1차 욕구에 충실한 사람도 있지만, 2차 욕구(욕구의 욕구)로써 애써서 긍정적인 시선을 갖추려고 하는 경우도 많이 있다. 그것이 바로 '척'이다. 그렇게 하는 것이 사회적 생존과 자신의 이미지에 더 유리하기 때문이다.

그러니까 갤러리 운영의 보람과 아름다움을 이야기한 그 대표는 밝고 긍정적인 사람일 수도 있다. 하지만 더 깊이 들어가면 그런 사람이려 노력하는 사람일수도 있다. 아니면 전혀 그렇게 생각하지 않지만 자신의 역할과 이익에 충실해 거짓말을 하고 있는 사람일 수도 있는 것이다.

당연한 말이지만 예술 작품의 주변에는 진정으로 예술을 사랑하는 열정적이고 순수한 사람들만 있는 것은 아니다. 물론 그런 사람들도 존재하겠지만, 저마다 다 자기가 그런 사람이라고 생각하거나 그런 '척' 들을 하고 있는 경우도 많다.

잘난 사람도 있고 잘난 척하는 사람도 있고, 이해하고 감동하는 사람도 있고 그런 척하는 사람도 있고, 심오한 사람도 있고 심오한 척하는 사람도 있다. 온갖 그런 사람과 그런 척하는 사람들이 섞여 있는데, 이런 사람들과 저런 사람들을 정확하게 구분해낼 수 있는 방법은 없다. 각자의 믿음과 편견들이 있을 뿐이다. 그리고 조금 더 깊게 파고 들어가면 그런 것들은 한 사람이 모두 가지고 있는 면들이다. 우리 모두는 그 한 사람에 해당한다. 각자마다 밸런스 차이가 있을 뿐이다.

그렇게 어떤 미술과 그 주변의 사람들은 인간들의 위선과 가식, 허례 허식과 속물근성의 종합 경연장이기도 하다. 예술의 아름다움과 사유의 깊이로 그것들을 포장하고 있는 것이다.

하지만, 다 거기서 거기지 나도 대단할 것 없고 너도 대단할 것 없다는 짠한 마음으로 보면 경멸스럽게만 볼 것도 아니다. 틈바구니에서 조금이라도 더 가지려고 조금이라도 더 우월한 사람으로 인정받으려고 발버둥 치는 인간들의 모습이 웃프게 느껴지는 것이다. 우리는 누구나 다 그런 특성들을 크고 작게 가지고 있는 존재들이다.

미술은 플라시보 효과이다

어떤 물건들, 예를 들면 핸드폰일 수도 있고 방석 같은 것일 수도 있고 때 탄 신발 같은 것일 수도 있다. 이것이 마음속 깊이 짝사랑하는 누군가의 것이라고 한다면 커다란 의미가 생길 것이다. 그것이 실수로 착각한 다른 사람의 것이라고 해도, 착각이란 것을 모르고 그 사람의 것이라는 믿음을 가지고 있다면, 그 믿음에 의해서 그 물건은 전혀 다른 것이 된다. 다른 사람들의 것과 물리적 성분이 똑같음에도 불구하고, 그 특정된 물건에서는 그 믿음에 의해서 전혀 다른 의미와 가치가 생성되는 것이다.

골동품 상점에서 산 시계와 똑같은 어떤 오래된 시계가 아버지의 유품이라면 전혀 다른 의미가 생기는 것과도 같다. 그것이 실제로는 아버지의 것이 아니고 실수로 다른 사람의 것과 바뀐 것이라고 할지라도, 바뀐 사실을 모르고 아버지의 유품이라는 믿음을 가지고 있다면 그것은 큰 의미가 되는 것이다. 엄청난 소중함과 의미와 가치가 생기는 것이다. 유명 연예인이 코푼 휴지일지라도 광팬들에게는 신비한 가치와 의미가 생기는 것도 마찬가지이다.

예술이란? – 개똥이다

'플라시보 효과'를 이야기하는 것이다. 그리고 예술이라는 것을 정의함에 있어서, 멋있고 좋은 말들만 나열할 필요는 없다.

나는 예술지상주의나 예술숭고주의 식으로 예술에 필요 이상의 신비감이나 권위 등을 부여하는 것도 많은 부작용을 양산하고 별로 안 좋다고 본다. 그래서 약간의 마이너스를 더해 균형을 맞출 겸, 예술을 좀 무시해도 된다는 생각을 말하고 싶다. 특히 권위가 까마득하게 높게 형성되고 저 높은 곳에서 위엄 있게 내려오시는 대단한 예술들에 대해서 말이다.

각자가 주관적으로 소중하게 느끼는 예술적 감동을 폄하할 생각은 없다. 단지 감상자에게 스스로 느끼고 판단할 권리를 빼앗고 저 높은 위치에서 하사하듯이 주입되는 예술에 대해서 말하는 것이다. 예술은 과대평가되거나 평가 절하되거나 둘 중에 하나인데, 그 평가의 간극이 좀 줄어야 된다는 생각을 가지고 있다.

예술가의 똥

피에로 만초니라는 작가가 있다. 인분을 깡통에 담아 작품화 시킨 작가이다. 혹자들은 미술이 온갖 희한한 행태들을 일삼더니 급기야 갈 데까지 갔다고 말하기도 하고, 혹자들은 말도 안 되고 참기 힘든 현대미술에 대한 비판과 조롱으로 해석을 하기도 한다. 자본주의에 삼켜진 미술계를 비판하고 작품을 돈으로만 환산하고 높은 가격일수록 환장하는 자본가 컬렉터들에게 일침을 놓는 작품이라며, 자본가들은 그것도 모르고 작품을 칭송한다며 쓴 웃음을 짓는 이들도 있다.

해석은 각자의 자유이고, 그런 해석들도 틀렸다고 볼 수는 없다. 하지만 단순하고 일차원적인 해석이 아닌가 싶다. 나는 피에로 만초니의 작품에서 미술과, 좀 더 거창하게는 세상의 본질을 관통하는 통찰을 발견

하기 때문이다. 인분을 작품이라고 하는 것이 어떤 사람들에게는 더럽게 여겨지기도 하고 불쾌감과 거부감을 줄 수도 있다. 하지만 작품이 말하고자 하는 바를 깨닫고 난 후에 무릎을 치고 깊이 공감을 해서인지, 나는 재기발랄하고 엉뚱한 괴짜적 행동으로 보이는 것이다.

사실 그것이 똥이든 콧물이든 그 무엇이든 그것은 별로 중요치 않다. 그것은 관객들의 관심을 최대한 끌기 위한 자극적이고 선정적인 소재일 뿐이다. 중요한 것은 깡통에 담고 봉했다는 것이다. 사람들은 똥을 깡통에 담았다며 미술이 이렇게까지 해야 하는 것이냐며 왁자지껄 소란스럽지만 사실 거기에 진짜로 똥이 담겨 있는지는 알 수가 없는 것이다. 사람들이 관심을 갖고 호들갑을 떠는 것은 깡통 안에 진짜 똥이 담겨 있다는 믿음 위에 기반하는 것이다.

만약에 진짜 똥을 투명 유리 병 안에 담았다면 그것은 완전히 다른 작품이 된다. 1차원적으로 해석하자면 깡통 안에 담긴 똥과 유리 병 안에 담긴 똥이 그게 무슨 차이가 있는 것이냐고 할 수도 있다. 나는 그 지점이 바로 피에로 만초니가 미술사에 남는 중요한 작가가 되는 포인트 라고 본다. 유리 병 안에 담긴 똥이라면, 말 그대로 '똥' 작품이 되는 것이다. 그리고 해석의 겹은 급격히 얇아진다. 하지만 그는 통조림 깡통 안에 담고 밀봉했다. 그리고 거기에 똥이 담겨 있다고 했다. 그러면 이제 작품이 '믿음'의 단계로 넘어간다. 거기에는 똥이 담겨 있을 수도 있고, 안 담

겨 있을 수도 있다. 똥이 아닌 다른 무언가가 담겨 있을 수도 있는 것이다.

그런데 사람들은 당연히 거기에 똥이 담겨 있다고 생각하고 전제하고 작품에 대해서 이야기하고 판단하고 평가한다. 이 지점이 바로 이 작품의 핵심이다. 사람들은 믿음대로 보고, 생각하는 대로 본다는 것이다. '플라시보 효과'와도 통하는 지점이다. 그리고 그것은 진짜일수도 있지만 거짓 이미지일 수도 있고, 결국 또 보드리야르가 말한 '시뮬라크르'(가짜 이미지)에 닿는다.

대부분의 사람들은 만초니의 작품을 유리병에 담긴 똥 작품과 같이 생각하지만, 그 안에 진짜 똥이 담긴 것이 맞냐고 의심하는 사람들도 있기 마련이다. 같은 제목의 작품을 90개 만들었는데, 그 안에 정말로 똥이 들어 있는 것이 사실인지 확인하기 위해 누군가 하나의 작품을 개봉해보았다. 그렇다면 그 안에 정말로 똥이 들어 있었을까?….

그 안에는 또 하나의 깡통이 들어 있었다. 으아! 만초니는 이런 상황을 예견한 것이었다. 그렇다면 끝까지 확인하기 위해서는 다시 또 그 깡통을 개봉해야 한다. 그러면, 그 안에는 정말로 똥이 들어 있을 수도 있고, 다른 무언가가 들어 있을 수도 있고, 아니면 또 다시 깡통이 들어 있을 수도 있다. 답을 확인하기 위해서는 또 다시 깡통을 개봉할 것인지 선택을 해야 한다. 하지만 모든 선택에는 대가가 따르는 법. 답을 알기 위해

깡통을 개봉하고 나면 작품은 훼손되고 가치는 사라져버리고 만다. (우와!!!)

거기에서 끝까지 깡통을 개봉해서 답을 알아내는 것이 의미가 있을까? 너무 궁금해서 대가를 치르고서라도 끝까지 개봉하는 선택을 할 수도 있을 것이다. 끝까지 개봉한다면 답은, 정말로 똥이 있거나, 다른 무언가가 있거나, 아무 것도 없거나. 그 중에 하나일 것이다. 그런데 거기까지 가보는 것이 이 문제에서는 별로 중요하지 않다고 본다. 작가도 선택을 해야 했을 테고 답은 그 중에 하나일 텐데 그것이 무엇이든 상관이 없고 중요치 않다고 생각한다. 나는 여기까지 왔으면 작품이 말하고자 하는 바와 가치는 충분히 전달이 되었다고 본다.

실제로도, 깡통을 개봉하고 그 속에 또 하나의 깡통을 발견한 그 상태에서 멈추었다고 한다. 그리고 그 안에는 똥이 아니라 회반죽이 들어 있다는 소문도 있고, 아무 것도 없다는 소문도 있고, 실제로 똥이 들어 있다는 소문도 있다.

이 작은 해프닝은 세상 속 우리들의 삶과 놀랍도록 닮아 있지 않은가? 당연하다고 생각했던 것이 당연한 것이 아닐 수도 있다는 것. 내가 굳게 믿고 있는 사실이 사실은 사실이 아닐 수도 있다는 것. 사람들은 진실을 보고 있는 것이 아니라 믿음을 보고 있다는 것. 이 세상은 '시뮬라크르'가

지배한다는 것.

과대해석과 과소해석의 사이

피에로 만초니의 〈예술가의 똥〉(1961) 작품을 보고 그 숨겨진 의미를 바로 알아낼 수 있는 사람이 얼마나 될까? 고차원적 개그를 보고 남들이 다 웃고 난 후 뒤늦게 배를 잡고 뒤집어지고, 별도의 해석과 설명 없이는 예술 영화를 이해하지 못하는 스타일의 나 역시 cpu의 속도와 용량이 486 수준인지라, 심도 있게 이해하기까지는 한참이 걸렸다.

많은 것들은 과대해석과 의미 확대의 오류에 의해 이미지가 부풀려지고 과대평가된다. 수많은 예술 작품들이 그렇다.

그런데 모든 예술 작품들이 그렇지는 않다. 정확하게 이야기하자면, 작품이 작가의 손을 떠난 순간 대부분의 작품들은 그 작품이 품는 본연의 가치만큼과 작가의 의도나 심어놓은 의미 만큼에 턱도 없을 만큼 부족하게 해석되고 평가 절하되어 곧 사라진다. 하지만 결국 살아남아 왕관을 쓰는 소수의 작품들은 끝도 없이 이미지가 부풀려지고 해석의 겹이 추가가 된다. 자기가 의도하고 생각한 것이 아니어도 더 좋게 해석해주는 것을 거부하고 싫어할 작가는 없다. 작품의 해석이 더욱 풍성해지고

가치는 올라가는데 말이다.

물론 홑겹으로 해석될 수밖에 없는 얕은 작품도 있고, 여러 겹으로 해석될 수 있는 작품도 있다. 한정되지 않고 여러 겹으로 해석될 수 있는 여지를 작품에 넣는 것도 능력이다. 그리고 운이 매우 좋으면 그 능력 훨씬 이상의 보상을 받는다. 자본주의 사회에서 두 배의 능력의 차이는 두 배 내지는 이십 배의 수확 결과가 아니라, 이천 배 내지는 이만 배의 차이로 귀결되는 것처럼 말이다. 그러다보면 작품이 여러 층위로 해석되기 위해, 그저 막연하고 무책임하고 모호한, 별것도 없으면서 무언가 있는 척만 하는 맥거핀 남발 작품들이 또 여기저기서 난무하기 마련이다.

어쨌든 만초니의 작품 또한 유명세에 의해 가치가 더욱 부풀려지고 나처럼 호들갑 떨며 추켜세우는 사람들에 의해 더 신격화 되는 것은 아닌지 자문을 해봤다. 그런 것들이 전혀 없다고는 할 수 없을 것이다. 모든 대단한 것들은 어떤 임계점을 넘어서면 더욱 대단해지고 훨씬 더 강력해지는 이미지를 갖기 때문이다.

하지만 그의 그 한 작품만이 아니라 다른 작품들도 보고 맥락을 살펴보면 그가 말하고자 하는 바를 조금 더 알 수 있고, 그냥 운 좋게 부풀려진 이미지를 가진 작가(그런 경우는 많다.)는 아니라는 것을 알 수 있다.

〈line〉(1959)이라는 작품이 있다. 좁고 긴 종이에 선을 주욱 그어 돌돌

말은 뒤에 그것을 불투명한 원통에 넣고 밀봉한 작품이다. 상자 위에는 선의 길이, 날짜, 서명 등이 기재되어 있다.

〈예술가의 똥〉(1961)과 같은 내용의 작품으로서 그 전 단계에 했던 작품이다.

소재만 바뀌었을 뿐 같은 이야기가 담긴 작업이다. 눈에 보이는 선을 제시하고 선이라고 하는 작품과, 보이지는 않지만 그것이 선이라고 하는 작품은 완전히 달라진다. '믿음'의 문제로 이전하기 때문이다. 그 안에 정말로 선이 있는지 확인하기 위해서는 작품을 망가뜨려야 되고 그렇게 하면 더이상 작품이 되지 못한다. 물리적 실체가 중요한 것이 아니라 비물질적이고 비가시적인 관념과 개념이 중요하다는 것이다. 그것을 다시 풀이하면 진실이 중요한 것이 아니라 이미지가 중요하다는 것이다. 당위적 주장이나 종교적 설교를 하고 있는 것이 아니고, 불편하고 감추어진 현실을 은유적으로 폭로하고 있는 것이다.

나는 이 작품을 통해 만초니의 〈예술가의 똥〉(1961) 작품을 깊이 이해했고, 그 작품이 확대 해석되고 과대평가된 것은 아니라고 생각했다. 오히려 1단계 해석에서 그치고 제대로 된 해석까지 미치지 못하는 경우가 훨씬 더 많다. 만초니 작품에 대한 대부분의 소개와 설명은 그 단계에서 그친다. 사람들은 '똥'에 꽂히지만, 중요한 것은 그것이 아니다.

믿음과 상상력의 위대함

그것이 그저 각종 어렵고 폼 나는 단어들을 적당히 아무렇게나 조합해 만든 '아무 말 대잔치'라고 할지라도, 엄숙한 분위기와 무언가 있을 것이라는 믿음이 있다면 그 아무 말 대잔치로부터도 어떠한 의미는 도출된다.

그렇게 인간의 믿음과 상상력이라는 것은 위대한 것이다. 그것에 무언가 있을 것이라는 믿음과 지적으로 열등한 존재이기 싫은 승부욕, 누군가는 이해하는데 나는 그러지 못해 소외되고 바보가 되는 것 같은 불안감은 온 몸의 세포들을 긴장시키고, 모든 집중력을 모아 두뇌를 입체적으로 풀가동시킨다. 그러면 아무런 연관과 인과성이 없는 단어들로부터 꿈에서 보는 듯한 초현실적 이미지와 모호하고 알 듯 말 듯한 의미가 창조되고 조합되는 것이다. 인간 뇌의 위대함이 아니라고 할 수 없다.

컨텐츠의 힘보다 감상자가 갖는 태도와
믿음의 힘이 훨씬 더 세다

현실에서는 그것이 어떤 충실한 컨텐츠를 지녔느냐보다 그것에 대한 선입견과 태도가 결정적으로 더 중요하다.

다시 말하면 본질적인 '내용'보다, 사람들에게 선입견을 심어주고 어떠한 태도를 갖게 하는 '껍데기'와 '권위'가 중요하다는 것이다. 존중과 믿음, 경외감을 가지고 바라보면 부실한 것조차 귀엽고 순수해 보이고 모든 게 좋아 보이는 것이고, 의심과 저평가의 편견을 가지고 바라보면 좋은 것조차도 후져 보이는 것이다. 이것은 플라시보 효과와도 상통하고 결국 또 '시뮬라크르'를 이야기하고 있는 것이다.

예를 들어서, 노장 대가에 대한 우리의 환상과 기대에 대해 말해보자. 노작가는 존중받아야 하는 존재가 맞다. 하지만 그것과 별도로 그들의 말이 모두 심오한 의미를 품고 있는 것은 아니다. 우리가 그런 기대를 가지고 있을 뿐이다. 예술이라는 것이 사유라는 것이, 사기와 말장난과 인생의 진리 사이에 구분 지어지는 경계선이 있는 것이 아니다. 산전수전 다 겪은 것 같은 나이 지긋한 대가라 할지라도 예술에 대해서 이야기할 때는 뜬 구름 같은 이야기를 할 수밖에 없고 반 사기꾼의 재능이 드러날 수밖에 없다.

우리는 그것을 진지하고 엄숙하게 듣지만, 꼭 그럴 필요는 없다고 본다. 노장 대가들의 인터뷰를 백발 아우라와 존중심을 빼고 들으면 애매모호한 것은 마찬가지이고, 그들도 자신이 하는 말이 무슨 소린지 모르고 정답을 모르는 것은 마찬가지이다. 단지 같은 말을 들어도 알아서 더 이해하고, 듣는 사람이 세월의 깊이를 담아서 더욱 높게 평가할 뿐이다.

비하하려는 것이 아니다. 예술이라는 것이 원래 그런 것이다. 애매모호하고 뜬 구름 잡는 것에 순수하고 진지하게 몰입하는 모습이 아름다운 것이 예술가의 멋이지 않나?

우리가 보는 것은 각자의 '믿음'이다

〈메시아〉라는 드라마가 있다. 신의 권능을 지닌 듯한 인물이 나타나고 기적과 같은 미스테리한 일들이 벌어진다. 사람들은 동요하고 의심하고 추종하고, 소문이 퍼진다. 종교가 어떻게 생기고 어떠한 현상들이 일어나고 전파되는지를 보여주고, 본질적인 질문을 던지는 꽤 재미있고 잘 만들어진 드라마이다.

그래서 그가 정말로 신의 선지자인지 아니면 사기꾼에다가 우연적 행운이 따르는 인물인지 정말로 궁금하다. 어떤 이는 한 쪽의 확신을 가지고 어떤 이는 중간 지점에서 끊임없이 흔들리며 드라마를, 그리고 실제 현실을 바라본다. 당연히 드라마에서도 실제 현실에서도 모두를 만족시킬 수 있는 완벽한 답은 제시되지 않는다. 만약에 그런 것을 제시한다고 해도 각자의 시점에서 다르게 해석할 것이며, 결국 인간들은 진실을 보는 것이 아니고 각자 자신들의 '믿음'(그것이 신 존재의 증거라는 확신

또는 그것이 사기라는 확신)을 보고 있기 때문이다.

간단하게 이야기하면 둘 중의 하나이다. 그것이 진실이든지 아니면 거짓이든지. 좀 더 자세히 파고들자면 만약에 그것이 거짓이라면, 다시 말해서 그가 그냥 사기꾼이라면, 자기가 사기꾼이라는 것을 인지하고 있는 지능형 사기꾼인지 아니면 자기가 사기꾼이라는 것을 모르고 자신이 정말로 메시아라고 믿고 있는 허언증 환자 내지 정신병자인지로 나누어질 것이다. 정리하면

① 진짜 메시아
② 지능형 사기꾼
③ 허언증 환자나 정신병자

이렇게 크게 나누어 셋 중의 하나일 것이다.

그런데 조금 더 생각해보면 ③은 빼야 한다. 왜냐하면 기적처럼 일어났던 일들 중 모래 폭풍이 불거나 허리케인 속에서 살아남은 일 등은 정말로 신의 기적이거나 우연적 자연 현상이거나 둘 중에 하나이다. 하지만 총 맞은 아이를 살려냈다든지 물 위를 걸었다든지의 일들은 진짜 신의 능력 아니면 조작, 둘 중에 하나이기 때문이다. 그 지점에서 ③은 삭제된다. 그렇다면 결국 ①과 ② 둘 중에 하나이다.

하지만 중요한 것은, 진실이 중요한 것이 아니라는 것이다. 사람들의 믿음과 세상의 결과는 변하지 않기 때문이다. 그것의 진실이 진실이라고 해도, 끝없이 의심하고 부정하는 사람들을 모두 다 설득시킬 수는 없다. 보는 각도에 따라서 그것이 거짓말이라는 논리와 증거를 어떻게 해서든지 간에 찾아낼 것이고 끝까지 부정할 것이다.

반대로 그것의 진실이 거짓이라고 해도, 절망 끝에 매달려 그 믿음 하나만을 붙잡고 있거나 여태껏 진심과 온 열정을 다해 그 믿음을 가지고 살아왔는데 그것이 무너지면 삶이 무너질 것 같은 사람들의 믿음을 없앨 수는 없다. 그것이야말로 그들에게 가장 잔인한 형벌일 것이다. 어떻게 해서든지 그들은 그것이 거짓이 아니라는 증거와 논리를 찾아낼 것이며, 그들의 종교와 믿음은 절대로 무너지지 않는다.

결국 신이 진짜로 존재하든지 존재하지 않든지 실체적 진실이 중요한 것이 아니란 이야기이다. 만약에 내가 실체적 진실을 알아낸다고 해도 나의 궁금증만 해결될 뿐이지, 그것은 큰 의미가 없다. 결과적 현실은 아무 것도 바뀌지 않는다. 어느 쪽이든 그것을 완벽하게 증명할 수가 없고, 사람들의 답안지는 이미 정해져 있기 때문이다.

미술도 마찬가지이다. 그것이 진짜 예술인지 사기인지 애매한 작업을 하는 사람이라면

① 진짜 예술가

② 지능형 사기꾼

③ 허언증 환자

이 셋 중에 하나일 것이다. 그런데 종교에서는 보이지 않지만 3가지 경우의 구분선이 존재할 것이고 진실은 그중에 어느 한 가지이다. 비록 어느 쪽도 그것을 완벽하게 증명하는 것이 불가능할지라도 말이다. 하지만 예술에서는 3가지 경우를 분리하는 경계선이 표면적으로는 존재할지 몰라도, 우리의 믿음을 배신할 수도 있는 실체적 진실을 향해 파고 들어가면 그 구분선이 존재하지 않는다. 희미해지고 붙어버려서 한 몸이 되어버린다.

그것이 예술의 특성이다. 그런 면에서 예술은 종교보다 더 복합적이고 고차원적이기도 하다.

7 과연 진심이 통할까?
진정성의 진정 허무함

나를 화나게 하는 작품들

어떤 작품을 보면 나는 화가 난다. 휘리릭 일순간 싸지른 작품을 천연덕스럽게 떡하니 작품이라고 내놓을 때 나는 거의 그러하다. 너무 뻔뻔스러운 것 같은 기분이 들어서 부아가 치밀지만, 작품과 작가에게 큰 권위가 부여되고 대부분의 사람들이 포위당했다고 판단이 될 때는 나 혼자만의 반항으로는 어찌할 도리가 없다. 나만 의심이 많고 세상을 부정적으로 보는 피곤한 사람이 되어버리는 것이다.

정확히 말하자면 그런 작품 자체에 대한 반감이 아닌 것 같다. 그런 작품에 대한 솔직한 소감이나 느낌을 표출하기 어려운, 웬만해서는 그냥

인정하고 함께 감탄하는 것이 가장 무탈한 처세가 되는 '분위기'에 대한 반감이다.

작품에 꼭 시간을 많이 들이고 정성을 들여서 제작해야 한다는 법칙 같은 것은 없다. 어떻게 해야 한다는 당위적 발상은 얼마나 독선적이고 폭력적인가? 무겁고 진지하게 작업을 하든 가볍고 속도감 있게 작업을 하든 작가 각자의 선택이고 자유이다.

휘갈겨 마침표를 찍은 작품들도 존중받아야 한다고 생각한다. 만약에 모든 사람들이 그 작품을 비웃고 비난한다면 오히려 내가 맞서서 항변할 것 같다. 뻔뻔스럽고 능청스런 이 작품의 매력이 있지 않느냐고, 그것은 나름의 가치가 있는 것이며 그렇게 막 대우당할 것은 아니라고 주장을 할 것 같다.

하지만 현실에서는 반대로 사람들에게 이 작품을 대단한 작품으로 받아들이라고 강요하는 듯한 분위기가 존재한다. 너무 과대평가하고 '뽕'을 잔뜩 집어넣는다는 느낌이 드는 것이다. 그리고 엄숙한 표정과 자세로 그 작품에 더욱 거품을 잔뜩 주입하고 있는 작가의 태도도 별로 좋아하지 않는다.

하지만 작가에게 위선과 근엄한 척하는 껍데기를 벗으라고 요구할 수는 없는 법이다. 내 비위에 맞춰 달라고 요구하는 것 또한 독선적이고 폭

력적이다. 사람은 누구나 자기 보호 본능과 방어 기제에 의해 자기합리화를 한다. 그 작가의 삶과 작업 방식일 뿐이다.

하지만 작가가 자기 합리화를 위해 그러는 것과는 별개로, 그것을 감상하고 판단하는 사람들의 자유는 좀 보장이 되고 눈치가 보이지 않도록 분위기가 형성되어야 하지 않나 생각해본다.

작가의 의도는 자유롭게 상상하라는 것인데, 엄청난 작품 가격과 작가의 권위 그리고 대형 갤러리의 보이지 않는 힘에 짓눌려 반강제적으로 상상을 당하거나 아무 것도 생각이 안 나면 뭐라도 생각이 난 것처럼 해야 할 판이다.

작품은 각자의 기준으로 보는 것이다

누군가나 무엇인가가 과소평가 받고 무시 받아서도 안 되지만, 반대로 너무 과대평가되거나 어떤 종교의 힘처럼 분수에 넘치는 힘을 갖게 되고 지나친 평가를 받는 것도 나는 반대이다.

그런데 그것은 누가 평가하는 것인가? 나 혼자 하는 것도 아니고 다른 사람들이 다 나처럼 생각해야 하는 것은 아닐 텐데 내 기준에 따라 평

가하고 그것의 평가 위치에 내 의견을 반영하고 싶어하는 것은, 나의 오만과 독선은 아닐까? '내가 뭐라고…' 그 지점이 사람들이 자기의 기준과 목소리를 세우지 못하고 겸손하게 사회의 기준을 받아들일 수밖에 없는 지점일 것이다. 개인이 압도적 힘인 거대한 사회로부터 '가스라이팅' 당할 수밖에 없는 포인트이다.

모두가 각자의 평가 의견을 내고, 각자의 의견이 n분의 1만큼으로 받아들여진다면 내 바람과 결과가 다르더라도, 수용할 수밖에 없을 것이다.

하지만 다른 사람들의 의견은 전혀 반영이 안 되고 소수의 힘을 가진 이들에 의해 결정되고 나머지 사람들에게는 주입이 된다. 그리고 많은 사람들은 권위에 짓눌려서 눈치 봐가면서 억지 감동과 억지 해석을 찾으려 한다. 그런 모습을 보고 있자니 나는 붓는 것 같다.

내가 보는 모습이 세상의 전부라고는 할 수는 없다. 하지만 그런 부분들이 분명히 내 눈에는 보인다. 나는 부정적인 시선과 피해의식으로 헛것을 보는 것일까? 어쩔 수 없이 나는 세상에 불만이 많은 투덜이 스머프인가 보다.

진짜인 것처럼
확신 연기를 하는 게 중요하다

별것도 아닌 것에 대해서 우주의 논리를 갖다 붙이고 번드르르한 말로 시치미를 뚝 떼고 거품 같은 말을 만들어내는 경우는 많다. 거기서 진짜로 무엇인가를 찾으려고 하는 것은 대개 시간 낭비이다.

그럼에도 불구하고 완전히 마음과 태도를 굳히지 못하고, '혹시라도 조금 더 마음을 열고 노력해보면 내 편견도 누그러지고 정말로 내가 그동안 보지 못했던 것이 내게 들어올 수도 있지 않을까?' 혹시나 하는 마음에 귀를 기울이고 미간에 힘을 주고 집중해본다.

그러다가 또 부아가 치민다. 저 사람이 사기를 치고 있는 것인지 아닌지 아무리 골몰해봐야 결국은 정답을 알 수가 없는 것이고, 그냥 나와는 안 맞는다는 것을 인정하고 나와의 관계만 정립하면 된다. 하지만 나는 자꾸만 정답을 찾는 것이 불가능한 문제에 욕심을 부리고 포기하지를 못한다.

만약에 내가 어떤 확신을 얻는다고 해도, 내 생각이 그렇다고 내가 우긴다고 그것이 힘을 가지고 영향력을 가지게 되는 것도 아니다. 그리고 그 확신 또한 잘못 짚은 편견일 수도 있다.

작품의 정체는 둘 중에 하나일 것이다. 무언가 깊은 것이 있는데 내가

깊이가 얕아서 그것을 받아들이지 못하는 것이거나, 아니면 작품이 그저 거품 같은 말장난이거나. 둘 중에 하나일 수도 있고, 두가지 다일 수도 있고, 둘 사이에 어딘가일 수도 있다. 답은 정확하게 알 수가 없다.

저것이 진짜인지 사기인지는 정확하게 알 수가 없고 정의할 수가 없다.

하지만 한 가지 확실한 사실 하나는 알 수 있다. 다른 누군가가 명백한 사기를 친다고 해도 결과는 비슷하다는 것이다. 끝까지 시치미를 뗀다면 사기라는 것을 완벽하게 밝혀낼 수가 없기에, 그가 끝까지 흔들리지 않고 주장한다면 통한다는 사실은 확실히 알 수 있다. 어떤 패를 가지고 있어서 그렇게 자신이 있는 것인지는 확실히 알 수가 없지만, 개패라 해도 그가 타짜라면 이긴다는 것이다.

아무렇게나 그린 가짜 그림을 가지고 적당한 논리를 만들어서 비슷한 상황을 연출한다면 분명히 비슷한 결과가 나온다. 그런 내용의 몰래카메라도 많다. 감동하고 칭찬하는 사람들과 이걸 왜 이해 못하느냐고 무식하다고 경멸하는 듯한 사람들이, 진짜 그림을 가지고 사람들에게 보여줬을 때의 반응과 비슷한 비율로 나온다.

그렇다면 그것이 진짜인지 가짜인지는 중요치 않게 된다. 그럴듯한 논리를 만들고 진짜인 것처럼 확신 연기를 하는 것이 중요해지는 것이다.

그것이 진짜가 아니라 해도 그것을 믿고 감탄하는 사람과 그런 척하는 사람들은 분명히 존재한다. 그것이 현대미술이다.

진심만큼 통하지 않는 것은 없다

세상에 '진심'만큼 통하지 않는 것은 없다. '진심'이 가장 강력한 무기라는 말은 매우 순진한 생각이거나, 그렇지 않음을 너무나 잘 알면서도 전략적으로 진중하고 진정성 있는 척하는 제스처에 불과하다. 아니면 DJ가 작가가 써 준대로 그냥 대본을 읽는 경우이다.

가장 쉽게 와닿는 예로 이성에게 고백하는 순간을 떠올리면 된다. 통하는 것은 진심이 아니라 매력이다. 나중에는 매력이 진심으로 번역되겠지만 상대의 마음을 빼앗는 것은 진심이 아니다. 당신에게 매력이 없는 사람이 진심을 담아서 고백한다면 당신은 받아줄 수가 있겠는가? 그것만큼 부담스러운 것이 또 없을 것이다.

취업 원서를 쓰는데 아무리 열과 성을 다해 간절한 마음을 가지고 진심을 담아서 작성한다고 해도 그것이 통하는가? 진지충이라는 부담을 줘서 오히려 역작용이 생길지도 모르는 일이다. 진심이 중요한 것이 아니라, 그 회사에 이익을 가져올 능력이 있는 사람인지가 더 중요하다.

진심보다 우선순위는 분명 다른 무엇들이며, 그것들이 먼저 선취되고 난 후라야 진심도 먹히는 것이다. 그리고 받아들임의 명분은 상대의 진심이 된다.

진심이 중요한 게 아니다

여하튼 작품의 진심과 그 작가가 솔직히 말하는 것이 중요한 것이 아니라는 이야기이다. 그 작품의 매력과 사람들이 인정하는 듯한 분위기가 먼저 있어야 하는 것이고, 작가는 진심이 아니어도 진정성을 다해 진심을 연기하면 된다.

진심이 아니어도 통하는 경우는 많고 진심이어도 통하지 않는 경우는 너무나 많다는 것을 우리는 모두 알고 있다.

그렇다면 저 작품의 실체는 진실일까 거짓일까를 궁금해하고 고민하는 것도 결과적으로는 무의미해짐을 깨닫게 된다. 실체적 진실이 어느 쪽이든지 간에(작가가 솔직하게 말하는 것이든지 거짓말을 하는 것이든지 간에), 모두가 수긍할 만한 정답을 제시하는 것은 불가능하다. 중요한 것은 어쨌든지 간에 표면적 현상인 결과는 바뀌지 않는다는 것이다.

만약에 내가 전지적 시점에서 작가가 거짓말을 하고 있다는 것을 알아 낸다고 해도, 다른 사람들은 전지적 시점이 아닐 테니 작가가 진실을 말하고 있다고 믿는 사람들의 생각을 바꿀 수가 없다. 반대로 작가가 솔직하게 이야기하고 있는 것을 알아낸다고 하더라도, 그것을 증명할 완벽한 방법이 없기에 거짓말을 하고 있다고 믿는 사람들의 생각을 바꿀 수는 없다. 사람들은 '진실'을 보고 있는 것이 아니라, 각자의 '믿음'을 보고 있기 때문이다. 종교와 같아진다. 정치와 사회를 바라보는 사람들의 시각도 마찬가지이다.

8 해석의 권력

지배해놓고 자유라 한다

미술의 해석은 진정 감상자들의 몫인가?

흔히들 미술의 감상에 있어서, 특히나 현대미술은 감상의 정도나 정답
이 없으며 어떻게 해석하고 느끼든지 자유이며 작품을 보는 감상자들의
몫이라고 한다. 롤랑 바르트는 '저자의 죽음과 독자의 탄생'이라는 표현
을 통해, 작품이 완성되고 전시되는 순간 작품은 작가를 떠나 감상자에
의해서 자유롭게 의미를 만들어가는 것이라고 이야기하기도 했다.

그런데 과연 진짜 그럴까? 당위성 면에서는 그것이 맞는 이야기이다.
하지만 현실은 다르다. 작품에 매겨진 가격과 각 작가들의 세속적인 위
상이 이미 감상자들의 해석과 판단의 몫을 거의 다 뺏어가고 만다. 아직

까지 네임 밸류를 획득하지 못한 작가들의 작품은 비교적 자유롭게 해석하고 판단할 수 있다. 하지만 계급장이 나온 작가들의 작품들은 대개 권위를 갖고 강요하고 주입하기 마련이다.

진정한 주체적 예술 감상은 가능한가?

각양각색의 수많은 예술 결과물들이 제시되고 사람들의 반응 역시 제각각이다. 제각각 취향과 기준들이 다른데 역시나 목소리 크고 영향력 있어서 자신의 입맛을 남들에게도 전염시키거나 강요하는 사람이 존재하고, 눈치 보며 자신의 입맛이 대중의 입맛 또는 미술권력의 입맛과 다를까 봐 불안해하고 설득당하는 사람이 존재하고, 남들이야 어떻든 자기 입맛대로 가는 사람들도 존재한다. 그 중에는 대세를 따라가는 사람이 가장 많다.

'포모 증후군'의 사회학적 용어로도 설명되고 '밴드웨건 효과'도 비슷한 이야기이다. 우리주변에서 이런 일들은 흔하게 관찰할 수 있다. 유행하는 스타일에 내 취향을 맞추는 경우는 얼마든지 찾을 수가 있다. 그것이 바로 '유행'의 본질이다. 미술 시장에서도 이런 일은 항상 발생하고, 모든 시장에서 마찬가지이다. 사람들이 좋아해서 유행을 하는 것이 아니고,

유행 상품이 먼저 정해지고 나면 사람들이 따라가는 것이다.

여하튼 내가 하고 싶은 말은, 그런 자존심 상하는 본성을 갖고 있고 그런 특성에 지배당하며 사는 것이 우리네 인생이라고 인정할지라도, 모두가 다 그렇게 체념한 채로 좀비처럼 휩쓸려가며 살 필요와 의무는 없다는 것이다. 남들과 다른 취향을 가지고 있는 것이 부끄러울 것도 아니고 남에게 피해를 끼치지 않는다면 숨길 것도 아니다. 그리고 모두에게 있어서 가장 중요한 것은 자기 자신 아닌가? 남이 주인인 삶이 아니라 자기가 주인인 삶을 살아도 된다. 그것이 바로 '실존'이다.

내 눈에 좋아 보이지 않는데 남들이 좋아한다고 해서 유명한 작가의 작품이라고 해서 공감 연기를 하지 않아도 된다는 것이다.

말은 쉽게 했지만 현실에서 그것이 쉽지 않다는 것을 알고 있다. 표현의 자유와 개인의 자유가 보장된 사회라고 하지만, 압도적 분위기라는 것이 존재하는 세상에서 웬만한 용기를 가지지 않고서는 솔직한 자기 의견을 피력하기가 어려운 것이 또 우리가 살고 있는 실제 삶의 현실이다.

가장 단적인 예로 피카소의 작품이 그렇지 않은가? 피카소라는 이름의 무게가, 그의 유명세가, 천문학적인 그의 작품 가격이 사람들의 입을 틀어막는 압도적 분위기를 형성한다.

피카소는 감상하고 느끼는 것이 아니라, 주입되고 암기하는 것이다

피카소 예찬론자들의 반론으로는 니가 무식해서 그렇다고, 아는 만큼 보이는 것이고 공부를 하고 알고 나면 인정할 수밖에 없다고 하는데 일부는 맞는 말이다. 대부분의 사람들은 미술사와 피카소의 앞뒤 문맥을 잘 모른다는 약점 때문에 자신감이 없고 위축이 돼 있다. 공부를 하면 그가 왜 그렇게 위대하고 유명한 작가인지 알게 되고 암기하게 된다. 하지만 그렇다고 해서 모두가 다 그렇게 피카소의 발 앞에 납작 엎드려서 그를 미술의 신을 모시는 것 마냥 추앙해야 하는 것은 아니다.

나는 피카소에 대해서 공부를 할 만큼 했고, 그에 대해서 알아야 되는 만큼은 안다. 그러나 그를 좋아하지는 않는다.

피카소가 천재성이 있고 미술사에서 굉장히 중요한 역할을 했으며 시대를 구분하는 기준선을 그었다는 것은 부정할 수 없는 사실이다. 하지만 미술의 신으로 여겨지는 지금의 위상은, 인간들 모두가 가지고 있는 무지함을 들키기 싫은 두려움, 대세에서 소외되는 것에 대한 공포, 우아하고 차별적인 취미의 소비를 통해 더 높은 신분으로 올라가고자 하는 욕망, 압도적 권위에 설득되고 굴복하는 인간들의 특성들을 제물삼아 백배 천배 더 부풀려진 것이다.

인간은 자주적이고 주체적인 척하려고 갖은 애를 쓰지만 결국은 거대한 힘 앞에 납작 엎드릴 수밖에 없는 존재이다.

모든 예술가는 어느 정도의 선에 달하면 점점 더 위상이 부풀려지는 특성을 갖고 있다. 마치 돈이 돈을 벌고 시스템에 의해 격차는 계속해서 벌어지는 것처럼. 그 중에 단연코 일등은 '피카소'이다. 피카소 스스로도 이 정도로 자신이 압도적 넘버원이 될 것이라고 예상을 했을까?

피카소가 그림을 잘 그렸다면
오늘날의 피카소는 없다

피카소가 마음만 먹었다면 기술적으로는 벨라스케스보다도 더 뛰어나게 그릴 수 있었다. 그랬다면 그는 오늘날의 위치에 있지 않을 것이다. 그 시절에도 고전 화풍을 유지하며 인간인지 카메라인지 놀라울 정도로 뛰어난 기술을 보여주는 작품을 남긴 화가들은 많다. 피카소가 그랬다면 그들과 함께 그저 그런 화가로 남았을 것이며 오늘날 피카소의 자리는 다른 예술가가 차지했을 것이다. 시대가 원하는 것을 간파하고 적중시켰다는 점에서 그의 선견지명과 과감하고 명석한 선택을 인정을 안 할 수가 없다.

또한 그가 아니라고 해서 그 자리가 공석이 되는 것이 아니고 다른 누군가는 무조건 그 자리에 앉았을 테니까 운도 따랐음 또한 맞다.

피카소가 위대한 작가임은 부정할 수 없다. 그런데 그의 작품이 대단히 감동적이어서 대단한 것이 아니고 그의 시대를 읽는 통찰력과 세상을 주무르는 솜씨가 대단한 것이다. 막 그린 작품을 가지고 넘버원 대가의 자리에 등극한 그 재주가 감탄스러운 것이다. 그렇다면 그 작품은 막 그린 것인가 대단한 것인가? 막 그린 것이지만 대단한 것이다. 하지만 거기서 감동이 느껴지는 것은 아니란 이야기다. 피카소의 이름값과 스토리의 감동을 작품에 대입하는 것이다.

그렇게 피카소의 작품은 다른 기준과 감상법으로 접근하는 것이다. 그런데 피카소가 굉장히 위대한 것은 알겠는데 자꾸만 기존의 기준과 감상법으로 작품을 대하려니 문제가 생긴다. 그 다른 기준과 감상법이라면 오랜 시간 두고 보고 또 보고 할 필요는 없다. 그냥 확인 정도만 하면 되는 것이다. 시대와 기준은 바뀌었는데 우리는 본능적으로 예술작품을 기존의 기준과 감상법으로 대하려는 경향이 있다. 거기서 생기는 간극의 문제가 항상 있다.

피카소 감상법 총정리

피카소의 작품은 인식과 인정의 대상이지 감상의 대상이 아니다. 피카소가 위대한 이유도 알겠고 왜 그를 미술사의 넘버원으로 치는지도 이해했다. 긴 시간 궁금해했고 충분히 공부했다. 그는 혁명적 예술가였던 것이다. 정확하게 이해했다면, 그의 작품은 "이게 바로 대단한 그 작품이로군. 미적 감흥이나 감동 같은 것은 없지만(그런 걸 기대하는 사람은 한식집에서 짬뽕을 시키고 있는 것과 마찬가지인 것이라고!), 그것을 바라는 미술에 대한 나의 욕망은 편견과 좁은 생각일 수도 있다는 것이지? 아름다워야 한다는 미술의 개념을 새롭게 정의하고 표현방식의 고정관념을 박살냈다는 거지? … 하여튼 대단한 역할을 한 것은 맞네. 그런데 이 그림을 계속해서 오래 두고 보고 싶지는 않아. 엄청난 가격인 것은 분명하니 아주 귀중하게 보관해야 하는 것은 확실해." 정도의 소감이면 충분하게 감상한 것이고 피카소에 대해 정확하게 이해한 것이다. "오 마이 갓!", "맙소사!", "우…와!" 이런 감탄사가 나오는 감상의 대상이 아니라는 것이다. 뭔가 장난치는 것 같아도 그 안에 무슨 심오한 의미가 있겠지 하고 생각하지만, 작품으로서는 그냥 그게 다인 거다. 그 안에 숨겨진 의미는 아무 것도 없다. 그런데 피카소의 전시에는 항상 사람들이 넘치고 그 안에서 숨겨진 무언가를 찾으려는 사람들은 항상 있다. 그렇게 무도회장인 줄 잘못 알고 예배당에 와서 헤매는 사람들까지 그 모든 현상이 장사에

도움이 되는 것이다.

이렇게 많은 대가의 작품들은 거절 불가의 엄청난 권력을 가지고 사람들에게 주입되고 강요된다. 미술사가 이렇게 모시지 않았다면, 권위로 뒤덮여 있는 작가가 아니라면, 피카소의 것이 아니라면, 사람들이 그렇게 좋아할 수가 있을까? 결국 우리는 피카소의 이름값과 권위에 엎드리는 것이다. 미술이란 그런 것이다.

피카소 실물 감상의 의미

피카소의 작품 실물 감상은 실제를 직접 보았다는 안도감과 확인 그리고 해외여행 사진처럼 내가 실제로 봤음을 증명하는 인증 외에는 따로 실물 감상의 필수성은 없다고 생각한다. 작품이 크니 실제적 크기에 의해 조금 놀랄 수도 있지만 그것은 충분히 상상 가능한 부분이고 큰 작품은 피카소 작품 말고도 많다. 나는 인터넷 감상만으로도 충분하다는 생각을 가지고 있다.

그런데 그 유명한 작품 실물을 남들은 다 보러 가는데 나만 못 보면 소외감도 좀 느껴지고 서운할 것 같다. 그것이 미술의 신비감과 권위의 본질인데, 굳이 그런 힘에 반항할 이유도 없고 시간되면 가서 봐도 된다.

우리는 미술관에 가서 피카소의 이름값을 감상하는 것이다.

피카소가 위대한 이유는 오늘날에 와서는 잘 정리되어 있다. 그 수많은 이유들과 예술을 지배하듯이 마구 싸지르며 윤전기 돌리듯이 뿜어낸 엄청난 양의 작품들이 증거이다. 빈정거리는 것이 아니다. 예술이 꼭 모든 노력을 갈아 넣어야 하는 대상도 아니고, 예술을 꼭 신성한 방법으로 모시듯이 진지하게 해야 할 필요와 이유는 없는 것이다. 그 당시에는 분명 쉽지 않았을 것이고, 첫 모범을 보였다는 점에서 그는 넘치는 보상과 충분한 인정을 받고 있다.

긴 시간이 지났는데 얼토당토않은 작품 내부의 심오한 의미와 깊은 예술성, 이런 것들이 먹힐 수는 없지 않은가? (아니다. 충분히 먹힌다!) 피카소는 죽고 나서 유명해진 불우한 고흐와는 달리, 살아생전 당대에 모든 명예와 부를 다 누린 작가이다. 그런데 그가 바로 유명했을 그 때에 사람들이 지금처럼 잘 정리되고 부정하기 힘든 이유를 가지고 그를 위대하다고 생각했었을까? 아마 그 때는 99% 이상이 두려움과 허영심이었을 것이다. 물론 지금도 90% 이상은 된다고 보고, 앞으로도 꾸준히 80% 이상은 될 것이다.

파울 클레나 윌렘 드 쿠닝 등도 비슷한 감상법으로 접근하면 된다. "이

런 장난꾸러기 같으니라고!" 하고 피식 웃고 넘기면 된다. 거기서 무슨 심오한 의미를 찾는 것이 코미디가 되는 것인데, 유명세와 엄청난 작품 값으로 인해 그런 촌극은 끝나지 않을 것이다.

힘을 가진 쪽으로 무게추는 기운다

'작품성'이라는 것은 일률적으로 규정되고 정확하게 측정될 수가 없는 것이다. 그렇다면 높은 작품성이라는 것은 존재할 수도 있지만 허상일 수도 있는 이중성을 가지고 있다. 현대미술에서 더욱 작가에서 요구되는 것은 작품성이 아니다. 게임의 승자에게 요구되는 덕목과 능력들이다. 그것들에 운이 더해지면 위대한 작가가 될 수 있는 것이고, 위대한 작가가 되고나면 더욱 위대해지는 막강한 힘을 가지고 작품성은 자동으로 부여가 된다.

진실 여부와는 큰 상관없이 강하게 끈질기게 주장하는 쪽 내지는 사회적으로 힘을 가진 쪽으로 무게추는 기울기 마련이다. 그리고 사람들은 그 힘의 균형과 기울어짐의 분위기를 본다. 그리고 나머지 할 일은 그 결과를 받아들이고 순응하는 일이다. 그 배에 올라타야 가장 외롭지 않고 안전하다는 것을 본능적으로 감지하는 것이다. 그것은 자기 보호 본능이

작동하는 것이다. 그리고 그것은 하나의 거대한 통념이 되어 마치 진실

인 양 무게를 더하게 된다.

2부

지금까지 알던 건 진짜 답이 아니다

9 그 분의 권위
예술님이시다 모두 엎드려라

권위의 무장과 인정의 강요

또 한 명의 한국의 대가 이강소의 작품을 보면, 피카소는 세계 최고의 대가답지 않게 아주 최선을 다한 것이고 꽤 정교한 편에 속한다. 이것이야말로 진정한 일필휘지, 신의 경지에 다다른 작품인 것인가? 1분 만에 천지창조가 끝나 버린 것 같은 작품을 떡하니 메이저 갤러리에서 전시하고 그것을 또 진지하게 관람하는 사람들의 모습을 보고 있으면 나는 또 슬금슬금 기분이 일어난다. 이런 작업을 하는 사람이라면 말로는 당해낼 수 없다는 것을 안다. 당사자에게 말로 시비를 걸었다가는 금세 주도권을 뺏기고 1라운드 K.O 될 것이다.

허무하다 못해 화가 나는 그런 작품들을 소개할 때는 대개 세계 유수의 미술관 전시 이력이 포함되고 길고 긴 이력이 붙는다. 그리고 전문가라는 사람들이 나와서 거의 암기한 듯한 대사로 작품의 깊이와 가치에 대해 찬양한다. 그런 권위 있는 사람들의 인정이 반복해서 축적되면, 대부분의 사람들은 받아들이는 척이라도 하는 것 외에는 더 이상 할 수 있는 것이 없는 분위기를 감지한다.

작품의 내용은 허虛, 기氣, 리理, 도道에 대한 이야기이다.

"기존의 근대적 스타일의 미술은 주관적이고 자기 중심적인 사고를 남에게 강요하는 것이다. 그렇기에 나의 작품은 어떠한 구체적인 형태를 통해서 의미를 한정하는 것이 아니다. 이미 그런 것들은 충분히 했고 지겨우니 감상자에게 상상과 해석의 자유를 허용하는 것이다." 작가는 소통을 강조한다. 작가의 의도를 일방적으로 전달하는 것이 아니라 관객과 함께 찾아가는 예술이 그의 목표이다.

그렇게 위대한 그의 작품들은, 노장 대가의 엄청난 권위와 화려한 커리어를 어깨에 올려놓고 자유롭게 상상하라고 사람들에게 압박한다. 자유롭게 상상의 나래를 펼치라고. 너보다 훨씬 더 뛰어난 사람들은 이 그림의 진가를 알아본다고.

물론 진짜로 자유로운 상상이 되고 그 그림이 너무 좋다고 생각하는 사람들도 존재한다는 것을 인정하겠다. 하지만 그런 사람들보다 강요당하는 사람, 그리고 권위에 짓눌려 애써 그 흐름에 올라타려는 사람들이 훨씬 더 많다고 생각한다.

예술이란 그런 것이다. '분위기'와 '권위'로 사람들의 머리 위에 올라가, 자유로운 상상을 하라고 명령하는 것.

예술은 권위 앞에 엎드리는 것이다

예술이라는 것은 그렇게 결국 권위에 의존하고 권위에 머리 숙이고 무릎 꿇는 것이다.

하지만 그것을 인정하면 자존심이 상하고 날것의 모습이 그다지 멋있어 보이지가 않는다. 그래서 갖은 방어 기제를 통해 만들어진 온갖 그럴듯한 이유들을 갖다 붙이는 것이다. 그 과정이야말로 진정 예술적이다.

예술은 자신을 교양이 부족하고 경제력 수준이 낮은 다른 사람들과 차별화시키는 고급 취향이다. 보통 사람들은 잘 이해하지 못하고 알아보지 못하는 것을 교양과 학식이 높은 자신은 그것을 알아보는 계급에 속한다고, 내가 대단한 사람임을 간단하게 증명하는 가격에 그것을 컬렉팅하는

방법으로 증명하는 것이다.

물론 그런 속물적인 이유와 의도만이 전부는 아닐 것이다. 그저 순수하게 재미있고 지적인 만족과 성취감을 주는 취미 문화생활로 하는 사람들도 분명히 있다. 하지만 그런 의도들과는 별개로 현실적인 결과는 그렇게 된다.

작가의 이름값이나 거대하게 요새화된 권위에 엎드리는 것이 아니고 무언가 진정한 예술을 알아볼 수 있는 안목이 진짜로 있는 것이라면, 무명작가에 의해 제작된 작품에도 감동을 느끼고 그것의 진가를 알아볼 수 있어야 하지 않나? 하지만 그런 일은 별로 일어나지 않는다. (가끔 일어날 뿐이다.) 만약 그런 일이 일어난다고 해도 그저 "수고했어!", "최고예요!" 감동만 하고 끝이다. 작품을 살 때는 결국 유명한 작가의 이름값을 산다.

작품만 봐서는 프로와 아마추어의
구분 기준이 없다

축구는 프로 선수와 동네 축구와의 수준 차이가 분명히 있다. 음악도

톱 가수와 노래자랑 아마추어와의 구분 기준이 분명히 있다. 그것은 누구나 다 느낀다. 하지만 미술에서는 그런 것이 없다. 그냥 네임 밸류와 등급만 존재할 뿐이고, 그것에 의존해서 우리는 매뉴얼에 따라서 감동량과 감동 표현을 조절할 뿐이다.

이름표를 떼고 나면 대가가 깊은 사유를 가지고 힘줘서 그렸다고 하는 그림이나 그냥 아무개 씨가 따라서 대충 흉내낸 그림이나 작품 자체가 전달하는 느낌은 차이가 없다. 물론 껍데기는 차이가 없어도 함유하는 사유의 내용이라는 결정적 차이가 있기는 하다. 현대미술의 포인트가 그 지점인데 그것에 대해서는 다시 이야기하기로 하자.

절대 갑의 위치에 있는 작가들

절대 을의 입장에 있는 대부분의 작가들이 있고, 절대 갑의 위치에 있는 소수의 작가들이 있다. 대부분의 상품들이 소비자의 니즈에 맞춰서 선택되기 위해 갖은 비위를 맞추고 최선의 노력을 기울이지만, 정 반대로 아무렇게나 툭 던지고 나면 소비자가 생산자의 심중을 이해하고 영접하기 위해 필사의 노력을 바쳐야 하는 상품이 있다. 공급이 수요를 창출하고 있는 것이다.

무슨 이야기인지 들어보자고 제대로 알고나 비판을 하자고 끓어오르는 화를 꾹 참고 집중해 이야기를 들어보지만, 뜬 구름 같은 것이 와닿지도 않는데 왜 내가 이런 노력을 해야 하는지 참으로 가슴이 답답하다. 갑은 갑인가 보다. 노력은 내가 해야 하니까.

아무리 좋은 상품도 사는 사람이 없는 상품은 결국 절판된다. 하지만 사는 사람이 있으면 어떠한 상품이든 계속 제작된다. 그것이 허영심을 이용해 세뇌시켜 소비를 유도하는 것이든 진성으로 소비를 하는 것이든지 간에, 어쨌든 소비가 이루어진다.

대개 그런 작품들은 소비자의 선택을 받아야 하는 을 위치의 갤러리에서는 전시하지 않는다. 하고 싶다고 해도 할 수 있는 급이 안 된다. 작품 가격이 이미 범접하기 힘들기도 하고, 소비자들이 줄을 서야 하고 그들에게 자신의 간택을 주입할 수 있는 갑 위치의 메이저 갤러리에서 한다.

자본력의 등급이 차별화되는 고급스러운 전시장에서 번듯하게 전시된 파렴치의 진수를 보여주는 작품들과, 또 그것을 겸손하고 엄숙하게 감상하며 무슨 귀한 뜻이 있을까 최선을 다해 이해하려 하고 자신의 예술적 감성을 자책하는 관람객들과, 나와 같이 열 받지만 소리 낼 수 없는(취객의 꼬장 정도로 치부될 것이기 때문에) 관객들을 보고 있으면, 나는 정말

너무나 어리석은 방식으로 작업을 하고 있는 것 같고, 이런 시대에 이런 식으로 작업을 한다는 것에 대한 강한 회의가 느껴지기도 한다.

그들은 대단한 수준이 확실하다

예전에 〈매불쇼〉에서 한 사이비 종교의 내부 시스템에 대해 탐사하고 그것을 소재로 이야기한 적이 있다. 정영진과 최욱, 대한민국 최고의 진행자들은 무엇보다도 그 교주에 대해서 신기해했다. 겉모습도 많이 노쇠하고 말의 내용 또한 너무 허술하고 앞뒤가 하나도 안 맞는데, 사람들이 구름처럼 몰려들어 복종하고 숭배하는 것에 대해서 이해하기가 힘들다는 것이었다. 결론은 '분위기'가 중요하다는 것이었다. 아무도 감히 반론을 제기하지 않으며 다 함께 의심하지 않고 몰입하는 현장의 분위기 말이다.

"교주가 스스로 조금이라도 부끄러워하고 민망해하는 것을 들키면 그 순간 끝이다!"라고 최고의 진행자이자 재간둥이 최욱이 핵심적인 말을 했던 것이 기억이 난다.

내가 보기에 그들은 부끄럽고 민망한 것을 들키지 않는 수준이 아니다. 그 정도 수준은 언젠가 들통이 나게 되어 있다. 그들은 전혀 부끄럽고 민망해하지 않는다. 태생부터가 보통의 사람들과는 다른 이들이다.

몇 년 전에 이우환 작품의 위작 사건이 있었다. 앞뒤 정황과 증거들을 살펴보면 위작임을 충분히 알 수 있고 이성과 지성이 있는 사람이라면 어쩔 수 없이 그것들을 인정할 수밖에 없는 것 같았다. 하지만 작가는 그 것들은 자신의 작품이 확실하다며, 자신은 작가를 짓밟으려 악의적으로 날조된 위작 사건의 피해자라며 분노를 표출했다. 자세한 내막은 모르겠지만 그렇게 하는 것이 자신의 위상과 그를 지원해준 거대 갤러리의 이익에 더 유리했던 것 같다. 조금의 흔들림도 없이 확신에 찬 눈빛으로 단호하게 말을 하고 있는 이우환의 모습을 보며, 저런 대단한 작품을 가지고 저 정도의 위치에 올라가려면 "저 정도의 뻔뻔함과 당당함은 기본이자 필수이다!" 하는 생각이 들었다. 그의 성공의 이유를 조금은 더 이해하게 되는 순간이었다.

원래 예술이 그런 것이다

정교한 기술의 제시와 정직한 땀 흘림만이 소중한 것이 아니다. 그것은 시대착오적인 가치와 집착일 뿐이다. 정교하고 정직한 것이 아니라 진부하고 미련한 것으로 볼 수도 있다. 아주 보잘 것 없고 사소한 것에도 신선하고 깊은 사유를 담아낼 수 있는 그 창의성과 능청스러움에도 가치를 부여할 수가 있는 것이다. 그 가치의 우열은 누가 정할 수가 있는 것

이냐? 하고 생각하면 나도 인정하게 되고 어느 순간 설득이 되기도 한다.

원래 그렇게 뻔뻔스럽게 하는 것이 예술가의 진짜 능력이다. 누군가는 '욕 처먹을 용기'라고도 표현했다. 그렇게 말도 안 돼 보이는 것을 가지고 사람들을 설득시키는 것이, 진짜로 설득시키든지 아니면 이해한 척 할 수밖에 없는 분위기를 만들어서 강제로 설득당한 척 시키든지 간에, 그것 또한 예술의 본질이고 맛과 매력이라면 그 말도 맞다. 0.1을 백만으로 만드는 것이 예술의 묘미인 것임을 알고 인정하지만, 그래도 나는 결국 폭발하고 만다. 한국의 대가인 이우환과 이강소, 이배, 세계적 마스터인 윌렘 드 쿠닝, 싸이 톰블리, 크리스토퍼 울 등의 작품을 보면 나는 아무리 그럴 수 있다고, 내 기준은 내 기준일뿐이라고 해도 결국 또 나는 혈압이 올라가고 만다.

확인할 수 없는 진실

화가 중에 싸이 톰블리를 가장 좋아하고 존경하며 그를 닮고 싶다는 사람도 있고, 크리스토퍼 울의 낙서마냥 막 싸지른 추상 작품을 극찬하며 그 이유를 시적으로 표현하는 사람을 본 적이 있다. 그 때 나는 "와 진

짜로 이런 작가들을 좋아하는 사람들이 있기는 있구나! 신기하네…", "내 기준으로만 판단하면 안 되는 것이구나." 하고 생각했었다. 그런데 지금 다시 생각해보면 그들의 진심이었는지 허세였는지 허세를 진심으로 스스로 믿은 것은 아니었는지가 궁금하다.

그들의 작품을 정말로 좋아하는 사람들에게 뭐라 할 수도 없고 존중해 줘야 한다. 내 생각과 같아야 한다고 하는 것은 얼마나 독선적이고 폭력적인가? 그들의 입장에서는 세상의 모든 것들이 다 눈 앞에 현시적 존재로서 나타나는 것이 아닐 텐데, 느껴지는 있는 그대로를 문학적 감성으로 이야기했을 수도 있다. 그들의 입장에서는 위선적이고 가식적인 이들을 바라보는 듯한 시선이 폭력적이고 불쾌하게 느껴질 수도 있는 것이다.

하지만 한 가지만 꼭 물어보고 싶다. 그들의 이름값을 빼고 세계적인 작가의 작품이 아니어도, 그렇게 비싼 작품이 아니어도, 그저 무명작가의 작품이라고 해도, 또는 분위기가 아무도 그 작품을 좋아하거나 인정하는 사람이 없어서 나 혼자 좋아한다고 하면 외롭고 완전 이상한 사람 취급당할 그런 분위기인데도, 이런 저런 것들 다 제외하고도 그 작품을 그렇게 좋아할 수 있는지가 궁금하다.

물론 별로 대답하고 싶어하지 않는데 집요하게 쫓아가서 질문하면 안

된다는 것쯤은 안다.

만약에 혹시라도 그들의 작품을 갖고 있는 컬렉터라면, 그 지점에서는 나는 더 이상 무례하게 굴면 안 된다. 그것은 오히려 나는 이해가 간다. 나라도 그럴 수 있을 것 같다.

만약에 대답을 해준다고 해도 그것이 중요하지는 않다. 그 대답이 정말 솔직한 대답인 것인지 알 수가 없기 때문이다. 그냥 정말로 궁금한 것이다. 어차피 들을 수도 없고 확인할 수도 없지만 그 사람의 생각이 정말로 그러한 것이라면, 내가 편협함을, 내가 모자람을 인정할 것이다. 하지만 그것을 알 수가 없다. 미술은 그런 것이다.

실체 없는 권위에 무릎 꿇게 되는 이유

질투심과 시기심이라는 것은 상당히 괴롭고 사람을 좀먹는 감정이다. 따지고 보면 인간이 불행해지는 가장 큰 원인이 그런 것들이 아닌가 싶다. 우리는 있는 그대로의 자신을 판단하는 것이 아니라, 남들과의 비교에서 좌절과 고통을 느끼기 때문이다.

주변에 월 200 이하로 버는 사람들만 있는 월 300 버는 사람보다, 주변에 억대 연봉자들이 넘쳐나는 월 500 버는 사람이 훨씬 더 불행하다는

사실을 우리는 다 안다.

질투심이라는 것은 누구나 다 크고 작게 가지고 있는 감정인데, 그것을 극복하는 방법은 상대를 인정해버리는 것이라고 한다. 질투심이라는 감정이 자신을 갉아먹게 놔두고 스스로를 더욱 불행하게 만드는 것이야말로 가장 어리석은 짓이니, 차라리 쿨하게 상대를 인정해버리고 질투심이라는 지옥의 늪에서 빠져나오라는 것이다. 그것은 자신을 위해서 자신이 더 불행해지지 않도록 자기보호본능이 작동하는 것이다.

나는 이우환의 작품을 매우 좋아한다는 사람들의 심리도 이런 부분이 있다고 본다. 물론 그것 한 가지로 다 설명을 할 수는 없다. 여러 가지 원인이 복합적으로 섞여 있을 것이다. 그 중에는 정말로 어떤 심오한 무언가가 느껴지거나 그의 작품 철학에 감탄해서 그를 좋아하는 사람도 있을 것이다. 하지만 역시 그런 사람들만 있는 것은 아니다. 이해할 수 없고 이해한다고 해도 정말로 좋아하는 것도 아니지만 어떻게 할 수가 없는 거대한 권위와 분위기 앞에서 그나마 자신을 덜 불행하고 덜 초라해지게 만들고 지식인 그룹과 상류층 계급에 속하는 우월감을 느낄 수 있게 해주는 방법이기에 그냥 인정해버리는 사람도 있다는 것이다.

방법은 어렵지 않다. 인정하고 숭배하는 마음을 갖고, 몇 가지 키워드를 암기해서 그것을 계속해서 되뇌다 보면 정말로 그것을 자신도 믿게

되는 것이다.

　내 이야기가 전부라는 것은 아니다. 세상은 나의 좁은 생각을 벗어나는 반전이 항상 기다리고 있고, 생각보다 더 입체적이고 복잡하다. 그 비율이 얼마나 될지 정확히는 모르지만, 적어도 그런 사람들과 그런 사람들의 심리도 분명히 존재한다는 것이다.

10 미술은 거울
작품에 우리의 모습이 비친다

사회적 존재의 두려움은
예술 유지의 토대이다

예술은 어떠한 대상을 제대로 이해하지 못할 때 생기는 불안감과 무식함이 들통날 것에 대한 두려움, 그리고 '포모 증후군'과 같은 사회적 인간적 정신병리학적 심리들을 담보로 힘을 강화한다.

인간은 사회적 존재이고, 시대와 장소의 분위기로부터 자유로울 수 있는 사람은 없다. 내 생각이 시대의 생각 내지는 대중의 생각과 다를 때 많은 사람들은 소외감을 느끼고 불안해하며, 그것을 싱크로시켜가는 경우는 매우 흔하다. 아주 자존감이 강한 "마이 웨이!" 하는 극소수의 사람

들이 있고, 바로 쫓아가기는 모냥 빠지고 자존심이 상해서 내 주관을 사수해보려 하지만 외로움과 소외감에 어쩔 수 없이 천천히 싱크로시켜나가는 소수의 사람들이 있고, 눈치 봐가며 바로바로 싱크로시키는 대다수의 사람들이 있다.

　사이비 종교 교주의 말은 그냥 딱 들어도 너무 조악하고 논리도 부실한데, 많은 사람들이 빠져드는 핵심적인 이유는 그 분위기에 있다. '에이, 말도 안 되는 소리 하고 있네…' 하고 생각하다가도, 엄숙하고 진중하게 그 말을 진지하게 받아들이고 있는 그 무리 안의 절대 다수의 사람들의 표정과 분위기를 보면, '내가 잘못 생각하고 있는 건…가?' 하는 생각이 들기 마련이다. 그리고 본능적으로 다수의 생각에 자신의 생각을, 어떤 사람은 매우 빠른 속도로 어떤 이는 좀 더 느린 속도로 맞춰가게 되어 있다.

　그래서 인기 연예인은 더욱 인기인이 되는 것이며, 블록버스터 흥행작은 더욱 흥행작이 되는 것이며, 유명 맛집은 사람들이 계속해서 줄을 서니까 더욱 줄을 서고, 피카소는 세상에서 가장 유명한 예술가가 되어 있는 것이다. 나는 유명 맛집과 장사가 잘 안 되는 집의 실질적 퀄리티 차이가 생각보다 아주 적다고 생각하는 사람이다. 1만큼의 차이로, 때로는 더 후진 퀄리티로도 분위기를 조성해서 인기를 얻고 그것을 바탕으로 차

이를 점점 더 벌리는 경우도 많다고 보는 것이다.

온전히 스스로 판단하고 자신만의 의견을
가지는 것은 불가능하다

어떠한 참조 자료나 다른 사람의 의견 도움 없이 오직 자신의 의식과 지성만으로 무언가에 대해서 판단하는 것이 가능한가? 억지로 그렇게 한다면 하겠지만 세상에 그렇게 하는 사람은 별로 없다. 우물 안 개구리의 오류를 모르는 사람은 없기 때문이다.

미술은 특히나 더 그러하다. 무언가 와닿지가 않고 잘 모르겠는 때는 다른 사람들은 도대체 어떻게 생각하고 받아들이는지 궁금하지 않을 수 없다. 가장 안전한 방식은 가장 많은 사람들의 의견에 올라타는 방법이다. 또는 제일 목소리 크고 확신에 차 있고 이해는 잘 안 가도 왠지 그럴 듯하고 화려한 수사법을 구사하는 사람의 목소리에 올라타는 방법도 있다.

어떤 소수의 목소리가 있고 거대하게 부풀려진 압도적 다수의 목소리가 있다면, 압도적 다수의 목소리에 올라타는 것이 덜 외롭고 든든할 것이다. 그렇게 모이는 쪽은 계속 더 모이고 빼앗기는 쪽은 계속 그렇게 더 빼앗긴다. 모든 것이 다 그렇다. 그렇게 빈익빈부익부는 점점 가속화된

다.

커다란 두 줄기의 목소리가 비등한 것 같고 각자 장단이 있는 것 같다면, 어디든 자신을 더 이해시키고 더 끌리는 쪽으로 가면 된다. 종교를 가질 것인지 말 것인지 선택할 때 보통 그렇다. 자신의 이익과 부합하는 방향으로 가도 된다. 정치적 입장을 선택할 때 보통 그러하다.

하지만 한쪽 집단이 세상의 자본 권력과 지식 권력, 문화 권력을 훨씬 더 압도적으로 많이 가지고 있는 것 같다. 그렇다면 그 집단의 로얄 회원으로까지는 끼지 못하더라도, 아무래도 그쪽으로 마음이 향할 것이다. 잘 모르겠지만, 아무래도 저쪽은 세상 부정론자 쪽에 더 가까운 것 같고, 표정도 어둡고 돈도 없는 것 같다. 그리고 반대쪽이 더 세련돼 보이고 돈도 훨씬 더 많은 것 같으니, 이쪽으로 속하는 것이 더 나을 것 같다고 판단하는 것이다. 바쁘고 잘 모르겠고 적극적 회원이 되기에는 사회적 등급이나 자본도 부족하지만, 적어도 그 쪽을 지향점으로 바라보고 있는 것이다.

미술이 노리는 것은 숭고의 감정이다

인간은 모르는 것이나 이해가 가지 않는 무엇인가에 대한 두려움과 경

외감을 동시에 가지고 있다. 그것은 도무지 왜 대단하다고 하는지 모르겠는 어려운 미술이 존재하는 기반이다. 그리고 그것을 간파하고 그런 심리를 이용하는 자들이 사이비 종교 장사꾼들과 일부 예술가들이다.

그것의 원천은 칸트, 에드먼드 버크, 프리드리히 실러가 말했던 '숭고(sublime)'라는 느낌이다. 예를 들면 폭풍우 속에서 거대한 파도에 휩싸인 바다, 밑이 보이지 않는 까마득한 절벽, 나이아가라 폭포 같은 광활한 자연환경이나 압도적 스케일과 권위가 느껴지는 종교 건축물 등에서 느껴지는 감정과 비슷한 것이다. 내 자신이 한없이 초라해지며 숭배감과 경외감이 생기는 그런 기분. 두려움과 왠지 모를 쾌감이 공존하는 아이러니한 정신 상태.

그런데 정말 초월적이고 광망하고 무지막지한 것으로부터 느꼈던 그 감정을, 몇 가지의 상황만 세팅하고 분위기만 조성하면 아주 어처구니없는 허술한 방법으로도 사람들로 하여금 그런 비슷한 감정을 갖게 할 수가 있다. 사람들은 혼란스러워하면서 눈치를 보고 남들 다 느낀다는데 자기만 못 느끼는 것 같은 그 불안감과 소외감에서 빠져나가기 위해 본능적으로, 이해가 안가고 불안한 상황에서 느꼈던 어떤 결과적 감정을 소환하기 때문이다.

무지의 대상에 대한 공포와 동경

과학이 발달하지 않았던 과거에는 일식·월식이나 태풍·가뭄 등 자연 현상의 원인을 정확하게 모르니 신화적 주술적 종교적인 믿음에 지배당했었다. 과학이 발달하고 많은 원인들이 밝혀졌지만, 아직도 본질적이고 그리고 영원히 풀지 못할 문제들은 그대로 남아 있다. 그런 것들은 끝내 풀 수가 없는 범접하기 힘든 저 너머의 것들이다.

그런 근원적이고 초월적인 문제들 말고도 한 차원 밑으로 내려와서 공부하면 알 수 있는 것들에 대해서도, 일단 자기가 모르는 상태에서는 기본적으로 불안감과 부끄러움, 두려움, 복종감 등을 가지고 있다. 지식과 정보를 더 많이 가진 사람이 더 강자이다. 게임에서도 룰을 더 깊이 파악하고 더 많은 정보와 단서를 가지고 있는 사람이 판을 지배하기 마련이다.

그렇게 물질과 정보를 상대적으로 많이 가진 사람과 적게 가진 사람이 존재하고, 그것을 기준으로 인간의 위계는 설정된다.

우월감이라는 것은 남들 위에 서고 싶은 심리에서 나오는 것이며, 그것의 실행 방법은 남들이 가지지 못하는 물질을 소유했음을 드러내거나 남들이 모르는 무언가를 나는 알고 있음을 드러냄으로써 내가 당신보다 더 위에 있다는 것을 간접적으로(?) 암시하는 것이 아닌가?

미술이라는 것은 그 우월감을 가짐에 있어서, 가장 진입 장벽이 높고 럭셔리한 품목이다. 니가 모르는 무언가를 나는 알고 있다는 부분에서도 그렇고, 니가 가질 수 없는 것을 나는 가질 수 있다는 점에서 딱 맞아떨어진다.

니가 이해할 수 없는 말들을 하면 상대가 위축된다는 것을 본능적으로 아는 것이다. 그럼으로써 내가 더 위로 올라간다고 느낀다. 상대가 내 말을 이해하고 빈틈을 찾아 논리적으로 반격해 들어오면 방어가 만만치 않을 것이다. 그럴 바에야 아예 이해 불가능한 말들을 쏟아내면, 그저 기가 죽어서 반격을 하기가 쉽지 않을 것이다.

물론 그런 것들이 미술의 전부는 아니다. 말로는 표현할 수 없는 감동을 주고, 흥미로운 화두를 던지고, 신선한 시각을 제시하고, 고정관념을 깨는 충격을 주는 부분도 분명히 있다. 그런 것들이 미술의 원래 목적이었을 것이다. 하지만 애초의 의도가 끝까지 가고 좋은 목적이 좋은 결과로만 도착하는 것은 아니다. 세상은 입체적이고 사람들의 욕망으로 들끓고 수많은 변수와 변종들이 개입된다. 의도된 결과와 예상치 못한 결과들이 교차하며 뒤섞이고, 원인을 알 수 있는 것들과 원인이라고 착각하고 있는 것들과 원인이라고 속이고 있는 것들과 도무지 원인을 알 수 없는 것들이 뒤죽박죽 흩어져 부유한다. 일부분이라도 퍼즐 맞추기를 해나가다가 고작 몇 개 맞춘 그것들 사이에서도 앞뒤가 안 맞는 모순과 이율

배반이 발생하고 만다.

미술은 세상을 비추는 거울이다

많은 드라마와 영화에서는 착한 사람과 나쁜 사람이 확연하게 구분이 되고, 나쁜 캐릭터는 대놓고 극단적 악을 추구하고 사람들의 분노를 자아내는 말을 태연하게 한다. 사람들은 저마다 극중 피해자의 입장에 감정 이입해서 분노하고, 현실에서는 할 수 없는 복수와 응징을 드라마와 영화에서라도 제대로 해주길 바라며 대리 만족을 느끼려 한다. 그리고 그런 대중의 심리와 요구를 영민하게 파악해 부응하는 드라마와 영화는, 굉장히 평면적이고 실제의 현실과는 괴리가 있음에도 불구하고, 자극적이고 통쾌한 맛을 제공하며 흥행에 성공한다.

하지만 현실에서 악인들은 드라마에서처럼 그렇게 대놓고 악을 저지르지도 않고 그렇게 얄미운 표정을 짓지도 않는다. 일방적 가해자와 일방적 피해자가 있는 경우도 있기는 하지만, 그런 경우는 드물고 많은 경우 자신의 입장에서 자신이 피해자라고 생각하며 억울해하고, 자신이 가한 악행은 축소하거나 망각하고 남이 가한 악행은 부풀리기 마련이다.

현실에서는 착한 사람과 나쁜 사람의 구분이 그렇게 간단치가 않다. 경계선이 없고 입체적이며 각자의 시점에 따라 달라지기 때문이다. 조금만 성숙해져도 그런 구분이 너무 단순하고 폭력적이며 부정확하다는 것을 알게 된다.

미술 또한 간단하게 정의 내리거나, 구분할 수가 없다.
단지 미술은 인간 심리 삼라만상의 거울이므로, 비겁하고 비열하고 나쁜 부분도 분명히 존재한다는 것이다.

참 어렵다. 결론을 내리려 하면 독선이 생기고 그것 자체로 한계와 오류를 품을 수밖에 없다. 전체를 포괄하는 결론은 내가 감히 내릴 수도 없고 그 누구도 불가능하다.
각자의 시점에서 보는 부분들을 이야기할 뿐이다.

(2023년 지금의 세상을 보면, 최고 권력자라는 자는 자신은 무조건 정의이고 자신에게 대항하는 이는 무조건 절대 악으로 규정하고 있다. 자신과 주변의 막대한 혐의들은 손바닥으로 가리고 아무런 잘못이 없다며 시치미를 뚝 떼고 뻔히 보이는 거짓말을 하며 우기는 반면, 자기 비위에 거슬리는 이들의 혐의는 이미 범죄로 확정짓고 몇십 배로 부풀려서 모든 수단과 방법을 총동원해서 멸문지화를 시켜버린다. 이건 뭐 드라마보다

도 더 심하네. 백주대낮에 사람들이 뻔히 보고 있는데도 너무나 대놓고 노골적으로 편파적으로 마음대로 해버리는 권력자들을 바라보며, 와!… 방금까지 한 말이 무색해지기도 한다.)

미친놈과 예술가, 그리고 사기꾼

미친놈과 예술가에게서 공통적으로 떠오르는 이미지가 있다. 이해가 잘 안 가고, 복잡하고 모순적인 감정이 든다는 점에서 그렇다.

미셸 푸코는 저서 『광기의 역사』에서, 오늘 날에는 미친 사람을 그저 비정상적이고 정신이 나간 사람으로 보지만 유럽의 16세기에는 미친 사람을 어떤 심오한 진리와 연결된 사람으로 봤었다고 했다. 과거와 현재의 인식의 트렌드 변화와 프레임의 차이에 대해서 이야기한 것이다. 하지만 미친 사람을 바라보는 오늘날의 태도에도 과거의 느낌은 여전히 남아 있다. 복합적이고 이중적이다. 푸코의 말대로라면, 과거보다 오늘날의 시선에 부정적인 느낌의 비중이 높아졌을 뿐이다.

미친 사람들이 뿜어내는 에너지가 있다. 그것을 보통 '광기'라고 부른다. 사람들은 비슷한 것을 예술가에게서도 보고, 그것을 요구하기도 한

다.

도무지 이해가 안 가는 짓을 하고 있다는 점에서 미친놈과 예술가는
같다.

꽤 오래전에 첫 개인전을 준비하고 있었을 때, 내 작업실에 우연히 들
어온 어떤 사람이, 나에게 "돈은 좀 벌고 사느냐? 돈이 안 되는데 왜 이
런 짓을 하고 있는 것이냐? 돈이 안 되면 하지 말아야 하는 것 아니냐?
나이도 적지 않고 가족도 있는 것 같은데…" 그런 말들을 한 적이 있다.
그 사람은 나와 친한 사이도 아니었는데, 내가 전혀 어렵지 않고 생각나
는 대로 말해도 된다고 생각했는지, 꽤 무례할 수도 있는 말들을 내 심장
과녁에 쏘아댔다. 사실 말을 하지 않을 뿐이지 그런 생각은 많은 사람들
이 가지고 있을 것이다. '이게 도대체 뭐 하는 짓이여?…', '이해도 안 가
고 그닥 공감도 안 되고, 아무리 봐도 돈이 될 것 같지는 않은데', '이런
쓸 데 없는 것 같은 짓을 왜 하고 있는 거지?' 이런 생각들 말이다.

하지만 유명하다는 작가이거나 또는 거대한 권위와 자본의 힘이 느껴
지는 작품들 앞에서는, 뭐하는 짓인지 이해가 안 가기는 마찬가지이지만
그것은 짓이 아니라 어떤 숭고한 행위로 비쳐진다.

무언가 어려운데 당당한 것이 존재할 때, 이해가 가지 않는 것에 대한
불안감과 좌절감, "혹시 나는 닿지 못하는 어떤 것에 저 사람은 닿고 있

는 것이 아닌가?" 하는 막연한 경외감과 굴복감이 발생한다. 그리고 그것은 "진짜 그런 것인가?" 하는 신비스러운 마음과 "별것 없고, 그저 정신이 나간 것뿐이다." 내지는 "미친 척하는 것이다."의 의심스런 생각이 다양하게 섞여서 존재한다. 양 극단의 그 모순적인 감정은 꽈배기처럼 회오리치며 동시에 존재한다. 경외감과 무언가 농락당하고 있는 것 같은 불쾌감, 신비감과 별것 없을 것이라는 짐작.

그것은 포커 게임이나 섯다 놀이를 할 때, 흔들리지 않는 포커페이스나 타짜 고수를 마주할 때의 느낌과도 비슷할 것이다.

자 거기다가 또 하나의 막강하고 매력적인 캐릭터 '사기꾼'까지 넣어보자. 예술가와 미친놈과 사기꾼. 사전적 정의도 다르고, 우리는 그것들이 구분되고 그것들 사이에 명확한 경계선이 있을 것이라 생각한다. 하지만 그 경계선은 관념 속에서만 존재할 뿐, 현실에서 파고 파보면 그 경계선은 흐려진다. 결국 그 경계선은 허상이다.

결국 그들 사이를 명확하게 구분하는 것은 불가능하다. 표면적으로 구분이 되고 규정이 되어 있을 뿐이지 안으로 본질적으로 파고 들어가면 구분이 애매해진다는 것이다. 위대한 예술가라고 결과적으로 인정을 받고 판명이 났다고 해서, 그 작가와 작품을 이루는 본질들이 완벽하게 진실이고 좋은 것일 수만은 없다. 어떤 사람도 완벽하게 무결점일 수는 없

고 100% 진실로만 구성된 사람은 아무도 없다. 위대한 예술가라고 해도 인간일 뿐이다. 그는 위대한 예술가로 규정되었을 뿐이다.

마찬가지로 사기꾼으로 규정된 사람도 100% 거짓으로만 구성된 사람은 아닐 것이다. 진실과 거짓과 애매한 것들이 카오스처럼 섞여 있는 것은 마찬가지이고 아마도 그 사람은 거짓의 비중이 높은 사람일 것이다. 그래서 사기꾼으로 규정이 된 것이다. 하지만 때로는 억울한 사람일 수도 있는 것이다.

예술의 세계에서는 참과 거짓을 완벽하게 증명하는 것이 불가능하다. 믿음이 있을 뿐이다. 그 지점에서 예술과 종교는 같다.

카드 속에 뭐가 있을지는 아무도 모른다

사람들은 예술가의 모습으로, 이해할 수 없는 기괴한 행동이나 작품을 하는 것을 자주 떠올린다. 우리는 무언가 어렵고 이해하기 힘든 것에 대해 위축됨과 동시에 신비감과 동경을 갖고 있다. 문제는 그것이 그저 아무 의미 없는 것인지, 당장 이해하기는 힘들지만 무언가 심오한 의미를 지니고 있는 수준 높은 것인지를 식별하기가 어렵거나 불가능하다는 것이다. 별 의미도 없이 신비감만 조성하는 경우가 대부분이기는 하지만, 이해하기 어려운 지점이 사람마다 다르고 아무것도 없다고 확단할 수는

없다.

그래서 다른 사람들의 눈치를 보고 집단 지성의 힘에 의존하려 한다. 몰라도 무식하다는 소리를 들을 리 없는 유명하지 않은 작가라면 별 신경 안 써도 된다. 하지만 유명한 작가라고 하면, 모르면 나중에 무식하다는 소리를 들을 수 있고 알면 아는 척을 할 수 있다. 그래서 난해하고 도무지 와닿지 않는 무언가를 고난이도 수수께끼 문제 풀듯이 끙끙거리며 끌어안고 있는 것이다.

그런데 세상에는 정말 다양한 사람들과 다양한 관심사와 다양한 생각들이 공존한다. 아무리 노력해도 모든 것을 다 알 수가 없고, 누구도 무엇인가를 완벽하게 이해할 수 없다는 것을 알면 마음이 조금은 편해진다. 충분히 이해했다고 생각하는 믿음과 이해한 척하는 사람들이 있을 뿐이다.

무엇인가를 완벽하게 이해했다고 생각을 한다면, 그것은 자신의 경험 안에서 자신감이 생기고 더이상 질문이 생기지 않는 상태일 뿐이다. 그런데 더 깊이 체험한 누군가의 생각지 못했던 질문이 던져진다면 그 완벽함이라는 것은 나약하게 허물어질 수 있는 상태인 것이다. 난이도가 낮고 대중성이 높은 문제도 그렇고, 더 깊이 들어간 문제들을 대할 때는 각자마다의 이해가 있을 뿐 완벽한 이해는 누구도 불가능하다.

애당초 정답이 없는 문제들이다. 그러니 답을 몰라도 괜찮다. 애써 답

을 아는 척할 필요도 없고 모른다고 무식하단 소리 들을까 봐 두려워할 필요도 없다. 그저 그 정도의 문제 인식 정도로도 괜찮다.

11 예술의 정의

그러니까, 그 예술이란 게 도대체 뭐냐고?

그것의 의미는 각자의 것

 '예술', '예술성'을 무엇이라고 정의할 수 있겠는가? 그 해석의 스펙트럼
은 매우 넓고 의견은 다양하다. 사전에 등재된 단어 중에 가장 정의하기
어렵고 다양하게 해석될 수 있는 단어일 것이다. 옥스퍼드 사전 편찬 스
토리를 소재로 한 영화 〈프로페서 앤 매드맨〉에서도 작업 중 가장 어려
워하는 미션이 'art' 단어의 정의였는데, 어려워하는 상황만 보여주지 그
래서 어떻게 정의되는지의 답을 보여주지는 않는다. 그만큼 난감하고 어
떻게 정의해도 불완전하고 만족스럽지 못한 것이 '예술'일 것이다.

 하지만 말로 만족스럽고 명료하게 표현하기는 힘들지만 그것의 의미
를 모르는 사람은 없다. 그런데 그것의 의미는 각자의 의미인 것이다. 비

트겐슈타인이 말한 '자기만의 상자'처럼 말이다. 많은 사람들이 공통되게 생각하는 교집합의 큰 덩어리가 존재하지만, 현대미술이라는 것은 그런 클리셰와 편견을 깨고 예술의 의미를 계속해서 새롭게 추가하고 확장해 온 작업이다.

　피카소의 작품에는 '예술성'은 있지만 '예술성'은 없다. 다시 말해서 피카소의 작품은 예술성(①기존의 틀을 깨부수는 진취적이고 도전적인 모험성과 파격성)은 있지만 예술성(②작품 내부에서 느낄 수 있는 심오한 의미나 깊은 감동 같은 것)은 없다는 것이다.
　그런데 많은 사람들은 ①과 ②가 구분이 잘 안 되고 엉켜 있으니 혼란스러운 것이다.
　그런데 피카소도 피카소를 통해 이익을 보고 있는 사람들도 정확하게 구분이 되고 정리가 되는 것을 원하지는 않을 것이다. 그렇게 몽롱하게 안개 속에서 막연한 두려움과 경외감 위에서 작품이 더 신비스럽게 포장이 되고 권위가 더 올라가기를 바랄 테니까.

'예술' 정의의 한계와 부작용

예술이란 언어적인 수단을 뛰어넘는 그 무엇이다. 사실 우리는 예술이

무엇인지 직관적으로 각자 다 나름대로 알고 있다. 그리고 그것은 같을 수도 있고 다를 수도 있는 것이기에 "정답이 없다."라고 표현할 수도 있고 "모두가 다 나름대로의 정답이다."라고도 할 수가 있다. 거기까지 인정하고 받아들이면 굳이 "예술이란 무엇인가?"의 질문이 필요 없어진다.

그런데 모두가 또 내 생각 같지 않고 사람들은 자기의 생각이 맞는 것인지 궁금해하거나 혹시 다른 사람들과 생각이 다르지 않을까 불안해한다. 그렇게 답이 하나여야 한다고 생각하는 사람들은 질문을 던지고 확인하려 한다. 그럼으로써, 예술의 정의는 어려워지고 미궁 속으로 빠져들고 만다.

언어를 초월하는 그 무엇인데 언어로 정의하고 한정하려 하니 거기서 또 무리가 생기고 한계와 부작용이 생기고 만다.

객관적 예술과 주관적 예술

예술의 개념을 상황에 따라서 명확히 해야 할 때가 있다. 같은 단어를 쓰지만 모두가 다른 이해와 이미지를 가지고 있기 때문이다. 여기서는 임의로 '객관적 예술'과 '주관적 예술'로 나누어보려 한다.

객관적 예술이란, 많은 사람들이 함께 공유하고 권위에 의해 인정된 예술이다. 렘브란트나 루벤스의 작품 또는 베토벤의 교향곡 등, 대가의 작품들 외에도 동시대에 예술이라 부르고 인정되는 것들을 통칭한다.

주관적 예술이란, 권위로부터의 인정이나 남들과의 공감과 상관없이 개인적으로 느끼는 예술이다. 이 느낌을 모르는 사람은 없다. 어렵게 설명 안 해도 다들 알고 있을 만큼, 직관적으로 모든 사람들은 자신만의 예술적 감성과 기준이 있다. "어얼… 이거 예술인데!"의 바로 그것 말이다.

그래서 예술은 설명이 필요 없게 직관적이고 본능적인 것이기도 하고, 설명이 없으면 도저히 알 수가 없고 설명 때문에 더 어지러워지기도 하는 아이러니를 가지고 있다.

'예술'이라는 한 단어를 쓰지만, 사람들은 저마다 다른 각자의 기준과 기대치를 가지고 있다. 예술관이 사람마다 크게 차이가 나는 것이다. 그렇게 언어의 한계와, 표층 의미와 심층 의미의 상이성 등으로 인해 사람들은 저마다 다른 말을 하고 다르게 이해하고 자기가 옳다고 우기며 싸우는 것이다.

이것이 해결의 대상인지도 모르겠고, 이것을 완벽하게 해결할 수 있는 방법도 없을 것이다. 사람들이 존재하는 곳에는 항상 의견 차이와 갈등이 존재할 수밖에 없듯이, 예술관의 차이로 인한 논쟁과 다툼은 삶 속에

항상 존재하는 것이고, 앞으로도 영원히 계속될 것이다.

무언가가 무엇인가?

고즈넉한 저녁 길을 걸으며 하늘의 노을을 보고 너무나 아름다워서 감탄을 한 경험이나 흘러나오는 옛날 노래에 가슴이 미어져 눈물을 흘려본 경험은 누구나 가지고 있다. 아이가 가져온 맞춤법 틀린 삐뚤삐뚤 글씨체에 엉성한 그림 편지에 피식 웃음과 가슴 뭉클했던 기억이 있고, 친구가 깎은 지우개 얼굴 조각에 놀라워 해본 적이 있고, 무명 화가가 그린 멋진 초상화에 부러워 해본 적이 있다.

누구나 다 비슷하거나 혹은 자기만의 특수한 경험과 예술적 감동에 대한 기억과 기준이 있다. 그리고 그런 것들을 토대로 예술작품에 기대하는 바가 있고 그런 비슷한 것을 느끼고 싶어한다. 또는 생활 속에서 그냥 무료로 얻는 예술적 감동과는 다른 무언가를 원하기도 한다.

하지만 진정 순수한 감동은 그렇게 값을 지불하지 않는 생활 속에서 너무나 허탈하고 손쉽게 얻어질 뿐, 커다란 가격과 권위가 붙은 미술 작품에서는 아무것도 느낄 수 없는 경우가 많다. 대단한 무언가를 느껴야 된다는 강박 때문에 더 안 느껴지는 것일 수도 있고, 작품이 무언가 있는 척하지만 없는 것일 수도 있고, 애초에 아무것도 없는 것을 추구하는 공

空의 예술일수도 있다. 아니면 작품에 대해 공부를 해야 알 수 있는 사유의 작품일 수도 있다.

어쨌든 사람들은 무언가를 찾고 느끼려 한다. 그러다 보면 무언가 느껴지는 것도 같다. 그리고 작품에 대해 공부하며 무엇을 알고 무엇을 느껴야 되는지 주입받고 암기하게 된다.

그 무언가가 대체 무엇인가? 그것은 불교에서 말하는 깨달음 같기도 하다. 무슨 대단하게 신비스러워야 할 것 같기는 한데 도대체 그 무언가가 무엇인지 알 수 없는 것.

그 깨달음은 진짜로 사유의 즐거움일까 아니면 사유의 즐거움으로 이름붙인 남들과 차별화되는 우월감일까?

성공이란 무엇인가?
예술이란 무엇인가?

예전에 작가 인터뷰를 하다가, "나에게 성공이라는 것이 무엇이냐?"는 질문을 받은 적이 있다. 사전 질문 대본을 준 것이 아니어서 갑작스런 질문에 멋있는 대답을 준비해놓지 못한 나는, 잠깐 있어 보이는 답변을 찾으며 버벅거리다가 이내 포기했다. 그리고 "그냥 유명해지고 돈 많이 버는 것 아니겠냐?"고 뻔하고 속물적이지만 가장 진실에 가까운, 아무튼

가오는 안 나는 대답을 했다.

그 때 나는 대답하면서, '아니 몰라서 물어? 이런 뻔한 대답 아니면 가식적인 대답밖에 나올 게 없을 텐데, 이런 통속적인 질문을 소모적으로 왜 하나?' 하고 속으로 툴툴댔었다. 그런데 가만히 생각해보니 인터뷰어는 정말로 내게 예술가로서 무언가 심도 있고 자신의 진지한 궁금증을 풀어줄 만한 답변을 기대했던 것 같다.

인터뷰어도 미대를 졸업한 사람이었다. 미대를 졸업하고 작가의 길을 고민했었지만 어쩔 수 없이 더 현실적인 일을 하고 있는 그의 입장에서는, 참으로 비합리적이고 무모해 보이는 이 일을 계속해서 하고 있는 이유가 정말로 궁금했던 것 같다. 그런 뻔한 대답을 할 사람이라면, 이렇게 힘들고 보상의 가능성이 희박한 일을 하지는 않을 것이라는 생각으로 무언가 자신의 궁금증을 해갈시켜줄 그런 대답을 원했던 것은 아닐까?

멋있는 생각과 대답을 찾지만, 그것이 가식적이기는 싫다. 그것은 티가 난다. 그럴 바에야 솔직하게 천박한 것이 차라리 낫다. 그래서 어렵다. 가식적이지 않고 공감이 되면서도 멋있고 좀 더 창의적이고 만족스러운 답변이 없을까? 솔직하기만 하고 뻔한 대답은 진부하고 허탈하기도 하고 질문을 하기 전에 밑바탕에 깔려 있는 그냥 기본값이기 때문이다.

나에게 있어서 성공이란, 마누라가 도망가지 않고 미안하지 않을 만큼만이라도 집에다 돈도 좀 갖다 주고, 내가 한 일들이 헛짓이 아니고 내 작품의 가치를 인정받는 것… 정도?

결국 뭐 똑같은 이야기를 약간 다른 것처럼 조금 더 길게 구체적으로 이야기한 것뿐이네. 더 깊고 수준 높은 답변은 나에게서는 불가능할 것 같다. 약간의 재치라도 있으면 그나마 다행이다.

일반적으로 성공이라는 것은 꿈을 이루고 돈을 많이 버는 것 정도일 텐데, 그것은 모든 인간에게 가장 공통적이고 솔직한 것이지만 왠지 모르게 부끄럽고 좀 천박하지 않나 하는 생각이 드는 것이다. 그 이상의 무언가 조금 더 깊이가 있고 무언가를 해갈시켜줄 대답을 원하는 인간의 심리가 있다. 물질적인 욕망만으로는 왠지 불만족스럽고 그것이 무엇인지는 모르겠지만 더 수준이 높고 깊이가 있고 싶은 인간의 욕망이 있다. 허영심이라고 할 수도 있고, 지적 욕망이라고도 할 수 있고, 그런 표현만으로는 충족이 안 되는 어떠한 욕망이 있기는 있는데, 인간의 그런 욕망의 부름에 의해 태어난 것이 예술이다.

그렇게 인간의 욕망을 더 수준 높은 것으로 대체하기 위해 태어난 것이 예술인데, 예술에게 끝없이 질문을 던지며 파고 파고 파 들어가보면 결국 또 그저 그런 욕망만이 남는다.

12 위대한 건 가격

작품의 가격은 작가의 이름값이다

미술의 감동은 작가의 이름값이다

그의 작품에 사람들은 왜 열광하는 것일까?

유명한 작가이니까, 작품 값이 비싼 작가이니까, 다른 사람들이 열광한다고 하니까 열광하는 것이다.

애초에 누구에게도 감동이나 영감을 주지 못하는 이상한 작품이 하나 있다고 가정해보자. 허나 거기에 대가의 이름표를 붙여놓으면, 무언가 심오한 의미가 있을 것이라는 기대와 사람들의 맹목적인 믿음이 형성된다. 시간이 점점 지나면서 그것들은 부풀려지고 확신이 자리잡는 위대한 마법이 발생한다.

미술의 감동이라는 것이 원래 90% 이상은 작가의 이름값에 의존하

는 것이다. 보통은 유명하고 위대한 작가의 작품에서 감동을 원하고 말로 표현할 수 있는 명분을 찾는다. "난 안 그런데? 나는 권위에 의존하지 않고 내 감성에 솔직한데." 하는 사람이 간혹 있을 수 있다. 그런 사람은 10% 훨씬 이하다.

예술의 전당이나 국립현대미술관 등에서 하는 블록버스터 전시들은 거의 100% 작가의 이름값으로 마케팅을 한다. 더 좋은 작품이라고 해도 유명 작가가 아니라면 절대로 그렇게 사람이 몰리지 않는다. 반대로 아무리 허접한 작품들만 그러모아 전시를 한다고 해도, 작가의 이름값이 있다면 흥행은 충분히 보장된다.

이것은 미술뿐만이 아니다. 영화나 음악, 문학 등 다른 모든 예술분야에도 적용된다. 하지만 미술이 압도적으로 심하다. 이름값에만 기댔다가는 다른 분야는 결국 살아남지 못한다. 아무리 봉준호나 박찬욱의 영화라고 해도 정말로 재미가 없고 형편없이 만들어진 영화라면, 처음에 어느 정도 흥행의 분위기를 만들 수 있을지 몰라도 곧 외면당할 것이다. 하지만 유독 미술은 이름값에 의지해 견고히 위상을 지탱해나간다. 그것은 미술의 특성이다. 유명하고 위대한 미술가가 되는 것은 이 세상 어떤 일 중에서도 가장 어렵지만, 되고 난 후에 유지하는 것은 어떤 직업보다도 쉽다.

작품의 아우라와 감동은
90% 이상 계급장에 의존한다

'이것이 그렇게도 유명한 누구의 바로 그것이라는 것'의 '인식'과 이것은 너무나 대단한 것이라는 '믿음'. 그것들이 미술품의 가치를 공중 부양시킨다. 정치인과 예술가는 인지도가 최고의 무기이다.

만약에 어떤 오지로 들어가서, 그 미술을 접해보지 못한 원주민들을 대상으로 실험을 해본다고 치자. 대가의 위대한 작품을 허름한 곳에 걸어놓고 무명작가의 작품이라고 하고, 무명작가의 작품 한 점을 가장 럭셔리하고 권위가 있는 전시장에 걸어놓고 대가의 작품이라고 찬양하는 실험을 해보면, 사람들은 거의 100% 몰래카메라의 의도대로 넘어간다. 생각해보니 오지까지 안 들어가도 된다. 그냥 우리 주변에서 해도 결과는 똑같다. 그런 식의 몰래카메라 예능 방송은 여러 번 있었다.

이것은 레플리카를 걸고 진품이라고 하면 사람들이 "오 마이 갓!" 하며 머리를 움켜쥐고 감동을 하고, 진품을 걸고 레플리카라고 하면 시큰둥하게 슥 보고 넘어가는 장면과도 비슷하다. 뱅크시가 했던 길거리에서 작품 팔기 퍼포먼스도 똑같은 이야기이다. 미술은 결국 계급장의 권위와 플라시보 효과에 의존하는 것이다.

디티 부하트라는 미술 사업자는 바스키아에 대해 작품의 예술성보다 작가 생애의 서사적 스토리에 힘입어 성공한 바가 크다고 했다. 스타성을 말하는 것이다. 따라서 그의 작품을 두고 천재성, 독창성 하는 것은 유명세에 의한 지나친 찬양이라고 말했다. 맞는 이야기이다.

그런데 안 그런 작가가 어디 있는가? 피카소와 잭슨 폴록은 안 그런가? 그들도 똑같다. 앤디 워홀은? 빈센트 반 고흐는 다른가? 그들 역시 마찬가지이다. 피카소는 큐비즘을 처음 만들어냈고, 잭슨 폴록은 드리핑 기법을 처음 시도했다고? 앤디 워홀은 처음으로 저가미술을 대량 양산했다고? 고흐는 그림에 처음으로 감정을 집어 넣었다고? 과연 진짜로 그럴까? 그렇게 누군가가 해석한 것은 아닐까? 그리고 우리에게 그냥 주입된 것은 아닐까? 그렇다면 바스키아 또한 흑인 예술가로서 그런 식의 그림을 그린 처음으로 해석할 수 있다. 천재성, 독창성을 어떻게 정확하게 측정한다는 말인가? 달리기 기록을 재는 것도 아니고 그저 몇몇의 사람들이 정하는 것인데 말이다. 있다고 하면 있는 것이고 없다고 하면 없는 것이다. 있는 것도 어떻게든 없게 만들 수 있는 것이고 없는 것도 어떻게 해서든지 억지로 끌고 와서 있는 것으로 만들 수 있는 것이 예술성, 작품성 아닌가?

작품 가격의 정당성과 인지도 깡패

어떤 작품은 그냥 딱 봐도 혀를 내두를 정도로 완전 생 노가다에 재료비도 많이 들어가고 내가 보기엔 작품이 매우 좋은데, 아주 저렴한 가격에도 팔리지 않는다. 동시에 어떤 작품은 대충 휘갈겼을 뿐인데 매우 비싸다. 작품을 사기위해 번호표를 받고 줄서서 사람들이 대기한다.

이런 부조리를 어떻게 받아들여야 할까? 이런 풍경은 미술계뿐만이 아니라 어디서나 흔하게 일어나는 일이기는 하지만, 유독 미술계에서는 굉장히 심하다.

실체가 없는 작품성과 이해하기 어려운 이유들이 제시되겠지만, 파고들어가면 명확하고 합리적이고 정당한 기준 같은 것은 없다. 벗기고 벗기고 나면 남는 것은 결국 하나이다. 작가의 인지도와 유명세. 결국 그것들이 작품의 가격에 가장 큰 영향을 미치는 것이다. 작품성은 온갖 권위를 빌려와 펌프질을 하고 암기 과목인 양 주입을 하겠지만, 엄밀히 따지면 작품성이라는 것은 결국 주관적인 것이다.

배우들의 출연료와 비슷하다. 출연 시간이나 연기력 수준이 출연료 책정에 큰 영향을 끼치지 못한다. 몸을 던져가며 혼을 불사른 열연을 펼친 무명배우의 개런티보다, 잠깐 슥 지나간 한 유명 배우의 개런티가 1000

배가 넘어도 우리는 그 이유를 이해하고 받아들인다.

정치인과 예술가는 결국 인지도가 치트키이다. 먹고 살기 바쁜 대다수의 소시민들은 각각의 정치인들을 면면히 살피고 자신의 잣대로 판단할 만한 여유가 없다. 그냥 누가 어떻다고 하면 대충 그런가보다 하고 의견을 하나 복사하기 쉽다. 내가 깊이 알아봐야 내 의견이 영향력을 갖는 것도 아니고, 여유도 없고 관심도 없다. 그러니 아주 피상적인 이미지에 현혹되기 십상이고, "투표는 국민의 권리"라는데 가장 쉬운 방법으로 주로 아는 사람 유명한 사람에게 호감을 덧칠해 한 표를 행사하는 것이다. 모두가 그렇다는 것은 아니다. 그저 아주 많은 사람들이 그렇다는 것이다.

"미술은 몰라도 피카소는 안다."는 말이 있다. 그 만큼 피카소는 유명한 예술가이고, 그의 작품이 왜 좋은 것인지는 몰라도, 무식하다는 소리 듣기 싫고 불평 분자로 인식될까 두려워 우리는 그저 대충 적당히 이해하는 척하면서 넘어간다. 피카소 찬양론자들의 논리는 거의 '복사하기', '붙여넣기'처럼 정해져 있는데, (미술은 암기 과목이지 않나!) 그것이 정말 그들의 생각인지, 도저히 어떻게 할 수가 없는 범접 불가한 권위에 짓눌린 자기 속임인지, 선민의식인지를 집요하게 파고 들어가보면 그 경계가 붙어 있어 정확하게 정의내리는 것이 불가능함을 알게 된다.

작품이 좋아서 가격이 올라가는 것일까?
가격이 높아서 작품이 좋아 보이는 것일까?

"실재론이 맞는가? 관념론이 맞는가?"와도 비슷한 논제일 수도 있고, "닭이 먼저냐 달걀이 먼저냐?"의 문제와도 비교할 수가 있다.

한 쪽이 완전히 맞고 한 쪽은 완전히 틀리다고 할 수 있는 성격은 아니다. 상호 보완적인 측면이 있기 때문에. 하지만 5:5의 힘은 아니다. 나는 9:1이나 그보다 더 큰 차이로 생각한다. 후자의 힘이 훨씬 더 막강하다고 보는 것이다. 작품이 좋다는 것의 기준은 너무나 다양하고 주관적이다. 그리고 좋은 작품들은 너무나 많다. 마치 오디션 프로그램에서 수많은 재능 훌륭한 참가자들이 본선까지 가보지도 못하고 탈락해야 하는 것과도 비슷하다. 출중한 재능과 실력을 지녔음에도 불구하고 값어치가 매겨지기도 전에 사라지는 경우는 굉장히 많다.

너무나 많은 경쟁자들 사이에서 살아남기 위해서 기본기와 작품성은 기본이지만, 다들 알다시피 미술은 그 기본기의 개념이 무너져버리고 기준이 없어져버린 지 한참 되었다. 기술적인 기준은 아주 일부분일 뿐이고 고리타분한 기준이 되어버린 지 오래다.

어쨌든 좋은 작품의 기준은 매우 주관적이고 모호하다는 것이며, 개개인의 호불호는 결과에 별로 영향을 미치지 않는다. 기준과 결과는 그냥

"닥쳐 인마."(아주 정중하고 매너 있는 목소리로) 하고 통보될 뿐이다.

그리고 '가격'이라는 것은 굉장히 객관적으로 보인다는 엄청남 힘을 가지고 있다. 그 권위에서 자유로울 수 있는 사람이 있는가?

경제학자 소스타인 베블런은 "비싸기 때문에 아름답다."고 했다. 이것은 과시재인 명품들과 그 명품들 중에서도 끝판왕인 미술에 정확하게 적용되는 말이다.

작품의 위대함인가 가격의 위대함인가?

전혀 다른 성격의 모든 영역을 견주어 비교 가능하게 하는 마법의 번역어는 '가격'이다. 가장 성능이 좋고 빠른 자동차와 가장 예술성이 높은 작품, 그리고 가장 노래를 잘하는 성악가와 최고의 연기력을 가진 명배우, 가장 기록이 좋은 위대한 야구선수를 어떻게 비교하겠는가? 본질적으로 비교가 불가하고 완전히 서로 다른 영역에 속하는 것들이다. 하지만 '가격'이라는 세계 만국 공용어를 통해서 간단하게 우열이 가늠될 수가 있다.

우열 비교의 정확성은 중요하지 않다. 가치를 결론낸 '가격'이 중요할 뿐이다.

앤디 워홀의 천억 짜리 작품 앞에서, 피카소의 이천억 짜리 작품 앞에서 우리는 그 이유를 느끼고 싶어하고 혼란스러워하고 자신의 무식함과 안목 없음을 탄식하고 자책한다. 이것이 바로 엄청난 자본이 갖는 위력이다. 없는 잘못을 알아서 찾아서 시인하게 만드는 힘.

그 앞에서 사람들은 무언가 대단한 감동과 영감 같은 것을 얻으려한다. 그리고 그것을 얻었다고 하는 사람이 있고 잘 모르겠다고 하는 사람이 있다. 그것을 얻은 사람은, 진짜 감동을 얻은 것일 수도 있고 감동에 대한 열망과 간절함이 너무 큰 나머지, 자기가 감동을 느꼈다고 착각을 하는 것일 수도 있다. 마치 상상 임신을 하면 진짜 입덧까지도 하게 되는 것처럼 말이다. 그 사이 어디쯤인가에 위치할 것이다.

가격이 작품의 가치를 형성한다

예를 들어서, 3백만 원이었던 작품이 3억이 되었다고 가정을 해보자. 그렇게 되면 분명히 작품에 대한 대우와 취급이 달라진다. 작품의 권위는 가격에 비례하고, 그 작품이 왜 3억인지에 대한 명분과 필연적 이유들이 헌사된다. 이 작품이 대단한 작품이라는 믿음은 더욱 강력해지고 가격에 맞는 아우라가 형성된다. 하지만 이 작품이 비싸기 때문에 대단한

것이라는 말은 별로 하지 않는다. 예술적으로 얼마나 가치가 있고 작품성이 깊고 대단한지에 대해서 찬양할 뿐이다.

그렇다면 과거에 그 작품이 3백만 원일 때는 왜 지금만큼의 감동을 느끼지 못하고 지금처럼 대우하지 않았었나? 3백만 원일 때하고 3억이 된 지금하고 작품이 변했는가? 작품을 개조한 것도 아니고 추가된 게 있는가? 없던 분위기가 갑자기 생겨났는가?

생겨난 거 맞다. 3억이라는, 가장 막강한 권위인 '가격'이 주는 가장 강력한 아우라.

이것이 작품이 좋아서 가격이 올라가는 것이 아니라, 가격이 올라가서 작품이 좋아지는 이유이다.

가격이 작품의 가치를 형성하는 근거

결과를 보고 이유를 찾는 것은 쉽다.

'좋은 작품=가격이 비싼 작품'이라는 전제하에, 작품이 좋아서 가격이 오르는 것이 아니라 가격이 올라서 작품이 좋아 보이는 것이라는 것의 증거는 여러 곳에서 찾을 수 있다. 작품이 좋아서 가격이 오르는 것이라면 각 작품들의 미래를 예측하고 맞힐 수 있어야 한다. 물론 좋다는 것의

기준이 주관적이고 애매하다는 한계가 있기는 하지만, 그렇다면 더 많은 사람들이 좋다고 한 것이라든지 아니면 소수라도 전문가들이 예상한 것이든지 좋은 작품이라고 하는 것들이 나중에 결국 가격이 올라야 하고, 100%까지는 아닐 지라도 그래도 50% 이상의 승률은 되어야 하지 않을까? 하지만 현실은 50%는커녕 그보다 한참 밑이다. 어느 누구도 작품의 미래를 맞히기는 힘들다. 예측하는 것은 마음대로지만 적중시키는 것은 매우 힘들다는 것이다. 찰스 사치나 베르나르 아르노 또는 프랑수아 피노 등의 억만장자 수퍼 리치 컬렉터들이나 세계적인 메이저 갤러리들처럼 돈으로 미술시장을 장악하고 쥐락펴락하며 본인들 스스로가 가격을 움직일 수 있는 거물급들이 아니라면 말이다.

그렇다면 결과가 나오기 전에는 답을 알 수가 없다는 것이며 결과를 보고 난 후에 그 이유를 찾는 것은 누구나 할 수 있는 일이다. 답을 알 수가 없다는 것은 가격이 나오기 전에는 어떤 작품이 좋은 작품인지 알 수가 없다는 것이고, 가격이 나오고 가격이 오른 작품이 결정된 후에 위대한 작품의 이유와 서사가 부여되는 것이다.

일단 가격의 권위가 크게 한번 망치를 때리고 나면, 사람들이 직관적으로 받아들일 만한 가장 막강한 이유가 형성이 된다. 그리고 그것을 뒷받침해주는, 마치 돈 때문에 위대한 것이 아니라 예술성 때문에 위대하다는 달콤하고 반박하기 힘든 이유들이 주르륵 죽죽 헌사가 된다. 성

공'할' 사람에게 사람들이 모이는 것이 아니라, 성공'한' 사람에게 몰리고 갖은 찬사와 아첨꾼들이 향하는 것처럼 말이다.

그것이야말로 진짜 예술

예술을 사랑하는 대통령 부인이 주식 시장에서 예술적인 작전을 하듯이, 작품 값을 올리고 이익을 극대화하기 위해 미술 시장을 쥐락펴락 하는 큰 손들의 작업을 보면 그 어떤 예술작품보다 놀랍고 예술적이다. 그것이야말로 진짜 예술인 듯 싶다. 찰스 사치나 호세 무그라비, 데이비드 게펜 같은 거물급 재벌 투자자들 말이다. 그렇게 해서 작품이 100억, 200억 심지어 1,000억이 넘는다면, 그런 것들이 작품의 예술성과 관련이 있을까? 도대체 그 예술성이란 무엇일까?

그 지점서부터는 돈이 돈을 버는 자본의 메커니즘과 그 위대한 '돈'님의 무소불위의 권위, 그리고 끝을 모르는 인간들의 욕망, 엄청난 가격과 유명세에 의한 아우라만이 작동할 뿐이다. 그 작품이 그 가격인 이유와 명분은 그럴싸하게 만들어지는 것일 뿐이다. 어떤 작품이라도 상관없다. 무슨 수를 써서든 일단 그 위치에 올라가기만 하면, 담론과 명분은 다 만들 수 있다. 사연 하나 없는 작품이 어디 있는가? 그 스토리가 대단하고 작품이 좋아서 그 가격이 되는 것이 아니고, 일단 작품이 그 가격이 되면

스토리에 정령과 아우라가 실리고, 없는 스토리도 생겨나고, 있던 스토리는 더 완벽하고 그럴듯하게 다듬어지는 것이다. 가격 한 줄만큼 효과적이고 직관적으로 권위를 획득하는 것이 어디에 있는가?

13 보스의 위엄

예술은 자본에게 1초 만에 무릎 꿇는다

예술은 욕망을 예쁘게 포장해주는 것

무엇을 추구하고 사는가? 돈이라고 한다면 좀 폼이 안 나고 천박해 보이는 것 같다. 그래서 욕망이라고 바꿔 불러봐도 진부할 뿐더러 썩 마음에 들지가 않는다. 뭔가 탐욕스러워 보이고 저속하게 느껴진다. 우아해 보이지가 않는 것이다. 그런데 그것을 아주 세련되고 우아해 보이도록 변환해주고 포장해주는 것이 있다. 바로 미술이다. 이것은 보통 사람들에게는 범접 불가의 영역이다. 감상하고 즐기는 것까지는 다 함께 할 수가 있지만, 작품을 사는 사람들은 아주 추려지기 때문이다.

소위 가진 자들만의 과시재 경쟁이고 더 가지기 쟁탈전이다. 돈에 대한 욕망을 예술에 대한 고상한 취향으로 치환, 포장해서 우아하게 돋보

이고 싶은 것이다. 많이 가진 자들의 과시욕을 아름답게 포장해서 천박해보이지 않고 기품 있어 보이며 더 빛나게 해주는 것은 단연코 미술이 최고이다.

이것은 세상을 비판하거나 가진 자들에게 빈정거리는 것이 아니다. 못 가진 자들은 그것이 속물적이거나 도덕성이 높아서 안 그러는 것이 아니고, 단지 그럴 돈이 없기 때문이다. 돈이 있다면 사람들은 다 거기서 거기다. 나 역시도 마찬가지로 비슷한 욕망을 가진, 전체 욕망의 일부일 뿐이다. 나에게도 그 곳으로의 진입 기회가 주어진다면 마다하지 않을 것이다.

그렇게 생각하면 여러 가지 복잡하고 모순적인 생각들이 든다. 내가 미술 작품을 만들어내서 그 용도로 쓰여지고 간택받기 위해 이 일을 한다고 생각하면, 서글퍼지는 면이 있는 것이다. 그런데 세상에 다듬어짐인지 살아남기 위한 몸부림인지, 그 서글픔이라는 것이 현실 파악 못하는 몽상가의 나약하고 감상적인 생각이라는 생각이 든다.
따지고 보면 안 그런 것이 어디 있나? 안 그런 사람이 어디 있나? (아주 조금 있기는 하다.) 결국은 대부분 다 그런데, 그것을 인정하기가 싫어서 다른 거짓 이유로 자신을 기망하며 사는 것이지.
그렇게 세속적인 욕망을 더 고급스러운 것으로 바꾸기 위해 예술로 피

신하고, 무엇을 위해 예술을 하는지 집요하게 추궁하다 보면 결국 세속적인 욕망과 만나게 되고, 돌고 돌아 결국 같은 곳이다.

컬렉팅과 투자

미술에 있어서 컬렉팅이나 투자(두 개념은 엄밀히 따지면 다른 개념이지만 현실적으로는 동의어로 봐도 된다.)와 상관없는 감상이라면 남들 기준 따라갈 필요 없다. 그저 자기 식대로 풀이하고 받아들여도 아무 상관없다. 그런데 미술작품을 수집하고 투자하는 컬렉터라면 남들의 의견과 객관적인 평을 무시할 수는 없다. 미술은 원래 주관적일 수밖에 없는 것이지만, 작품을 큰 돈을 주고 사고 가치 저장 수단으로 삼고 나중에 되팔 것을 생각하면, 다시 말해서 미술 향유에 돈이 개입되면 주관적 미감은 거의 중요해지지 않게 된다. 객관적 데이터와 외부의 평가만이 중요해질 뿐이고 내 기준을 거기에 맞추는 수밖에 없다. 미술은 주관적인 것이고 주체적일 수도 있지만, 큰 돈을 지불해가면서 주체성을 반납해야 하는 필연적 아이러니가 발생하는 것이다. 하지만 그 대가로 큰 경제적 이익이 따를 수 있고, 겉에서 보기엔 지적으로 고등해 보이고 주체성이 있는 것처럼 보일 테니, 꽤 매력이 있는 일일 것이다. 돈이 많이 들고 아무나 접근할 수가 없는 일이기 때문이다.

컬렉팅의 본질

우선 여기서 말하는 '미술작품 컬렉터'라는 개념을 규정할 필요가 있다. 미술작품을 구매하는 이유와 기준은 사람마다 많은 차이가 나기 때문이다. 그저 작품이 좋아서 몇백만 원의 작품을 사는 사람과 투자 목적으로 수억 원의 작품을 사는 사람의 목적은 완전히 다를 수밖에 없다. 그 다양한 사람들을 모두 한 카테고리로 묶을 수는 없는 노릇이다.

여기서는 최대한 간단한 기준으로 대략 삼천만 원 이상의 작품을 사는 사람들로 규정하기로 하자. 그 기준이 정확한 것은 아니지만 대략 그 정도를 기준으로 해도 무방할 듯하다. 그 지점을 넘어서면 그 어떤 사람도 자신의 취향과 소신만으로 작품을 구매하지는 않기 때문이다. 컬렉터의 철칙 중에, "자신의 눈을 믿지 마라. 니가 좋은 게 좋은 게 아니다."라는 말도 있지 않은가?

세상 대부분의 것들은 다 표면과 실질이 다르다. 미술 시장은 공식적인 자격 제한은 없지만 실제로는 가장 진입 장벽이 높고 극소수의 가장 많이 가진 사람들만이 제대로 참여할 수 있는 곳이다. 선택된 소수만이 참여할 수 있는 미술작품 수집은 세련되고 지적으로 보이고 남들로부터 부러움과 선망의 대상이 되기에 적합하다.

많이 가진 사람은 그것을 과시하고 싶은 욕구가 있기 마련인데, 아무나 가질 수 없는 명품 시계와 가방, 그들끼리만 알아보는 명품 옷, 값 비싼 외제차, 사는 지역, 집, 누리고 있는 문화생활 수준 등을 통해 그것들을 드러낸다. 그것들을 막 의식하고 보여주고 자랑하고 싶어하는 사람도 있고, 자연스럽고 완벽하게 그런 것들에 스며들고 동화가 되어 있어서 과시하려는 특별한 의식이 없어도 과시가 되는 사람도 있다. 티내지 않으려는 사람도 돈이 많은 것이 죄도 아니고 숨겨야 될 일도 아닌데 그것을 애써 감출 필요까지는 없다. 그런 사람도 그저 자신의 기준과 방식대로 살 뿐인데, 어쩔 수 없이 부티는 날 수밖에 없다.

그리고 과시재의 끝판왕은 미술작품이다.

우아하게 포장된 '머니 게임'

인간의 삶이라는 것은 결국 욕망을 추구하는 일이며, 인생의 많은 시간을 그 욕망을 예쁘게 포장하는 데 쓴다. 그 욕망의 세부적인 부분은 사람마다 다를 수 있다. 어떤 이는 예술을 추구하고, 어떤 이는 쾌락을 추구하고, 어떤 이는 지식을 추구하고, 어떤 이는 물질을 추구하고… 다 다르기 때문에 그것을 단순 비교하는 것은 불가능하다. 그 불가능한 것을 비교 가능하게 해주는 것이 바로 중간 번역 매체인 돈이다. 한 번의 변환

과정만 거치면 인간의 욕망은 통합된다.

더 많이 가지고자 하는 욕망, 나보다 많이 가져선 안 된다고 생각하는 자에게 추월당하기 싫은 승부욕, 이익 분배 파티에서 나만 소외될지 모른다는 두려움. 날것 그대로가 드러나면 추하기도 하고 자존심 상하니, 감추고 싶은 욕망을 숨겨주고 세련되게 포장해주는 것 중에 미술만한 것이 있을까? 단연코 없다. 그것이 최고이다. 그것들을 감추기 위해 필사적으로 예술의 아름다움과 사유의 깊이를 찬양하는 것이다.

물론 돈과 상관없이 예술이 가지는 마법과도 같은 신비한 힘과 매력이 분명히 있다. 그런 순수한 감정은 아이러니하게도 아직 가격이 제대로 책정되지 않았거나 저렴한 작품들을 대상으로 느낄 수 있을 뿐이다. 또는 돈 내지 않고 감상하는 밤하늘의 별들과 사계절의 자연, 그리고 끝이 없는 우주에서.

결국 자본의 압도적인 힘과 인간들의 욕망 앞에서 그런 순수한 감정들은 대부분 명분이나 포장지로 사용되기 십상이다. 엄청난 감동을 주지만 내게 금전적 보상을 주지 못하는 작품과, 아무런 감동이 없지만 내게 큰 이익을 안겨줄 작품 중 하나를 선택해야 한다면 무엇을 선택할 것인가? 전자를 택할 사람이 있을까? (간혹 있기는 하다. 그래야 희망이 생긴다.)

그저 순수하게 작품이 좋아서 샀는데 가격이 반으로 떨어지거나 되팔수가 없어 그것의 금전적 가치가 사라져서 보기도 싫어지는 경험과 전혀 눈에 들어오지도 않던 작품이 가격이 올라서 예뻐 보이는 경험을 컬렉터들은 누구나 한다고 한다. 나라도 그럴 것 같다.

컬렉터도 미술상도 처음엔 예술에 대한 호기심과 순수한 열정으로 시작했을지 몰라도(그런 사람이 얼마나 될지 모르겠지만) 나중에는 결국 돈으로 귀결되게 돼 있다. 작가 역시 마찬가지다. 처음에는 예술에 대한 순수한 동경과 가슴 뜨거운 그 무언가로 시작했을지 몰라도 나중에는 결국 돈으로 도착하게 되어 있다.

그것을 추하다고 볼 수도 있지만, 추한 시선으로 바라보는 그 사람도 위선의 추함에서 벗어날 수 없는, 우리는 대부분 그런 존재이다. 얼마나 살겠다고 조금이라도 더 가지겠다고 악다구니를 쓰다가 가는 존재들 아닌가?

고가의 미술작품을 사서 모으는 것의 본질은 결국 자랑과 자본 경쟁과 수익성이다. 다른 고상한 이유로 아무리 포장을 해도 결국에는 그것이다. 가장 좋은 작품은 결국 가장 비싼 작품이다.

작가는 무엇인가?

컬렉터 입장에서도 돈에 대한 욕망과 작품성에 대한 탐닉을 구분하기가 힘들어지듯이, 작가 입장에서도 마찬가지이다. 그런 욕망의 기반 위에서 살면서, 인정하기 싫으니 부정하고 그 욕망을 최대한 아름답게 포장하며 사는 것이 우리들의 삶이 아닌가?

자존심 강한 예술가인 척하고 있지만, 나는 결국 부자들에게 선택받아야만 살아남을 수 있는 미술작품을 만들고 있다. 그들에 의해 선택되어 성공하는 예술가들은 결국 체스판의 말일 뿐이다.

그것의 이면이 그리 아름답지만은 않다는 것을 알고 있고 충분히 회의적인 부분을 발설하면서도 나는 여전히 그 일의 핵심적인 제조 부문 역할을 맡고 있다. 이 모순적인 상황은 무엇일까?

어떻게 자기 합리화를 해야 할까? 예술적으로다가 한 번 해봐야 할 텐데….

예술이라는 것이 실체 안으로 파고들면 아름답지만은 않은 일이라는 것도 알고, 과도한 연기로 가리고 있는 알고 보면 별거 없는 인간의 욕망만 남는 것이라는 것도 알고 있다. 하지만 이 세상이 아름답지 못하고 매우 추한 부분과 모순이 많고 그것을 인정한다고 해서, 술만 먹고 폐인이 되거나 자살해야 하는 것은 아니지 않나?

그런 속물적인 존재이고 삶이어도, 그럼에도 불구하고 삶을 소중히 여기고 생이 다하는 데까지 치열하게 각자의 욕망을 추구하다 갈 때 되면 가는 것이 인간의 삶 아닌가?

나 역시 그 욕망의 일부일 뿐이며 꿈틀거리고 발버둥 치다 가는 일원일 뿐이다.

우리 모두 대부분 다 그런 존재들 아닌가?

예술의 최종 목적과 기준

그는 무엇에 끌리고, 어떤 부분을 좋아하는 것일까? 작품의 금전적 가치를 선망하고 좋아하는 것일까? 작품의 유명세와 권위에 압도당하는 것일까? 아니면 그 안에 내재돼 있는 예술혼과 미학적 가치를 좋아하는 것일까?

이것을 정확하게 알 수 있는 방법은 없다. 그 사람에게 질문한다고 해서 얻을 수 있는 답변도 아니고, 답변을 얻는다고 해도 그것이 사실 그대로라고 볼 수도 없다. 마치 "당신은 이성을 볼 때 무엇을 가장 먼저 보나요?" 하고 질문했을 때, "저는 마음과 눈을 봅니다."라고 하는 대답을 곧이곧대로 받아들이기는 곤란한 것과도 비슷하다.

그 안에 있는 예술성에 끌리는 것이라고 확신한다고 해도, 과연 진짜 그런 걸까? 스스로를 속이고 있는 것은 아닐까? 만약에 그 작품이 그렇게 유명한 작가의 작품이 아니었어도, 그렇게 비싼 작품이 아니었어도, 그 작품을 그렇게 좋아할 수가 있을까?

결국 인간은 돈이라는 권위에 굴복하는 존재이다.

드라마 〈돈의 화신〉 대사 중에 이런 게 있었다. "세상에 돈으로 안 되는 것은 없다. 만약에 안 되는 것이 있다면, 그것은 액수가 부족한 것일 뿐이다."

명대사이다. 마찬가지로 권위에 굴복하지 않는 인간은 없다. 만약에 그런 사람이 있다면 그 권위가 부족할 뿐인 것이다. 권위는 곧 돈이고 돈은 곧 권위이다.

예술은 자본에게 1초 만에 무릎 꿇는다

대한민국 최고의 예술가가 대한민국 최고의 재벌 회장을 찬양하고 문학적 감성 가득한 최고의 표현으로 칭송하는 모습에서는 내가 다 얼굴이 화끈거리고 민망해서 숨고 싶었다. 그래도 한국 최고의 예술가라는 사람이 이렇게까지 해야 하나 하는 생각이 든 것이다.

물론 나에게 최고의 자본과 맞장 뜨겠냐고 하면 당연히 나는 그럴 용기가 없음을 자백한다. 나는 더 빨리, 양말도 안 신고 뛰쳐나가서 슬라이딩으로 0.5초 만에 꿇을 것이다. 다른 예술가들도 마찬가지이다. 누구도 그럴 수밖에 없고 그것을 가지고 뭐라 할 수는 없다. 하지만 상징적 의미를 가지고 있는 최고의 예술가라면 그럴 수 없다. 내가 그의 위치라면 나는 자본 앞에 그렇게 대놓고 엎드리지는 못하겠다. 그것은 나의 자존심만이 아니라 전체 예술가들의 자존심이 걸린 일이기도 하기 때문이다.

사람들이 안 보는 데라면 넘어지는 척하면서 어쩔 수 없이 숙일지언정, 최고의 예술가라는 타이틀과 체면이 있는데 사람들에게 보라고 대놓고 그리할 수는 없다. 부끄러워하기는커녕 오히려 더 당당하다. 가식적인 아부가 아니라 진심에서 우러나오는 충정이자 충심이기에 그런 모습이 더 아름답다고 생각하는 것 같다.

하긴 그가 그런 큰 성공을 이루기 위해서는 자본의 도움이 필수였을 테고, 큰 은혜를 잊고 배신하는 것은 금수만도 못한 인간일 것이다. 다른 각도에서 보면 그는 자신의 체면보다 자신을 키워준 이에 대한 은혜와 의리를 더 소중히 여기는 참 괜찮은 사람일 수도 있다.

이해를 하려 하면 이해가 된다. 여기에 예술가의 딜레마가 있다. 자본의 성은을 받을 수밖에 없는데 자존심을 세우려하면 배신자가 될 수도

있다.

그런 것이지 뭐. 뭘 그렇게 예술이, 예술가가 대단한 것이라고. 예술은, 예술가는 자본에게 종속되고 자본에 의해 선택되고 세워지는 그런 존재인 것이다.

14 예술가의 실체
이미지와 본체 사이의 거리

이미지와 본체 사이의 거리

이중섭이나 빈센트 반 고흐 등 우리에게 널리 알려진 미술사 레전드들의 실제 삶은 우리가 널리 알고 있는 것과는 많이 다르다. 그들 또한 실제로는 보통 사람들과 크게 다르지 않았을 것이며, 조금 다른 부분이 있다면 크게 부각되고 그럴듯한 이야기로 사람들이 좋아하도록 더욱 드라마틱하고 숙연해지게 편집된 것이다.

그래야 장사가 되니까. 그렇게 분위기를 만드는 사람들이 처음에 조금 있으면, 나중에는 저절로 자신들의 이익과 상관없어도 스스로 팬이 되어서 그 흐름에 동참하고 스토리 메이킹에 참여해서 확대 재생산하는 열성

추종자 군중들이 생겨난다.

우리들의 이야기도 그러지 아니한가? 내 이야기도 한두 다리만 더 건너면 완전히 다른 이야기로 재탄생하는 경우 말이다. 별거 아닌 일들이 거창한 무용담처럼 부풀려지기도 하고, 내가 하지도 않은 일인데 내가 한 것처럼 알려지기도 한다. 알고 보면 사기꾼인데 좋은 사람이라고 소문이 나기도 하고(일류 사기꾼은 그렇게 만든다.), 별로 나쁜 짓 한 것도 없는데 쳐 죽일 놈으로 소문이 나기도 한다(마녀사냥).

세상 그 어떤 위인들과 종교의 성인군자들도 예외일 수 없다고 생각한다. 세종대왕과 이순신 장군의 이미지도 어느 정도는 포장이 되었을 것이다. 그들의 존재와 업적이 허구라는 것이 아니라, 그들의 실제 삶도 바로 옆에서 보면 보통 사람들의 삶과 큰 차이가 없었을 것이라는 말이다.

그러니까, 그들 또한 보통의 사람들이 가지고 있는 내밀한 찌질함과 약간의 비열함 등을 아주 약간씩이라도 가지고 있었을 것이란 말이다. 예를 들자면, 바른 소리만 하고 맘에 안 드는 신하가 얄미워서 뒤통수를 한 대 빡 때렸을 수도 있는 것이고, 원균과의 권력 투쟁에서 승리하기 위해 꼼수를 생각해본다거나 하는 정도 말이다. 그들도 인간적인 비인간적임이 아무리 조금이라도 있었을 것이다. 하지만 우리가 그들을 떠올릴 때는 완전무결한 성인군자의 이미지로 떠올리지 않는가?

부유하는 지배자. 시뮬라크르

시간이 지나면 그렇게 되는 것이다. 나쁜 사람으로 규정된 사람은 그냥 전체가 뼛속까지 나쁜 놈으로, 좋은 사람으로 평가된 사람은 흠결 없는 완전한 성인으로 이미지화 되는 것이다.

사실 나는 이순신 장군의 "나의 죽음을 적에게 알리지 마라." 멋있고 숙연해지는 이 일언은 후대에 추가되어 만들어졌을 확률이 매우 높다고 추측한다. 녹음기가 있었던 것도 아니고 그것이 사실이라고 누가 증명할 수 있는가? 물론 사실이 아니란 것도 증명할 수 없지만. 이순신 장군이 노량해전에서 그렇게 전사하지 않았다는 가설과 주장도 있지 않은가?

거북선의 실체와 어디까지가 사실이고 어디서부터는 상상인가의 여부도, 어렸을 때는 당연한 진실로 받아들였었다. 하지만 철이 들고 머리가 굵어지고 나서부터는 마냥 그대로 다 받아들일 수는 없다. 거북선의 디자인은 내가 보기에 전함보다는 하나의 예술작품에 가깝다. 전투에 나가서 파손될 배에 멋진 용머리 조각상을 정성 들여 깎아서 붙일 필요와 여유가 있었을까? 한정된 자원과 에너지를 합리적으로 분배하고 우선순위에 따라서 과감하게 취사선택을 하는 것이 리더의 역할이다. 수많은 부하들의 목숨이 걸려 있는 전투를 이끌 배를 만드는데, 멋있는 디자인이 중요했을까? 조금의 수고라도 아껴서 효율성과 내구성과 전투력을 높이는 게 더 중요하지 않았을까?

역사적으로 정확한 증거를 요구하고 파고 들어가다 보면, 자료가 확실치 않고 상상과 조합이 되면서 애매해지는 부분들이 있을 것이다.

온화한 이미지에 잘 생긴 서양 백인 남자의 모습으로 우리에게 각인된 예수님의 모습에 대해서도, 실제의 모습은 그렇지 않다고 주장하는 종교학자와 역사학자들도 있다.

2000년경 영국 BBC 방송국에서는 예루살렘 부근에서 발견된 1세기 팔레스타인 사람의 두개골을 바탕으로 최근의 법의학적 지식과 컴퓨터 기술을 동원하여 역사적 예수에 가까운 얼굴 모습을 합성 발표한 일이 있다. 뭉뚝한 코에 까만 곱슬머리, 짙은 갈색의 피부를 한 전형적 농사꾼의 모습이었다. – 오강남 『예수는 없다』

성경에서도, 마구간에서 태어나 가장 미천한 인간의 모습으로 이 땅에 오신 예수에 대해서 이렇게 묘사하고 있다.

"그는 … 고운 모양도 없고 풍채도 없은즉 우리의 보기에 흠모할 만한 아름다운 것이 없도다." – 「이사야 53장 2절」

충격과 상처를 받거나 부정하며 나를 비난할 사람들이 많이 있겠지만, 진실은 우리의 믿음을 배신할 수도 있는 것이다. 그렇다면 나는 진실을

아느냐? 나도 모른다. 그 누구도 마찬가지이다. 모두가 각자의 믿음 또는 의심을 가지고 있을 뿐이다. 다만 확실한 진실은, 당연한 것이 당연한 것이 아니고 강하게 이미지화된 것들이 실체와는 많이 다를 수도 있다는 것이다. '시뮬라크르'가 우리들의 삶을 지배한다. "진실은 저 너머에." 이 명언이 가장 진실을 함축하는 말이다.

예술가에 대한 환상

영화 속에서의 이상화된 러브 스토리가 현실에서 존재하는가? 영화는 〈남자의 향기〉이지만 현실은 홍상수 감독의 영화다.

물론 각자 사연은 구구절절하고 영화 같은 스토리가 있기도 하지만, 각자의 입장에서 선택된 기억은 왜곡되고 아름답게 윤색된다. 영화 속에서는 순수하게 헌신적으로 모든 것을 바치고 목숨을 걸고 운명 같은 사랑을 한다. 하지만 현실에서는 데이트 비용 혼자서 독박 쓰는 것 같다고 열 받아하고, 바람피우다 걸려서 싸우고 헤어지고, 헤어진 후에 비싼 선물 준 거 아까워하고 어떻게 하면 돌려받을 수 있을까 궁리하고 하는 것처럼, 보통 사람들의 삶과 러브 스토리는 영화나 드라마가 심어주는 환상과는 거리가 멀다.

작가의 삶과 작업실 내부의 풍경도 마찬가지이다. 작가의 작업실도 그냥 보통의 직장인들과 같은 일터인 것이다. 조금 부지런한 사람이 있고 조금 더 게으른 사람이 있고, 처음엔 재미있었을지 몰라도 계속 하다 보면 지겨워지고 지겨워도 일이니까 해야만 하고, 그런 거다. 막 영감을 받아서 접신한 듯 하는 작업은 예전에 어떤 작가의 작가 노트에서 본 적은 있지만, 내 주변에서 실제로 본 적은 없다.

사회성이 결여돼 있거나 자기 신념이 특별히 완고한 작가들이 있는 것은 사실이다. 하지만 생활인으로 살기 위해서는 계속 똥고집부린다고 통하는 것이 아니란 사실쯤은 다 안다. 때로는 내키지 않고 자존심 상해도, 타협하고 받아들여야 하며 때로는 무릎 꿇어야 하는 일도 있다는 것을 우리는 모두 알고 있다.

사람들이야 그런 이미지와 편견을 가지고 있어도 어쩔 수 없지만, "진정한 작가의 모습은 세상의 기준과 상관없이 고독하게 가는 리베로의 모습이야. 그런 멋이 있어야 진정한 예술가지." 하고 생각하고 자유분방한 삶을 실천하는 작가가 있다면, 그 생활 오래 못 간다. 몸과 정신이 망가지고 폐인이 되거나, 살기 위해 예술을 포기해야 되거나 둘 중 하나다. 대학생일 때나 그런 광기의 예술가 흉내를 내본다고 폭음도 하고 막 살아보고도 하지만, 졸업하고 프로 작가의 길을 선택한 이가 그런 겉멋을

부릴 여유가 있을 만큼 우리 사회가 그렇게 녹록치 않다.

스토리 텔링의 위력

어떤 전시장에 가면 (보통 미술관에서 하는 블록버스터 전시) 전시를 해설해주는 '도슨트'라는 직업이 있다. 요즘에는 스타 도슨트도 있고, 도슨트의 실력과 명성에 따라 관객 실적이 몇 배나 차이가 나는 경우도 있다. 모든 전시마다 다 도슨트가 있는 것은 아니지만, 어떤 전시에서는 완성도를 채우는 핵심 요소가 되기도 한다.

유명하고 실력 있는 도슨트는 잘 생긴 외모와 좋은 목소리 같은 인기 요소를 가지고 있기도 하지만, 그것들은 덤으로 가지고 있는 부차적인 요소이다. 전시를 재미있게 설명해주는 능력이야말로 도슨트에게 있어 가장 중요한 능력일 것이다. 없는 감동도 만들어내고, 관객으로 하여금 "무언가 오늘 내가 제대로 된 예술 감상 한번 했다!"는 만족감을 줄 수 있다면 실력과 경쟁력이 있는 도슨트일 것이다.

여기서 도슨트의 딜레마가 발생할 것이다. 재미있어야 하니까. 감동스러워야 하니까.

사람들은 예술작품이나 예술가에게 무언가 영화같이 극적인 사연과 스토리를 원하고, 그런 상품이 잘 팔린다. 자연스럽게 드라마틱한 스토리들이 형성된 작가들도 있겠지만, 인간 삶의 이야기라는 것이 대부분 과장되고 여러 필터에 의해 각색되는 것 아니겠나? 억지 스토리를 만들어내는 작가들도 있고, 있는 스토리도 여러 조미료가 들어가고 부풀려지기 마련이다. 모든 예술가들이 다 어렵게 살았어야 하고, 고난을 극복했어야 하고, 부모님이 일찍 돌아가셨어야 하고, 반항아적 청소년기를 보냈어야 하고, 여러 이성을 만나고 이혼을 몇 번쯤 했어야 하는 것은 아니지 않나? 예술가들도 예술가이기 전에 사람이고, 그들의 삶도 보통 사람들의 삶과 별반 다를 것 없다.

　그런데 많은 사람들은, 예술가라면 뭔가 비범하고 또라이의 광기 같은 것이 있어야 하고 보통 사람과는 다른 무언가가 있어야 한다고 생각한다. 격정적인 삶을 살다 갔다는 위대한 예술가들의 과장된 스토리가 그런 편견들을 강화시킨 측면이 있고, 그런 편견과 사람들의 요구와 기대가 예술가들의 삶을 더욱 과장시키고 극대화시키고 허구적 요소를 펌프질해 나중에는 진실과 허구의 경계선이 흐릿해지게 만든다. 그런 스토리들이 작품에 아우라를 더욱 형성시키는 것은 사실이지만, 꼭 그런 스토리들이 있어야만 하는 것은 아니지 않나?

아무런 배경 설명이나 스토리 없이도 작품 자체로 훌륭한 작품들도 있다. 하지만 그런 작품은 적고, 사람들마다의 주관성의 차이가 크다. 작품 자체로는 도무지 무언지 알기가 어렵고, 잘한 것인지 못한 것인지도 판단하기가 애매한 현대미술에서, 그나마 이해가 쉽고 감동을 얻을 수 있는 포인트가 작품의 배경과 작가의 스토리일 것이다. 그런데 우리가 책에서 읽어서 알고 있거나 또는 도슨트로부터 들어서 알고 있는 것들 중 어디까지가 진실일까?

그것을 정확히 아는 것은 불가능하다. 하지만 상당 부분 진실에서 멀어지게 돼 있다는 것은 알 수 있다. 결국은 이미지(시뮬라크르)인 것인데, 연예인이나 정치인들에게서 사람들은 자신이 가지고 있는 자신의 믿음, 그 이미지를 소비하는 것과도 같은 것이다.

도슨트의 딜레마

여기서 도슨트의 고민이 발생하고 그 지점이 실력을 평가하는 포인트가 될 것이다.

재미없는 진실을 전달할 것인가? 재미있게 가공한 판타지를 전달할 것인가? 조미료를 뿌리고 각색을 한다면 어디까지가 허용되는 것일까?

재미가 없더라도 있는 그대로의 진실만 전달해야 한다고 생각하는 고

지식하고 정직한 도슨트라면 살아남지 못할 것이다. 실력 없는 낙오자가 되는 것이다.

알고 보니 도슨트가 너무 양념을 많이 치고 거의 없는 사실을 만들다시피 했다고 해서 배신감을 느낄 것까지는 없다. 그것이 그들의 일이고 누구라도 그 일을 하게 되면 그렇게 할 수밖에 없다. 사람들이 그것을 원하고 그런 것들이 팔리는데, 그쪽을 연구하고 사람들의 입맛에 맞게 내놓는 것은 욕할 것도 그다지 비윤리적인 것도 아니다. 명백한 거짓말이 들어간다면 그것은 문제가 되겠으나, 따지고 보면 약간의 과장과 명백한 거짓말 사이에는 뚜렷한 경계선이 없다. 시간이 지날수록 무엇이 사실이고 무엇이 거짓인지 구별하는 것은 매우 어렵게 된다.

영화와 현실의 간극

조선 말기 화가 장승업을 소재로 한 〈취화선〉 영화도 그렇고, 로댕의 제자이자 내연녀였던 불운의 천재 조각가라고 사람들에게 입력된 까미유 끌로델의 삶을 다룬 〈까미유 끌로델〉 영화도 마찬가지다. 예술가를 소재로 한 영화들은 주인공만 바뀔 뿐이지 분위기와 내용은 거의 비슷하다. 천재성, 광기, 외골수적 고집, 주변과의 불협화음, 자유분방하고 방

탕한 생활, 비극적 종말… 사람들이 가지고 있는 환상과 열망에 한 걸음도 벗어나지 않게 부합하고 그 수요와 욕망을 배부르게 충족시킨다. 그리고 사람들은 그런 영화들을 통해 예술가에 대한 이미지와 통념을 더욱 강화해나간다.

장 미셸 바스키아의 삶을 다룬 〈바스키아〉도 그렇고, 잭슨 폴록의 생애를 다룬 〈폴락〉도 그렇고 프리다 칼로의 생애를 소재로 한 〈프리다〉도 그렇다. 이외에 전설적인 예술가의 삶을 소재로 한 수많은 영화들은 협동심 아름답게도 하나같이 그 클리셰로 돌진한다. 그 영화들을 모조리 다 본 것은 아니지만 전부 다 그 클리셰 안에서 전개될 것이라는 데 내 작품 한 점을 건다.

예술가들은 항상 클리셰를 벗어나기 위해 발버둥을 치는데, 사람들이 떠올리는 그들에 대한 이미지는 대단히 일관적이고 클리셰적이다. 이것도 참 재미있는 아이러니이다.

물론 영화는 그것 자체가 하나의 작품이자 예술이고 허구의 세계이기 때문에 그것 자체로 아름답고 감동스럽다면 충분히 가치가 있다. 거기다 대고 꼬치꼬치 따지고 얼마나 사실에 부합하느냐고 추궁하면 영화를 만드는 사람 입장에서는 짜증나고 황당한 일일 것이다. 아무리 실존 인물과 사실을 토대로 한 영화라고 해도, 영화는 영화일 뿐이다. 영화 자체의 예술성을 추구하고 최대한 많은 사람들이 보게 하는 것이 영화의 목적이

다.

따라서 그런 영화들을 비판하고 앞으로도 계속 반복될 그런 영화들을 막으려는 게 아니다. 영화는 영화로서 재밌으면 된다.

하지만 "사람들은 영화가 심어주는 이미지와 현실을 혼동하고 일치시키고, 영화는 또 사람들의 기대와 요구에 부응하고, 사람들은 또 영화를 보고 확인하고 강화시킨다."는 사실 또한 생각해볼 만한 가치가 있다.

시중에 나와 있는 대부분의 예술가에 대한 책들도 거의 마찬가지라고 본다.

보통의 작업 방식

보통의 프로 작가들은, 최대한의 효율성과 속도를 추구하면서 작업실의 한도 내에서 작품들을 여러 개 펼쳐놓고 동시에 진행한다. 이거 하다가 저거 하다가 왔다리 갔다리 하면서 진행한다는 뜻이다. 1단계부터 10단계까지의 공정을 10개의 작품 각각마다 처음부터 끝까지 반복하느니, 10개의 작품을 동시에 펼쳐놓고 단계를 맞추어 진행하는 것이 효율성과 속도, 재료비 절감 차원에서 훨씬 수월하다. (작업 공정이 1단계에서 끝나는 작품이라면 하나 하나 각개격파식으로 진행을 할 것 같기는 하다.)

이 이야기를 듣고, "아니 예술을 그렇게 일처럼 기계적으로 해? 한 작품을 놓고 진지하게 고민하고 씨름하며 혼을 불어넣는 거 아니었어?" 하고 말하는 사람을 본 적이 있다. 아마도 많은 사람들이 예술가의 작업실 광경을 그와 같이 상상할 것이다. 밥도 안 먹고 술만 먹으며 자유롭게 폐인처럼 살다가 갑자기 영감을 받으면, 눈빛에 불덩이가 일며 다른 사람으로 변해 예술혼을 활활 불태우며 산고의 고통을 거쳐서 작품을 그렇게 생산해낸다고. 보통 사람들은 그런 이미지들을 많이 갖고 있다. 다 영화 속 풍경이다. 사람들은 영화나 미디어가 우리들의 머릿속에 심어놓은 환상과 그것과는 전혀 다른 현실을 잘 구분하지 못할 때가 많다.

조수가 다 했다고?

몇 년 전 이 문제와 관련해 조영남 사건이 사회적으로 관심을 끈 적이 있었다.

조수를 쓰는 작가가 있겠고 그러지 못하는 작가가 있다. 그것의 이유는 예술관이나 양심의 문제 등이 아니라 자금력이 99퍼센트이다. 어떤 작업은 기법의 난이도 문제 때문에 조수를 쓰고 싶어도 도저히 불가능한 경우도 있을 수는 있겠다. 하지만 조수를 쓸 수 있는 경제적 여력이 되고 물리적으로 다른 사람의 손을 통해 완성될 수 있는 작업의 경우에는 거

의가 다 조수를 쓴다고 보면 된다.

어떤 작가와 평론가는 다른 사람의 손을 빌린 작품은 진정성과 작품의 오리지널리티가 결여된 것이라고 아직까지도 강하게 주장하는 경우도 있다. 작가의 경우는 그가 조수를 쓸 형편이 안 되거나 도저히 쓸 수가 없는 작업이어서 자기의 행위만 정당화하는 것이다. 자기는 힘들게 몸 망가져가면서 조금씩밖에 못 생산해내는데, 누군가는 조수를 써서 휘리릭 휘리릭 많이 생산해내고 잘 파니까 열 받을 만도 하지. 나도 열 받는다. 그리고 그 평론가는 아직까지도 작품의 서사성과 신화성, 작가의 신체성과 손맛에 대한 동경과 미련이 남아 있는 것이다. 평론가들도 각자의 기준을 가지고 있는 것이기 때문에 그렇게 생각하는 사람에게 뭐라 할 수는 없다. 하지만 (잘 나가는) 작가들의 조수 사용을 당연시 여기고 현실을 받아들이는 평론가들이 훨씬 더 많은 것이 현실이다.

어떤 사람이든 자기의 상황을 합리화하게 되어 있다. 굳이 뒤샹과 앤디 워홀의 권위와 말까지 빌려 오지 않아도 된다. 박서보가 예전에 "조수가 다 한다."는 비판에 대해, 남의 손을 통해 진행이 되고 완성이 돼야 자신의 작업 취지에 맞다고 작업에 대해 설명하는 것을 본 적이 있다. 그것 또한 다른 사람의 손을 통해 작업한 자신의 작품이 공격받는 것에 대해 개발한 논리일 뿐이다.

그냥 간단하게, 조수 고용할 돈 있고 그렇게 해서 만들어진 작품이 잘 팔린다면 그렇게 하는 것이고, (잘 팔리고 바쁜 작가들은 대부분 그렇게 한다.) 사람 쓸 형편이 안 되면 자기가 하는 수밖에는 없는 것이다.

예술지상주의와 예술순수주의

나는 직업이 예술가이고 예술을 좋아하지만, 그것을 굉장히 신성시하고 순수하게만 접근해야 한다는 식의 예술지상주의는 아니다. 충성의 대상으로도 보지 않는다. 그것을 대하는 생각과 방식은 각자마다의 것이고 선택일 뿐이다.

그리고 지금에 와서는 예술의 종류나 영역을 정확하게 규정하고 구분하는 것이 불가능하기도 하고, 어떤 식의 작업은 조수를 써도 되고 어떤 식의 작업은 안 된다는 것 또한 파고 들어가면 애매해지고 앞뒤가 안 맞게 된다. 어떤 작업은 조수를 써도 되고 어떤 작업은 조수를 쓰면 안 되는 것인가? 도저히 혼자서는 할 수가 없는 대형 조각 작업은 조수를 써도 되는 것이고 혼자서도 충분히 할 수 있는 작은 회화 작업은 조수를 쓰면 안 되는 것인가? 그렇다면 그 딱 중간에 위치하는 중형 부조 작업은 써도 되는 것인가? 안 되는 것인가? 안 된다면, 어디서부터 써도 되는 것인가? 조수를 쓸 수밖에 없고 써도 되는 마지노 선이라는게 있다면 그 선

을 간신히 넘긴 작업은 조수를 써도 되는 것이고 그 선에 미세하게 못 닿은 작업은 조수를 쓰면 안 되는 것인가? 혼자서는 불가능한 대형 작업은 조수를 쓸 수밖에 없을 텐데, 그렇다면 소형 작업 100개는 쓰면 안 되나? 일의 양은 소형 작업 100개가 훨씬 더 많을 텐데? 이렇게 애매해질 수밖에 없는데, 어떤 작가는 조수를 쓰면 안 된다고 하고 어떤 작가는 애써 숨기고 어떤 작가는 조수를 쓴다고 욕을 먹는다.

나의 경우에는 지금껏 조수를 써본 적이 없다. 그런데 나도 좀 쓸 수 있었으면 좋겠다.

지금까지의 내 작업들은 내가 계획하고 그리고 있는 큰 바운더리 안에서 일부에 해당하고, 내 작업을 이루는 요소 중 물리적인 부분 또한 작업의 일부분일 뿐이다. 삶은 유한하고 시간은 한정되어 있고 우리 모두는 선택하고 버리고 효과적인 방법을 찾는다. 나를 대체할 수 없는 부분은 내가 하는 수밖에 없지만, 도움을 받을 수 있는 '상황'이 된다면, 대신 해줄 수 있는 부분은 할 수만 있다면 당연히 도움을 받는 것이 낫다고 생각한다.

물질이 관념을 좌우한다

사람의 생각이나 가치관은 그 사람이 처한 물질적 환경을 정당화, 합리화하는 방향으로 형성되기 마련이다. 마르크스가 말한 대로, 정신이 물질을 규정하는 것이 아니고 물질이 정신을 규정하는 것이다.

조수를 쓰고 안 쓰고는 작가의 가치관의 문제라기보다는 결국 형편의 문제이다. 작품이 잘 팔리고 그로 인해 돈 걱정이 없는 소수의 작가는 조수를 쓰는 것이고, 그러지 못하는 대다수의 작가는 조수를 쓰고 싶어도 쓰지 못한다. 간혹 작품이 잘 팔리는 작가 중에서도 조수를 쓰지 않는 작가들이 있다. 그들도 가치관이 우선은 아니라고 생각한다. 가치관은 자신의 행동을 합리화해주는 쪽으로 만들어지기 마련이다. 그들의 작업은 조수를 쓸 필요가 없게 품이 적게 드는 작업이거나, 조수를 쓰고 싶어도 기법의 난이도 때문에 쓸 수가 없는 작업이거나 아니면 그들은 작업을 정말로 즐기는 것 같다.

이러한 진실을 알게 됐을 때 갖게 되는 사람들의 충격과 배신감도 이해한다. 하지만 인간은 어떠한 상황에서도 결국 적응하게 되어 있다. 상처가 크고 혼란스러울 수도 있지만 주변을 살펴보고 다른 사람들은 어떻게 받아들이는지 눈치를 봐서, 남들도 현실을 받아들인다면 자신도 빨리 적응하는 수밖에 달리 방법이 없다. 혼자서 우기고 그 배신감을 유지한

다고 해서 바뀌는 것은 없다. 외로워지고 시대에 뒤떨어진 고지식한 감성을 갖고 있는 사람으로 치부되기 쉽기 때문이다.

결국 중요한 것은 작가가 직접 했느냐 아니냐가 아니다. 그 작가가 권위를 가지고 있는 작가인지가 중요한 것이다. 권위를 가지고 있는 작가의 작품이라면 그 어떤 방식으로 작업을 했든지 간에 인정을 하는 수밖에 없다. 앤디 워홀이나 제프 쿤스, 데미안 허스트, 무라카미 다카시 처럼 공공연하게 대놓고 조수를 썼든지 아니면 수많은 대가들처럼 은밀하게 조수를 썼든지 간에 그것이 결국 인정된 것이라면 받아들이는 방법 외에는 다른 방법이 없다. 커다란 권위는 사람들의 저항선을 조금씩 침식시키고 결국 함락해버린다. 결국 중요한 것은 인정된 권위를 가지고 있는가이다. 분노와 비판은 아직 권위를 획득하지 못한 힘없는 작가들을 향할 뿐이다. 사장에게서 걷어차이고 김 대리 찾는 것처럼 말이다. 우리의 샌드백 김 대리, 견디다 못해 회사 때려쳤댄다. 김 대리가 회사를 나갔으니 조 대리가 필요했던 것이다. 어떻게 보면 조영남은 그렇게 김 대리의 역할이자 희생양이었던 것이다.

무아지경의 요건

거의 작품과 일체가 되며 흠뻑 몰입하게 될 때가 있다. 작업을 하며 완전히 빠지고 몰입을 넘어 무아지경의 단계에 이르는 경우인데, 그런 경험은 굉장히 짜릿하고 뿌듯한 기억이다. 무언가에 내 열정을 바치고 순수했던 내 자신이 대견스럽고 보람된 일이기도 하다. 우리는 모두 그런 것에 대한 열망이 있다. 그렇게 하는 사람에 대한 부러움과 동경이 있고 그렇게 하지 못하는 자신에 대한 자책과 죄책감이 있다. 〈록키〉나 〈내일의 죠〉, 〈백엔의 사랑〉 등 수많은 복싱 소재 영화들은 사람들의 가장 원초적이고 순수하다고도 할 수 있는 그런 심리를 자극한다.

그런 감성이 가장 강하고 그것에 이끌리고 그런 것에 인생을 걸려 하는 사람들이 예술가들이다. 그런데 항상 영화와 현실의 괴리가 있듯, 이상과 현실의 간극이 있다.

그것은 작가의 의지와 예술관에 의해서 그렇게 되는 것이 아니다. 하루 하고 마는 작업이 아니라, 매일 하는 작업이 할 때마다 그 단계에 가려면 여러 가지 요건들이 충족되어야 한다.

첫째, 작품의 진행 방식이 온 몸의 근육을 골고루 밸런스 있게 쓰도록 이끄는 것이어야 하며 적절한 에너지를 요구해야 한다. 예를 들어 똑같

이 10시간을 작업해도, 나른한 것이 기분 좋게 땀이 흐르는 작업이 있고, 과부하 걸리고 완전히 번아웃되는 작업이 있다. 후자의 작업이라면 아무리 정신력이 강해도 지속적으로 오래 못한다.

둘째, 작가의 체력이 뒷받침되어야 한다. 똑같은 일을 어떤 작가는 15시간 하고도 쌩쌩하고 어떤 작가는 6시간 하고도 녹초가 된다. 이것은 정신력하고는 거의 상관없는 타고난 체력의 문제이다. 허리디스크 환자가 아무리 일을 더 하려고 해도 몸이 안 따라줘서 할 수 없게 되는 것과도 비슷하다. 디스크 환자 보러 정신력이 약하다고 할 수는 없지 않은가?

셋째, 그 일이 하는 사람에게 재미가 있고 쾌감이 있어야 한다. 이 부분도 작가의 의지와는 상관이 없는 부분이다. 어떤 영화를 내가 재밌게 보고 싶다고 재미있게 보고 재미없게 보고 싶다고 재미없게 보는 것이 아니지 않나?

미술을 벗어나서 배우나 뮤지션, 댄서들의 일이 아마 그런 것들에 가장 근접하지 않나 싶다.

미술에서는 그렇게 크게 총 3가지의 요소가 맞아 떨어지지 않으면, 완전히 몰입한 상태로(무아지경) 긴 세월 지속적으로 그 일을 하는 것은 거의 불가능하다. 그런데 일을 할 때 그런 것들을 다 고려해서 찾고 선택하지는 못한다. 그렇게 해서 찾는다고 얻어지는 것도 아니다. 그냥 뽑기처럼 얻어 걸리는 것이다. 하다 보니 마침 그런 요소들이 맞아 떨어져 있는

것이다. 그런 일을 하고 그 일로부터 수입이 얻어지는 작가라면 참 운이 좋고 행복한 사람일 것이다.

대부분의 작가들은 그 중에 몇 가지가 안 맞거나 다 안 맞아도 그냥 참고 하는 데까지 하는 수밖에 없다. 그러다가 몸에 탈이 나기도 하고, 망가져서 더 이상 할 수 없게 되기도 하고 그런 것이다.

그러니 초인 같은 의지력과 정신력을 너무 과시할 것도 없고, 자신의 부족함과 나약함을 너무 자책할 필요도 없다. 그것은 의지력과 정신력으로 잘 포장이 된 것이고 나약함으로 낙인이 찍힌 것일 수도 있는 것이다.

15 아름다운 명분

가짜 이유를 잘 만들어 내는 것이 진짜 실력이다

본질은 항상 숨어 있다

항상 그렇지만 이익의 크기가 크고 첨예한 사업일수록 진짜 이유는 감춰지고 드러나지 않는다. 얼굴마담으로 드러나는 이유는 우아하고 고급지다. 어마어마한 권위와 자본의 힘을 어깨에 올려놓고 있어서, 그것을 접하는 사람은 미리 기가 죽어서 심리적으로 납작 엎드리게 되기 마련이다.

작품성, 예술성을 가지고 최대한 어렵게 잔뜩 폼 줘서 이야기하면, 뭔가 내가 속고 있는 것 같은 직감이 든다고 해도 제대로 반박할 수 없거나 반대할 힘이 없으니 그것을 받아들이는 수밖에 없다. 반박할 수 있거나

반대할 힘을 가진 사람이 누가 있는가? 없다.

진짜 이유와 가짜 이유

소쉬르가 말하기 시작해서 보드리야르가 업그레이드 시키고 정립한 개념인 기호, 기표, 기의, 시니피앙, 시니피에, 시뮬라크르, 시뮬라시옹.

어렵고 왠지 뭔가 더 있는 것처럼 느껴지는 이 단어들은, 결국 쉽게 이야기하면 진짜 이유와 가짜 이유를 말하고 있는 것이다.

기호 ≒ 시뮬라크르 ≒ 껍데기 ≒ 가짜 이미지 ≒ 가짜 이유

기표 = 시니피앙 ≒ 이름, 명칭

기의 = 시니피에 ≒ 본질, 실체 ≒ 진짜 이유

시뮬라시옹 → 시뮬라크르의 동사형

진짜 이유는 감추어져 있고 바지 이유가 진짜인 양 행세를 하고 있는 경우는 세상에 굉장히 많다. 보통, 진짜 이유는 좀 부끄럽고 추악하거나 자존심이 상해서 인정하기 싫거나 들키기 싫고 노출되면 치명적인 경우가 많다. 그리고 가짜 이유는 더 근사하고 그럴듯해 보이고 더 매혹적이며 설득력이 있는 경우가 많다. 가짜 이유를 보통 '명분'이라고 하기도 한

다.

정치인들이 겉으로 내세우는 명분, 연예인들의 이혼이나 이별 사유, 남자가 여자를 잠자리로 유혹할 때 쓰는 말, 현대 사회의 모든 광고들….

가짜 이유를 꼭 나쁘게만 볼 필요는 없다. 굳이 들추어내서 좋을 것 없는 판도라의 상자를 적당히 막아주기도 하고, 세상을 아름답게 덧칠해주고 팩트 폭력의 고통과 괴로움을 줄여주기도 한다.

많은 경우 우리는 알고도 속는 척 할 때도 있고, 환상적으로 즐겁게 속아줄 수 있도록 좀 더 그럴듯하고 멋있는 가짜 이유를 요구하기도 한다. 매력적인 가짜 이유를 잘 만들어내고 당당하고 천연덕스럽게 말하는 재주는 세상을 살아가는 매우 중요한 경쟁력이자 센스이다. 바람둥이의 필수 요건이기도 하다.

물론 어떤 경우에는 용납할 수 없을 만큼 비도덕적이고 파렴치한 가짜 이유도 있다. 하지만 세상 모든 것이 다 그렇듯이 두 경우가 분별하기 쉽게 딱 구분돼 있는 것이 아니고 그라데이션으로다가 절묘하고 아름답게 연결되어 있다. 따라서 중간 어디쯤에서는, 이것이 귀엽게 봐줄 수 있는 정도인지 아니면 너무 뻔뻔스럽고 위선적인 것인지 애매할 때가 많다. 어떤 사람의 똑같은 행동을 보고 관점에 따라 각각의 사람들이 완전히 다르게 평가하는 것도 이런 이유이다.

미술에서 느끼는 감동이라는 것도, 결국은 가짜 이유의 예술적 승화인 경우가 많다.

"이름값이 높은 작가니까.", "이미 위대한 작가로 결론이 나 있으니까.", "인정을 안 하기엔 너무 큰 권위를 가지고 있고, 작품 값이 압도적으로 비싸니까.", "잘난 척하고 싶으니까." 등의 진짜 이유는 불투명 페인트칠을 하고, 기상천외한 방법들로 가짜 이유를 만들어낸다. 그것들이야말로 진정 창조적이고 예술적이다.

문학적 감성을 총동원하기도 하고, 난해한 철학적 이유를 동원하기도 하고 때로는 누구도 이해할 수 없는 몽환적인 말로 그저 분량을 채우기만 할 때도 있다. 말하는 사람도 그것이 바지 이유인 것을 인지한 채로 말하기도 하지만(거짓말), 때로는 말하는 사람조차도 스스로에게 완전히 속아서 그것이 진짜 이유라고 생각하면서 말하기도 한다(허언증).

여기까지 오면 그것이 진짜 이유인지 가짜 이유인지 정확하게 가려내는 것이 불가능한 지점에 이른다.

진짜 이유와 가짜 이유가 따로 구분되어 있는 경우도 있지만, 많은 경우 그것들은 붙어서 경계선이 흐려지고 무지개처럼 한 몸이 되기도 한다.

표현의 진짜 이유

영화 〈달콤한 인생〉에서 원수가 되어버린 두 명의 인물은 서로에게 '진짜 이유'를 묻는다.

"아니, 그런 거 말고, 진짜 이유를 말해봐!"

둘러대는 명분(가짜 이유) 말고 진짜 이유를 상대에게서 듣고 싶은 것인데, 상대의 똑같은 질문에 대해 자신이 대답할 때는 제대로 대답하지 못한다. 뭔가 답답하고 몽롱한 이유를 답변할 뿐이다. 그렇게 사람들은 진짜 이유를 알고 싶어하고, 때로는 그것을 짐작한 채 상대방의 실토를 듣고 싶어하지만, 그 자신이 대답해야 할 때는 진짜 이유를 제대로 말하지 못한다.

감상자와 컬렉터 입장에서 작품을 감상하고 구입하는 데 있어서도 진짜 이유와 가짜 이유가 따로 있을 수 있지만, 예술가가 표현을 하고 작품을 생산해 냄에 있어서도 진짜 이유와 가짜 이유들이 따로 있을 수 있다. 그리고 우리는 대부분 진짜 이유를 충분히 짐작하고 안다.

물론 가짜 이유를 믿고, 믿고 싶어하고, 진짜 이유를 보고 싶어하지 않는 사람들도 많다.

진짜 이유는 그것을 말로 꺼내 표현하고 나면 대부분 속물적이거나 천

박하고 저속하게 여겨지는 것들이다. 재물욕, 성욕, 과시욕 등. 그것이 인간 본연의 모습이기도 하지만 그것을 그대로 드러낸다는 게 무엇을 위한 솔직함인지, 솔직함을 위한 솔직함이 되어버릴 수도 있고 사실은 다 알고 있는데 그것을 구태여 꺼내서 확인하는 것이 뭐가 좋을 것이 있나 싶기도 하다.

그렇게 감추려 하는 진짜 이유는 결국 '리비도' 아니겠나? 그 지점에서 나는 프로이트의 주장에 꽤 동의한다. '리비도'라는 것은 프로이트 단계에서 좁게 해석해서 '성욕'에 국한해 해석할 수도 있지만, 아들러와 융의 단계에서 확장시켜 해석하면 모든 욕망들을 포함해서 '욕망' 그 자체를 의미하게 된다. 프로이트의 '리비도'의 원천은 쇼펜하우어가 말한 '의지'이고, 쇼펜하우어가 말한 '의지'는 목적도 방향도 의식도 없는 그저 막무가내로 날뛰는 '욕망'을 가리킨다.

예술가가 작업을 하고 작품을 만들어내는 것은, '표현 욕망'을 꺼내는 일이다.

그런데 딱 그것만 있는 것이 아니고, 나도 모르는 사이에 성욕이 표현 욕망으로 대체되기도 하고, 생존욕, 번식욕과 재물욕이 또한 그것으로 껍질을 바꾸기도 한다.

그렇게 '욕망'이라는 본질적이고 큰 카테고리 안에서 세부 욕망들이 딱

딱 구분되고 경계선이 그어져 있는 것이 아니다. 단어의 정의와 개념 상으로는 구분되어 있지만, 실제로는 어떤 욕망은 다른 욕망의 옷을 훔쳐 입고 나타나고, 어떤 욕망은 어떤 욕망과 붙어서 결국 한 몸이 되기도 한다. 그래서 딱 하나만 콕 찝어서 정확하게 제시할 수가 없다. 그것들은 연결되어 있고 결국 하나로 통합되기 때문이다.

결국은 돌고 돌아 '욕망'이라는 가장 진부하고 본질적인 단어로 회귀할 수밖에 없다.

그런 것들은 진짜 이유이지만 그것을 말로 꺼내기는, 꺼내더라도 천박하지 않고 세련되게 허용되는 범위 내에서 조절하기는 참 어렵다. 그닥 아름답지 만은 않은 진실을 마주해야만 하기 때문이다.

그래서 우리는 보기에 아름답고 듣기에 좋은 가짜 이유들을 만들어낸다. 그것은 보통 '명분' 내지는 '가치관' 그리고 말 그대로 '이유' 등으로 포장이 된다. 그것은 어떤 사람들에게는 그저 말하기 좋게 만든 가짜 이유로 간주되고, 어떤 사람들에게는 진짜 이유로 받아들여지기도 한다. 그것을 믿게 만들고 때로는 믿고 싶게 만드는 것이다.

표면 내부의 진짜 이유를 알아간다는 것은 나이가 들어가고 성숙해져 가는 일이다. 하지만 진실과 마주하는 고통을 느껴야 할 때도 있고, 그것을 원하지 않는 사람들에게는 피곤한 팩트 폭력이 될 수도 있다.

작업은 욕망을 드러내는 동시에
그것을 감추거나 포장하는 일이다

작업을 한다는 것은 욕망을 드러내는 동시에 그것을 감추거나 포장하는 일이다. 기본적으로 표현 욕망을 밑바탕에 두고 있지만, 그것을 보이고 설명할 때는 제각각이다.

욕망을 그대로 드러내는 일은 금기시되고 부끄러운 일이기도 하다. 사람들 앞에서 자위행위를 하는 것은, 야동 촬영이 아니라면 범죄이고 감옥에 갈 행위이다. 무책임한 솔직함이나 솔직함을 위한 솔직함은 또 다른 형태의 폭력이 될 수가 있고 그것이 목적이 될 수는 없다.

우리가 세상에 온 목적은 뭘까? 대단한 목적과 거창한 명분을 몸부림치며 찾지만, 그런 거 없다. 그냥 태어났으니까 사는 거다.

작업을 하는 멋있는 명분을 찾고 만들지만, 결국 나는 그저 직업으로 선택한 것이다.

내가 표현하는 일을 업으로 택한 것은 나의 욕망 때문이고, 심오해 보이려고 애쓰지만 결국 내가 표현하는 것도 결국엔 욕망 그 자체일 뿐이다.

모든 존재는 결국 욕망의 덩어리들인데, 내 작업도 그러함을 인정할

수밖에 없다. 결국 내 작업은 나의 자화상이자 우리 모두의 모습이 되어 버린다.

가짜 이유를 잘 만들어 내는 것이
진짜 실력이다

결국은 가짜 이유를 잘 만들어내는 것이 진짜 실력인 것이다. 상품을 팔 때도 그렇고 이성을 유혹할 때도 그렇지 않나? 완전 거짓말도 곤란하고, 순도 100%의 진짜 이유만 있다면 매력이 없고 어필하지 못할 것이다. 진짜와 가짜를 적절히 배합해서 상대의 마음을 흔드는 것. 그것이야말로 영업의 본질이고 정치의 본질이고 사랑의 본질이고 예술의 본질 아닌가? 그것이 가짜인지를 알면서도 너무나 매력적인 가짜는 기꺼이 속아 넘어가주는 것이다.

작품의 이유와 의미는 후가공되는 것이다

작품을 감상하는 사람들은 작품에 대한 막연한 신비감과 함께 심오한 의미를 기대한다.

시각예술에서 이미지와 언어 사이에는 필연적인 간극이 존재하는데, 말로 설명하기 힘든 부분이나 애초에 말로 설명할 것이 없는 부분이 존재한다. 그런데 질문이 들어온다. 그러면 답변을 해야 한다.

대가급의 작가들은 밑에서 알아서 포장과 해석을 해주고 작가에게 직접 정말로 궁금한 질문을 하는 게 너무 유치하거나 무식한 느낌을 갖게 되는 분위기가 형성이 된다.

하지만 대가급이 아니라면 보통의 작가들은 수많은 질문들에 대한 대답과 작품에 대한 설명을 준비해야 한다.

의미와 이유가 먼저 있고 그것에 따른 작품이 만들어지는 경우와, 작품이 먼저 있고 그에 따른 의미와 이유가 만들어지는 경우 중에 후자가 훨씬 더 많다. 의미와 이유는 최대한 그럴 듯하고 설득력 있게 만들어지는 것이다.

대학에 원서를 내거나 취업을 위해 자기소개서를 쓰는 데 100% 순도의 진실만 쓰는가? 이성을 유혹하는 데 있는 그대로의 진심과 진실만 가지고 승부하는가? 없는 학위를 만들어내고 중요 기준이 되는 이력 부분에 있어서 명백한 거짓말을 쓰는 것은 완벽한 범죄이고 선을 한참 넘는 것이겠지만, 성장 과정에서 있었던 경험담이나 자신의 장단점 고백에서

완벽한 진실만 말하는 사람은 없을 것이다.

적절한 거짓말은 상대에 대한 예의와 배려일 수도 있는 것이며, 우리는 어느 정도까지는 그냥 애교로 귀엽게 봐주고 알면서도 넘어가기도 한다. 그 각자의 한도 내에서 최대한 그럴 듯하게 달콤한 구라를 만들어내고 그것에 속고 속이고 믿어주고 넘어가주고 그런 것이 예술이고 사랑이고 인생이 아닌가?

지금의 미술은 철학의 제시다

미술에서 기술 뽐내기의 가치는 이미 오래전에 거의 폐기처분 되었고 현대미술은 철학과 의미 제시의 장이 되어버렸다. 그런데 미술을 시작하는 사람은 손재주가 있어서 그림 그리는 기술이 좋아서 시작하는 경우가 대부분이다. 그것은 시작할 때의 재능일 뿐이고 조금만 지나서 대학에만 입학하고 나도 그 재능의 가치는 터진 풍선처럼 되고 만다. 그리고 이 분야에서 계속 있고 살아남기 위해서는 새로운 방식을 받아들이고 연마해야 하는 것이다.

마치 요리하는 것을 너무 좋아해서 최고의 요리사가 되기 위해 조리

학교에 입학했는데, 알고 보니 일류 요리사가 되기 위해서는 요리 실력과는 상관이 없고 이론 실력과 영업 능력, 사교 능력이 중요하다고 하는 경우와 비슷하다고 할 수 있을 것이다.

보통은 직관적이고 원초적인 그리기와 만들기의 쾌감이 좋아서 미술을 시작하지만, 미술로 먹고 살기 위해서는 철학과 인문학, 논리학 그리고 영업과 홍보 능력이 좋아야 하는 것이다.

그러니 일단은 원래의 본능대로 무언가를 산출해내고, 그것만으로는 세상에서 요구하는 것을 충족시킬 수가 없으니 부수적인 것을 욱여넣는 것이다. 그것이 얼마나 자연스럽고 설득력이 있고 주의와 관심을 끌 수 있는지가 관건이다.

많은 진짜 이유는 '그냥'이다

"왜 그것을 하느냐?", "그것의 의미는 무엇이냐?"

보통 사람들은 '왜?'라는 질문에 답할 수 없는 일은 잘 하지 않는다. 모든 일을 다 이유를 설명할 수 있는 것이 아니기 때문에 가끔씩 일탈적으로 할 수 있을지는 몰라도, 긴 시간과 노력과 비용을 들인 일은 하지 않는다. 하지만 예술가는 '왜?'라는 질문에 대해 제대로 대답할 수 없을지

라도 그냥 그 일을 하는 사람들이다. 다른 사람들에게 그것에 대해 제대로 설명할 수는 없어도, 스스로는 그것을 왜 하는지 충분히 이해가 가는 것이다. 특히나 추상화나 단색화 작가들은 더욱 그렇다.

권영우는 "그런 질문을 받을 때마다 구체적인 말을 할 수가 없고 나는 내가 다루는 작품에 어떤 의미 부여를 하지 않는다. 미술 자체가 시각적인 것이고 거기서 직감적으로 감성과 거래가 되는 그런 데서 시작이 되기 때문에 그 시발은 시초는 극히 단순하다."고 했다.

정상화 역시 "제일 간단한 방법은 '이 작가는 그렇게 표현하는구나.' 그렇게 말한다."라고 말했다.

최병소는 "왜 철선 하나만 붕 떠 있는지 그 이유는 나도 모른다. 비평가들은 그 이유를 묻는데 작가들은 그런 거 생각 안 한다. 그냥 하는 거다. 그냥 감으로, 느낌으로. '아 저게 작업이 되겠다.' 싶으면 그냥 해나가는 거다. 비평가들처럼 논리적으로 따지지 않는다. 비평가들처럼 어떤 생각을 하고 하는 것이 아니다."고 더욱 직접적이고 명쾌하게 이야기했다.

미술이라는 것은 그저 시각적인 결과물일 뿐인데, 그 이유를 자꾸만 추궁하는 것은 작가들 입장에서는 난감하고 오히려 답답할 수도 있는 것이다. 미술가들에게 작업의 이유를 묻는 것은, "근데 섹스를 왜 하고 싶

은 것인데?"하고 성욕의 이유를 묻는 것과도 같을 때가 많다.

'행위의 무목적성', '목적 없이 도를 닦는 수양의 결과물' 등의 표현은 '그냥'이라는 말을 문학적으로 멋있게 표현한 것일 뿐이다.

그 이유가 더 그럴 듯하고 멋있다면 오히려 그것이야말로 만들어진 것일 확률이 높다. 원래 가짜 이유가 더 멋있고 논리적이고 일관성이 있으며, 진짜 이유는 허탈하고 모순적이며 일관성이 없고 말이 안 되는 것처럼 여겨질 때가 많은 법이다.

미술을 깊이 이해하려고 할 필요 없다. 더 미궁으로 빠질 뿐이고 이해의 대상이 아닌 것을 자꾸 이해하려고 하니까 미술이 난해하다고 하는 것이다.

피카소는 "〈게르니카〉(1937) 속 소와 말이 무엇을 의미하냐?"는 질문에 "소는 소이고, 말은 말이다."라고 답했다. 그리고 그는 "사람들은 모든 사물들과 모든 사람들 사이에서 '의미'를 찾기 원한다. 그것이 우리 시대가 가진 가장 병적인 폐해이다."라고 했다. 할 말도 별로 없는데 자꾸만 이유를 캐묻는 사람들에게 짜증이 난 것이 틀림없다. 그리고 나서는 대단한 의미가 담겨 있을 것이라고 기대하는 사람들을 조롱하듯, 아무 의미 없는 그림들을 호떡 달인보다도 우사인 볼트보다도 더 빠르게 마구마구 휘리릭 휘리릭 창조해냈다.

요셉 보이스가 그림을 보는 방법을 토끼에게 설명하지 않았나? 사람들 참 답답하다고. 그냥 보면 된다. 그게 다이다.

프랭크 스텔라가 말한 "당신이 보는 것이 당신이 보는 것이다."는 미니멀리즘 사조의 분석에서 좀 더 어려워 보이게 해석해낼 수도 있지만 결국은 같은 이야기를 하고 있는 것이다. 또한 그는 "작가는 돈키호테일 뿐이고, 잡히지 않는 고래를 잡는 사람이다."라고도 이야기했다. 표현만 살짝 비틀어서 결국 동어 반복을 하고 있는 것이다.

물론 그런 종류의 미술만 있는 것이 아니고 다양한 종류의 미술이 있다. 하지만 이해의 대상이 아닌 것에 이해를 바랄 때 생기는 문제에 대해서 지금 이야기하고 있는 것이다. 무언가를 억지로 느끼려고 할 필요도 없다. 우리는 예술에서 항상 자기 기준의 어떤 감동을 바란다. 배우에게 자꾸만 노래를 불러달라고 하는 것과도 비슷한 것이다. 작품에서 아무것도 안 느껴진다고 좌절할 필요도 전혀 없다. 미술에 대해 20년을 넘게 공부한 나도 사실 거의 대부분의 작품들에서 아무 것도 안 느껴진다. 그것은 원래 그런 것이다. 미술은 현실적으로는 그저 암기의 대상이기 때문이다. 필요한 지식 정도 간략하게 파악해놓으면 그걸로 충분히 하는 것이다. 무언가 숨어 있는 거대한 이데아를 기대할수록 점점 더 미술은 멀어질 것이다. 눈치 빠르게 그것을 파악하고 그저 지식을 입력한 사람들이 전문가가 되는 것이다.

'그냥'은 무엇인가?

'그냥'은 무엇인가? 아무런 의미도 없고 그렇다면 필요와 가치도 없는 것이라고 치부하고 더이상 그것이 신경 쓰이지 않는 사람들이 있고, 말로 설명할 수 없는 그것에 사로잡히는 사람들이 있다. 각자의 생각이고 어느 쪽은 맞고 어느 쪽은 틀리다고 할 수 없기에 그렇게 생각하지 말라고 강요할 수도 없는 것이다.

그냥….

그냥.

우리는 왜 태어난 것이냐? 여러 이유와 종교적 이유를 댈 수도 있지만, 모든 사람들에게 그것이 적용되고 납득이 되는 것은 아니다. 우리는 그저 그냥 태어난 것이다. 이 이유가 가장 수긍이 가는 사람들도 많다. 우리는 왜 사는 것이냐? 그냥 사는 사람들이 있고, 그 이유도 충분히 존중받을 만하고 존재 가치가 없다고 할 수 없다. 그를 왜 사랑하는가? 여러 가지 이유를 대고 만들어낼 수도 있지만 그냥 사랑할 수도 있는 것이다. 그 일을 왜 하고 싶은가? 별 다른 이유가 없을 수도 있다. 그냥 하고 싶을 수도 있다. 섹스를 왜 하고 싶은가? 그것이야말로 그냥 하고 싶은 것이지 않나?

이 '그냥'이라는 것만큼 강하고 본질적인 이유도 없으며, 이 '그냥'이라는 말만큼 아무런 의미도 없는 것처럼 평가 절하되는 단어도 없을 것이

다. 그렇게 과소평가되기에 이 '그냥'이라는 말을 뻥튀기 기계에 넣고 예술적으로 부풀려낸다. 작품 설명이라는 것은 대부분 그 일을 하고 있는 것이다.

예술은 '왜?'라는 질문과 '그냥'이라는 대답 사이에서, 끝없이 불만족스러워하며 헤매고 다른 대답을 찾고 만들어내고 결국 제자리로 되돌아오고, 불만족스러우니 또 다시 찾고, 그것을 되돌이표처럼 반복하는 일인 것 같다.

'그냥'의 예술적 변주

작품의 설명이라는 것은 보통, '그냥'이라는 것을, 창의적이고 다양한 변주들을 통해 새롭게 문학적으로 시적으로 표현해내는 것이다. 미술을 언어로 변환하는 전문가들이 하는 어사무사한 평론의 대부분은 "그냥 했다."라는 것을 진정 예술적인 문학적 감성과 창조적인 논리들을 동원해 말의 길이를 늘이고 분량을 만들어내는 일이다.

이브 클라인은 자신의 작품은 메시지를 전달하는 그림이 아니라고 했다. 작품은 그냥 어떤 색과 형태, 질감 등을 지닌 사물이라고 했다. 그것

이면 역할을 다 한 것이고, 마치 자연의 요소들이 자기는 무엇이고 무엇을 말하려 한다는 설명이 필요 없듯 그냥 그 자체로 존재한다는 의미라고 말했다.

프란츠 클라인은 "만약 당신이 보고 느끼지 못한다면 나는 당신한테 해 줄 말이 없다."라고 했다. '대단한 의미는 알아서 찾으시면 되고, 내가 딱히 해줄 말은 없다. 그냥 한 거다.'라는 것을 조금 돌려서 말하고 있는 것일 뿐이다. 이 작가도 아까 피카소처럼 자꾸만 이유를 추궁하는 관객에게 짜증이 좀 난 것 같다.

피에르 술라주는 그림이 하나의 이미지나 혹은 어떤 의미를 전달하는 언어가 되는 것을 거부한다고 했다. 그리고 어떤 평론가는 그의 작품에 대해 "그의 캔버스는 의미들이 와서 형성되거나 무너지는 장소이고, 색과 형태 또는 구조의 관계들만이 작용하는 공간이다."라고 했다. 역시 그냥 했다는 것을 조금 더 어렵게 혹은 문학적으로 표현한 것일 뿐이다.

바스키아도 "내 작품을 어떻게 설명해야 할지 모르겠네요, 마일스 데이비스에게 '당신의 악기는 어떻게 소리가 나나요?' 하고 묻는 것과 같아요."라고 했다. 역시 같은 이야기를 하고 있는 것이다.

"그냥 했다."고 해서, 작품을 폄하하려는 것이 아니다. 작품은 과대평가되거나 과소평가되거나 둘 중에 하나라고 했는데, 지금까지 거론한 예는 미술사에 남는 대가들의 경우이니 아무래도 과대평가된 것들일 수밖

에 없다. 하지만 그렇다고 해서 그것들의 가치가 완전히 사라져버리는 것은 아니다. 또한 과소평가되어서 아예 가치가 없는 것으로 책정된 절대 다수 나머지 작가의 작품들도 역시 아무런 가치가 없는 것이 아니다. "그냥 한 것"들은 충분히 어떠한 만큼의 가치가 있다. 예술가들은 그냥 하는 것의 위대함과 놀라움을 느끼는 사람들이다.

그런데 아이러니하게도 거품을 잔뜩 넣어 말로 표현해냈을 때의 결과는 공허함이다. 결국에는 아무런 기억도 남지 않게 되는 것이다.

'그냥'의 극단적 추구, 미니멀리즘

'미니멀리즘'이라는 것은 '그냥', 어떠한 이유도 없는 '완벽한 그냥'이라는 것을 더 인위적으로 집요하게, 적극적 극단적 공식적으로 추구해서 예술적으로 학문적으로, 온갖 어렵고 멋있는 표현들을 이용해서 정립해낸 하나의 사조인 것이다.

미술의 큰 특성 중 하나가 쉬운 것도 어려워 보이게 만들고, 원래 우리가 알고 있는 것들도 모르는 것이라는 착각을 하게 만들어주는 것이다. 그럼으로 인해 더욱 모호하게 만들고 "도대체 우리가 알고 있는 것은 무엇이냐?" 하고 질문을 던지게 하고 혼란에 빠지게 한다. 그 혼란의 상태를 사유의 쾌감으로 받아들인다면 그것이 미술의 즐거움일 것이다.

도널드 저드와 로버트 모리스는 '그냥'이라는 말을, 뻥튀기 기계를 이용해 긴 분량의 말로 확대, 변환하고 있는 것이다. 미술이라는 것이 원래 그런 것이다. 대부분 미술가들이 다 그것을 하고 있는 것인데, 그것들은 분명히 아무나 할 수 있는 것이 아니며 그것들이 무가치한 것이라고 볼 수는 없다. '뻥튀기 기계'라는 표현이 부정적 의미로만 읽힌다면, '영사기'나 '솜사탕 기계' 등의 표현으로 바꿀 수도 있다.

애드 라인하르트와 프랭크 스텔라는 그것을 조금 더 간결하고 담백하게 표현하고 있는 것이고, 칼 안드레와 솔 르윗은 그것에다가 조금 더 참신한 아이디어를 추가해서 더 설득력 있는 논리와 분위기를 만들어내서 이야기하고 있는 것이다.

미니멀리스트들은 사물의 본질이 '그냥'이라는 것을, 집요한 그들 각자의 방식으로 이야기하고 있는 것이다. '그냥'의 놀라움과 위대함을 이야기하고 있는 것이다. 이것을 후설의 현상학적 환원과 연결하면 좀 더 철학적으로 깊이가 있어 보이고 근사해 보이는 것이다.

진짜 이유가 안 통하니
가짜 이유를 만들어내야 한다

작가 스타일에 따라 억지로 설명을 만들어내지 않고 "그냥"이라고 말

하는 경우도 있는데, 대가급이 아니라면 그것은 보통 굉장히 성의 없어 보이거나 준비 안 된 아마추어의 자세로 받아들여지기 십상이다. 그렇다 면 무시당하고 평가 절하 되지 않기 위해 그럴듯한 스토리를 만들어내야 한다.

원인이 결과를 만드는 것이 아니라 결과에 따른 원인을 만들어내는 것 이라고도 할 수 있는데, 작가가 된다면 누구도 그러할 수밖에 없다. 작품 의 의미와 이유라는 것이 대부분 그런 것이다. 그것을 요구하는 수요에 부응한 각자 방식대로의 최선을 다한 공급인 것이다.

작품의 의미나 이유의 상당 부분은 나중에 만들어진 것이니 그것에 너 무 의존하거나 곧이곧대로 받아들이거나 과하게 집착할 필요는 없다. "아 이 작가는 후 과제를 이 정도로 수행해냈네." 하는 정도로 봐도 괜찮 다. 그것이 오히려 작품에 대한 더 깊고 정확한 이해일수도 있다. 중요한 것은 작품 자체이지 않은가?

16 예술과 사기

예술가와 사기꾼 사이에는 경계선이 없다

바나나 한 개를 2억 원에 팔았다고?

근래에 세계 미술 씬에서 가장 시선을 끌고 논쟁을 불러일으킨 작품은 아마도 마우리치오 카텔란의 〈코미디언〉이 아닐까 싶다.

2019년도에 있었던 한 아트페어에서 작가는 갤러리 부스 벽면에 바나나 한 개를 테이프로 붙여놨다. 그게 작품의 전부이다. 지나가던 한 예술가가 이게 무슨 작품이냐며 바나나를 떼어내 먹어버렸다. 할 수 없이 작가는 다른 바나나를 다시 붙였다. 그리고 그 작품은 15만 달러(약 2억 원)에 판매되었다.

"이런 것을 예술작품이라고 한다고?", "황금으로 뜬 바나나도 아니고 어차피 상해 없어질 물건인데 그걸 돈 주고 산다고?" 이런 생각이 드는

사람들이 많을 것이다. 이런 것을 '개념미술'이라고 하는데, 작품의 물성이 중요한 것이 아니다. 작가의 아이디어가 중요한 것이고 작가가 그것을 작품으로 규정하면 작품이 되는 것이다. 마르셀 뒤샹 이후로 현대미술의 가장 핵심적인 포인트가 그 지점이다.

이 간단한 작품과 어이없는 해프닝을 두고, 복잡하고 두꺼운 논쟁은 끝이 없이 펼쳐진다.

나의 식으로 정리하자면, 그냥 피카소의 작품을 바라보는 방식으로 보면 된다. 작품에 대단한 의미가 있어서 위대한 작품이 되는 것이 아니고, 아무 것도 아닌 것을 가지고 위대한 작품으로 만들어내는 그 능력에 위대함이 있는 것이다. 작품의 핵심은 작품 자체가 아니고 그 이후의 상황이다. 작가도 그것을 노린 것이다.

너무나 대놓고 조롱하듯 도발을 하기에, 대부분의 사람들은 허탈해하고 분노를 표출한다. 하지만 이렇게 가볍고 풍자적인 작품에서도 그 안에서 심오한 의미를 찾는 사람은 존재하기 마련이다. 작품의 내부에서 의미를 찾으려면 더 미궁으로 빠질 뿐이다.

"나의 목표는 최대한 이해할 수 없게 오픈된 상태로 남아 있는 것이다. 개방과 폐쇄 사이에는 완벽한 균형이 있어야 한다." 작가는 이렇게 폼 나는 대전제적인 멘트를 하나 툭 던져놓고 작품에 대한 세세한 설명을 하

지는 않는다. 그럴 필요도 없고 의무도 없다. 그는 대가이기 때문이다. 그 어디에도 명쾌하게 작품의 의미를 설명해주는 곳은 없다. 여태껏 이야기한 대로 그것을 바라고 요구하는 것이 현대미술에 대한 착각과 좁은 시선인 것이다.

시선을 밖으로 꺼내서, 작품과 그것을 바라보는 우리들의 모습과 일련의 상황을 전체 작품으로 보는 메타(meta) 시선으로 보자면 나름 흥미롭고 의미가 있는 작품처럼 보이기도 한다.

마우리치오 카텔란은 이 작품으로 유명해진 작가가 아니다. 그 이전에 다양한 도발적이고 흥미로운 충격적 작품들로 이미 충분히 유명했던 세계적인 대가이다. 그 작품으로 인해 더욱 더 욕을 먹으며 아이러니하게도 더욱 더 유명해지고 입지를 한 단계 더 올렸을 뿐이다. 그리고 그런 그와 함께 하는 갤러리가 시시한 갤러리일리가 없다. 당연히 손가락 안에 드는 톱 메이저 갤러리이다.

벽에다 바나나를 붙인 작업이 아니라 더 보잘 것 없거나 더 이상한 그 어떤 행위를 했어도, 그는 충분히 시선을 끌었을 것이고 스포트라이트와 주목을 받았을 것이다.

'마우리치오 카텔란'이어서 주목을 받은 것이라면 그가 유명해지기 이전에 처음에 어떻게 주목을 받았냐고 물을 수 있다. 말을 공중에 매달고,

사람을 벽에다 테이프로 붙여놓고, 목매단 아이들 인형을 공중에 달아놓고, 운석에 맞아 쓰러진 교황을 만들었던 (물론 그는 아이디어만 제공하고, 물리적 실행은 조수들이 다 한다.) 전작들을 보면, 그의 기발하고 발칙한 아이디어와 무지막지한 실행력에 대해서는 인정을 안 할 수가 없다.

확실히 그는 대단한 사람이기는 하다. 더 확실한 것은, 피카소가 세상을 마음대로 주무른 결과적 승자인 것처럼 그도 이 게임의 완벽한 승리자라는 것이다. 사람들이 허탈해하고 더 욕을 하고 분노하고 조롱할수록, 그는 쾌재를 부르며 승리 수당을 마구 챙긴다.

우리가 그의 작품을 보는 것이 아니다. 그가 저 위에서 자신의 작품 재료인 우리들의 모습을 미소 띤 표정으로 지켜보고 있는 것이다.

충분히 시선을 끌고 질문을 던지게 하고 논쟁을 불러 일으켰으니 작가와 작품의 미술사적 가치는 거의 확보했다고 본다. 이토록 어처구니없고 재미있는 스토리가 미술 역사에 기록이 안 될 리가 없지 않은가?

하지만 아직 불확실하고 궁금한 한 가지는 그 작품의 경제적 가치이다. 일단 엄청난 가격에 팔았다고는 하는데 그 작품의 자본적 가치가 유지가 될 지는 의문이다. 작품을 세 개 만들어서(?) 팔았다고 하는데, 나는

그의 바나나 작품의 자본적 가치가 2021~2022년에 광풍이었던 NFT 작품들과 비슷하다고 본다. 너무나 쉽고 완벽하게 똑같이 무한 복제될 수 있지만 물질적 성분이 중요한 것이 아니고 작가가 발부한 보증서를 가지고 있는 사람들에게만 그것을 진품 작품으로 인정해준다는 점에서 본질적으로 NFT와 상통하는 부분이 있다.

보통은 작품의 미술사적 가치와 경제적 가치는 비례하기 마련이다. 그런데 이번에도 그 공식이 유지될 지가 의문인 것이다. NFT 광풍이 지나가버리고 난 후, 그 해괴하고 혼란스런 상황과 경험은 역사적 사건으로 남겠지만 작품의 자본적 가치는 어떻게 될지 알 수가 없는 것처럼 말이다.

나는 개인적으로, 작가와 갤러리가 짜고 작품 판매 사기극을 벌인 것이 아닐까 하고 추측해본다. 데미안 허스트가 다이아몬드를 박은 해골 작품을 가지고, 팔리지도 않았는데 엄청난 가격에 팔았다고 긴 시간 동안 사기극을 벌여왔던 것처럼 말이다. 물론 나의 추측일 뿐이다. 이 엄청나게 위대한 개념작품을 2억 원의 작품값을 지불하고 산 컬렉터가 3명이나 된다는 것이 뻥이라는 것을 나는 증명할 수가 없기 때문이다. (2개는 12만 달러(약 1억5천만 원)에 팔리고 마지막 한 개는 해프닝을 겪으며 가격이 올라 15만 달러(약 2억 원)에 팔렸다고 한다.) 작품 판매가 진짜 사

실일 수 있는 가능성도 농후하다. 그 수많은 NFT 작품을 사는 사람들도 실제로 존재한다. 하물며 이 작품은 세계적인 대가가 보증하는 작품이다. 이것만 사면 안 된다는 법은 없기 때문이다.

어쨌든 작품 판매의 진실과 이 작품의 자본적 가치는 시간이 지날수록 점점 더 선명해질 것이다. 중간에 몇 번 작품의 가격이 더 올라서 팔렸다는 기사가 나올 수도 있다. 하지만 데미안 허스트가 그랬던 것처럼 그저 페이크일 수도 있기 때문에 좀 더 침착하게 더 길게 지켜봐야 한다. 궁금하지만 너무 조급해하지는 말자. 나는 나의 추측이 맞는지 지켜볼 뿐이다.

하지만 실체적 진실이 완벽하게 밝혀진다는 보장은 없기에 결국 또 미술은 안개에 싸이고 만다.

귀납법의 한계

'귀납법의 한계'라는 게 있다. 99개의 근거를 가지고 결론을 도출해도, 1개의 반대 근거만 있어도 결론이 근본적으로 흔들리게 되는 것이다. 그러면 대상에 대해 선불리 판단을 하고 결론을 내리기가 어려워진다.

미술에서도 마찬가지이다. 모든 사안을 다 감싸며 확립될 수 있는 큰

법칙이나 결론이 없다는 것이다. 애초에 정답이 없고 어떠한 큰 흐름이나 대원칙이 감지되어도, 반드시 예외는 있기 마련이다.

이 지점은 각자의 주장을 합리화하는 데 저마다 각자에게 유리한 방식으로 변형되어 쓰인다. 좀 극단적인 예를 들어보자. 99개의 사기가 있고 1개의 진짜가 있다면, 1개의 예외 때문에 그것들을 모조리 사기라고 단정지을 수 없게 되는 것이다.

99개의 사기들은 그 1개의 예를 들며 자기가 진짜인 양 행세를 한다. 다 사기 아니냐고 항변하면 1개의 굉장히 파괴력 있는 경우의 예를 들며 반박을 한다. 귀납법으로 도출된 대이론이 반대 근거 하나에 의해 무너져버리는 것처럼, 논리적으로는 반박하기가 궁색해진다.

진짜로 판명된 한 가지의 예는, 사기꾼들의 논리를 합리화하는 데 더욱 효과적이고 적극적으로 사용된다.

수십만 장의 꽝 중에서 단 하나의 당첨만 있어도 사람들은 희망을 가지고 복권을 사는 것과도 비슷하다. 자기와 부합하는 몇 개의 예만 있으면 그것을 가지고 자기 논리를 만들면 된다.

논리보다 더 중요한 것은 자신감 있는 눈빛과 확신의 태도이다. 나는 그것이 연기인지 아니면 진짜 확신인지 항상 혼란스럽다.

사기란 무엇인가?

현대미술과 예술가를 보며 "이건 사기꾼이 아닌가?" 하는 생각은 많이들 해봤을 것이다. 그리고 그런 시선은 현재에도 존재하고 앞으로도 쭉 있을 것이다.

백남준 또한 "예술은 사기다."라고 표현한 적이 있다. 그가 말한 바의 의도와 의미를 정확하게 이해하려면 전체의 문맥 속에서 그 부분이 어떻게 쓰였는지를 보고, 그가 그런 표면적 표현을 통해 전달하고자 했던 심층의 본질적 의미는 무엇이었을까를 생각해보면 좋을 것이다. 하지만 그건 귀찮고 어렵고, 많은 사람들은 맥락은 상관치 않고 그 부분만 딱 잘라내서 자기 이해하기 편하게 받아들인다.

우리는 말로 규정되어지는 것에 때로 너무 휘둘리지 않나. 그런 생각을 해본다. 본질은 따로 있고 그것이 표현되는 방식은 다양할 텐데 표현하는 방식에 따라서 본질이 휘청거리기도 하는 것이다.

'사기'란 무엇인가? 어떤 사람들은 사람들을 현혹하여 피해를 보게 하고 범죄적인 이익을 취해서 감옥에 가야 하는 위법을 떠올릴 것이고, 어떤 사람들은 무언가 찜찜하고 동의할 수 없는 말을 천연덕스럽게 하는 사람을 떠올릴 것이고, 어떤 사람들은 '사랑의 사기꾼'처럼 그나마 귀엽

게 봐주고 넘길 수 있는 정도로, 은유적인 표현 정도로 받아들이는 사람도 있을 것이다.

'사랑의 사기꾼'이라는 것도 어떤 사람은 제비족이나 꽃뱀 같은 도둑들이나 여러 사람을 동시에 만나며 상대를 희롱하고 농락하는 사람을 떠올릴 수도 있다. 그리고 어떤 사람은 능청스럽고 뻔뻔스럽게 사람의 마음을 들었다 놨다 하는 매력남에게 농담조로 붙이는 표현 정도로 받아들일 수도 있다.

그렇게 이 단어의 해석의 스펙트럼은 매우 넓다. 그리고 매우 이율배반적이다. "예술은 사기다."라는 표현 또한 굉장히 다양하고 주관적으로 해석될 수 있는 애매한 공간을 품고 있다. 법률적 범죄와 문학적 표현 사이 어딘가에 있고, 예술이라는 것의 복잡성은 그 넓은 스펙트럼을 충분히 다 포함할 수 있을 만큼 광역적인 것이다. 충분히 그렇게 표현할 수 있고 제각기 다양하게 해석할 수 있는 여지를 가지고 있다. 딱 한정 지어서 좁은 의미로 규정지을 수 가 없고, 그것을 완벽하게 증명하는 것이 불가능하다는 특성을 또한 갖고 있다.

사기꾼의 단계

하수는 사기를 당한 사람이 원한을 가지도록 사기를 치는 사람이고

중수는 사기꾼에게 원한을 갖지 않도록 사기를 치는 사람이고

고수는 사기를 당한 사람이 자신이 사기를 당한 사실조차 모르도록 사기를 치는 사람이라고 한다.

다음 단계인 초고수는 사기를 당한 사람들로부터 존경을 받고 참 좋은 사람이라는 평을 듣는 사람이다. 이런 사람들은 여기저기 존재한다. 그래서 나는 사람들의 평판에 집착하고 그것이 절대적인 정보인 양 여기는 분위기에 대한 반감이 있다. 왜냐하면 인간의 불완전성은, 어떤 사람이 큰 잘못을 한 것도 아닌데 마녀사냥식으로 죽일 놈으로 만들거나, 일상 속의 천재적 배우를 참 좋은 사람으로 만드는 실수를 자주 범하기 때문이다.

더 나아가 그보다도 더 위의 단계가 있다. 나는 이것을 '하이엔드 고수'라고 칭하는데, 초고수를 넘어서서 위인의 반열로 올라가는 사람들이다.

모든 위인이 다 사기꾼이라는 것은 아니다. 단지 위인 중에는 사기꾼도 섞여 있을 수도 있다는 것이다.

초고수서부터는 사기의 수준이 예술적 수준인 것이다. 이 단계로 가면 진실과 거짓의 경계선이 무너지고 몽롱해지며, 그 어떤 것도 완벽하게 증명하는 것이 불가능하고, 주장하는 에너지와 믿음만이 존재하는 단계이다.

멋지게 속여 달라

진실이란 무엇인가? 진실이라는 것은 과연 존재하는 것인가? 속인다는 것은 무엇인가? 무엇을 위해서 속이는가? 이 질문들에 대한 답이 몽롱해지고 모호해지는 지점이 존재한다. 그 지점에 예술이 위치한다. 단순하게 평면적으로 생각하자면 간단하지만, 파고 들어가면 끝이 없는 나락과 같다.

살다가 어느 순간, "피해의식이 과해져서 내가 세상을 너무 의심의 눈초리로 바라보며 각박하게 살고 있지 않나?" 하는 생각이 들 때가 있다. "뭐 좀 속아줄 수도 있는 것이지. 그렇게 속아준다고 해서 나에게 큰 해가 되는 것도 아니고, 오히려 속는 것이 더 행복해지는 것일 텐데." 하고 생각이 드는 것이다. 아름다운 속임수, 사랑, 예술, 알면서도 속고, 더 속기를 원하고 멋있게 참신하게 속기를 바라기도 한다.

예전에 남녀 문제에 대해서 상담하는 어떤 라디오 방송에서 남성 혐오론자인 듯한 청취자가, "남자들의 호의에 절대로 속으면 안 된다!"고 눈을 부릅뜨고 진지하게 말하는 것을 들은 적이 있다. 그 분에게 어떤 특수한 상처받은 경험이 있는지는 모르겠지만 뭘 그렇게까지 생각하고 적대적으로 꽁꽁 싸맬 필요가 있냐는 것이다. 그래서, 잘 싸매고 속지 않으면 행복해지는 것인가? 사랑의 사기에 한 번도 속지 않고 한 번도 피해를 보지 않은 사람과, 온 열정을 다해 속고 상처받고 시린 기억이 있는 사람 중 누가 더 불행한 사람인 것인가?

서로 우아하게 (때로는 아주 추악하고 치사하게) 속이기도 하고 속기도 하면서 울기도 하고 웃기도 하고 그런 것이 사랑이고 삶일 텐데, 때로는 속아주기도 하고 더 속기를 바랄 때도 있지 않은가? 예술도 마찬가지이다. 경계심만 가지고 볼 것이 아니라, "오냐 너에게 한 번 속아주마. 대신 좀 참신하게 재미있게 속여 달라." 하고 대한다면 좀 더 인생이 다채로워지고 흥미로워질 수도 있는 것이다.

하지만 끝도 없이 속을 수는 없다

하지만 사람들에게는 각자 저마다의 기준이 있다. 한없이 끝까지 속아

줄 수 있는 것은 아니다. 피해가 직접적이거나 감당하기에 버거운 수준의 스트레스가 느껴진다면 거부할 수도 있어야 한다. 그리고 아무리 마음을 열려 해도 내 마음을 주고 싶지 않다면 억지로 그래야 할 의무도 없다. 각자의 기준이 있는 것이다. 그리고 누구나 다 엄밀히 따지면 일관성이 없고 모순적인 부분이 있기 마련이다.

나는 날로 먹는 스타일의 대가들의 작품을 보면, 그들의 말이나 작품을 찬양하는 평론을 듣고 있으면 유쾌하게 속지를 못하겠다. 끝내 부아가 치밀고 나로서는 받아들이기가 싫은 것이다. 그렇다고 단색화 내지는 미니멀리즘으로 불리는 그런 류의 작품들을 모두 싫어하는 것은 또 아니다. 윤형근이나 최병소의 작품은 또 좋아한다. 또한 이강소의 회화작품은 싫어하지만 그의 지나간 퍼포먼스 예술은 좋아한다.

그 이유를 말로 나름대로 설명을 할 수는 있지만, 여태껏 많이 한 것도 같고 더이상은 굳이 그럴 필요가 없을 것 같다. 그것은 나만의 기준이자 이유이고 따지고 들면 그 안에 논리의 모순이 있을 테고 다르게 생각하는 사람들도 분명히 있을 테니까.

중요한 것은 자기의 기준과 생각이 있으면 된다는 것이다. 남들의 그것에 억지로 맞출 필요가 없는 것이다. 또한 자신의 기준을 강요하는 것도 안 좋다.

잡으려 하면 어디 한둘인가?

해체주의의 시조라고 볼 수 있는 철학자, 자크 데리다에 대한 양극단의 시선이 존재한다. 일단 그의 글은 매우 어렵고 뜬구름 같다. 누구도 제대로 이해하지 못하고 자크 데리다 그 자신도 제대로 이해를 못하면서 천연덕스럽고 뻔뻔스럽게 말장난이나 하고 있다며, 그를 철학자가 아니라 사기꾼이라고 보는 시선이 존재한다.

영국의 캠브리지대학에서 그에게 명예 철학 박사 학위를 수여하려 하자, 다른 철학자들이 왜 사기꾼한테 박사 학위를 주느냐고 반대한 적이 있다. 심정적으로는 동감도 되고, 지식 사기꾼 누구 한 명 제대로 잡아내 해부해서 응징했으면 하는 마음을 가진 사람들도 많을 것이다.

그런데 따지고 보면 자크 데리다만 그러냔 말이다.

쇼펜하우어는 칸트에 이어 주관적 관념론을 주장한 중세 독일의 철학자 피히테를 가리켜, "단어들을 애매하게 사용하고 이해할 수 없는 논의와 궤변들을 떠벌려 배우려고 열망하는 사람들을 바보로 만들려고 한 사기꾼 철학자이자 음험한 방법의 아버지"라고 했다. 쇼펜하우어는 셸링과 그 유명한 헤겔조차도 사람들을 속이고 있는 사기꾼들이라고 비난했다.

니체는 "내가 독일 철학이 신학자들의 피로 더러워졌다고 말할 때 독

일인들은 당장 이 말을 알아듣는다. 튀빙겐 신학교라는 말만 하면 충분하다."고 했다. 이 역시 난해하고 사변적인 말만 일삼는 철학자들을 비난한 말이다.

버트런드 러셀은 고대 철학자 엠페도클레스를 두고 "철학자이자 과학자, 사이비 교주이자 돌팔이 의사의 특징을 완벽하게 갖춘 전형적인 인물"이라고 했다.

거론한 대상들은 다 철학사의 한 자리씩을 꿰차고 있는 인물들이다.

이렇게 말장난 하고 있는 것 같은 철학자가 어디 한둘인가? 자크 데리다와 몇몇이 표적이 되었을 뿐이지, 따지려면 표적이 된 개인에게가 아니라 해당 사항이 있는 전체에게 하는 것이 공정하다.

그리고 그것을 말장난이라는 심증을 갖고 그렇게 개인적으로 규정하고 판단을 하는 것이야 각자의 자유이지만, 그것을 어떻게 공식적으로 증명할 것인가? 그건 쉽지 않은 문제다. 자기 마음대로 생각하고 판단하는 것이야, 수준과 설득력까지 필요가 없고 자기 맘대로 생각하면 된다. 하지만 그것이 객관적으로 설득력을 갖게 하기 위해서는 논리와 근거가 타당해야 한다. 그런데 그것이 쉽지 않고 거의 불가능하다는 것이다.

예전에 이우환의 작업과 그의 공감 안 되는 논리를 누군가 나와서 제

대로 좀 논파해 주었으면 좋겠다고 말하는 동료를 본 적이 있다. 그런 마음을 가지고 있는 사람들의 수도 굉장히 많을 것이다.

훨씬 더 말도 안 되는 소리를 지껄이는 것 같은 고대 철학자 파르메니데스와 그의 제자인 멜리서스와 제논의 논리만 해도 개소리인 것 같기는 한데, 반박하기가 힘들다. 많은 과학자들과 철학자들이 논리적으로 반박하기는 했는데 그 말도 무슨 소리인지 나는 모르겠다.

이우환의 논리를 깨는 것은 파르메니데스의 논리를 깨는 것보다 10배 이상 더 어려운 문제이다. 그것은 논리의 문제라기보다는 관점과 믿음의 문제이기 때문이다. 종교와 비슷해지는 지점이다. 받아들이는 사람에게는 있는 것이고, 받아들이지 않는 사람에게는 없는 것이다.

중요한 것은 확신 연기와 지속성이다

중요한 것은 논리의 치밀함과 완벽성, 핍진성과 설득력 등이 아니다. 그런 것들은 조금 혹은 때로는 많이 부족해도 결국 큰 상관이 없다. 더 중요한 것은 어떠한 공격과 합리적 비판에도 상처받거나 흔들리지 않는 확신(그것이 진짜이든 연기이든)과 지속성이다. 왜냐하면 100명 모두를 상대로 장사하는 것이 아니기 때문이다. 어떤 장사도 100명 모두를 설득

시키고 그것을 사게 만드는 것은 불가능하다. 100명 중 50명, 안 되면 30명, 그것도 안 되면 10명만 설득시켜도 충분히 할 만한 장사이고 크게 성공할 수가 있다. 누군가에게는 완벽하게 간파당하고 벗겨지듯 실체와 본질이 파악되는 것 같다고 해도 크게 신경 쓸 필요가 없다. 몇몇이 이건 정말 말도 안 된다고 욕을 하고 비웃어도 마찬가지이다. 그 사람들 말고 다른 몇 명의 사람들만 믿고 받아들이게 만들고 그들에게 팔면 된다. 종교도 마찬가지이고, 예술도 마찬가지이다. 이것이 바로 너무나 허술해 보이고 말도 안 되는 것 같은데도 열성 신자들을 확보하고 있는 사이비 종교가 건재하는 이유, 나에게는 와닿지 않고 말장난하고 있는 것 같은데 살아남아 위대한 작품으로 자리매김하고 있는 미술이 존재하는 이유이다.